Vincent se pinta a sí mismo como para asegurarse de que sigue ahí, de que el ser de carne y pensamiento no se ha desvanecido bajo el aflujo de la sensación pura, que lo ahoga; como para comprobar que sus ojos no han sido abrasados por la luz que emanan... El pintor pinta al hombre. Y tras los autorretratos del pintor Van Gogh, se insinúa la trágica, banal e ineluctable marcha de Vincent hacia su destino, que sale a la luz.

Autorretrato, París, 1886

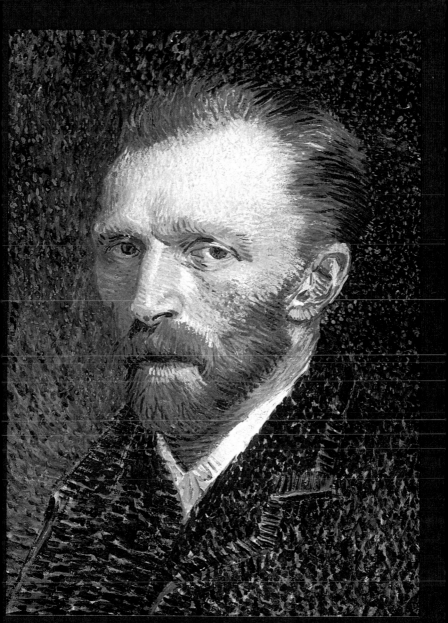

Autorretrato, París, 1887

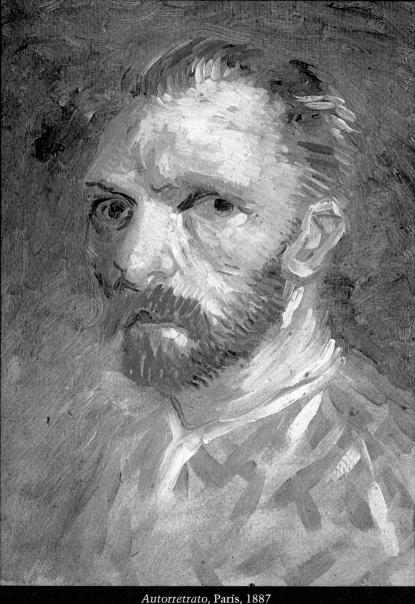

Autorretrato, París, 1887

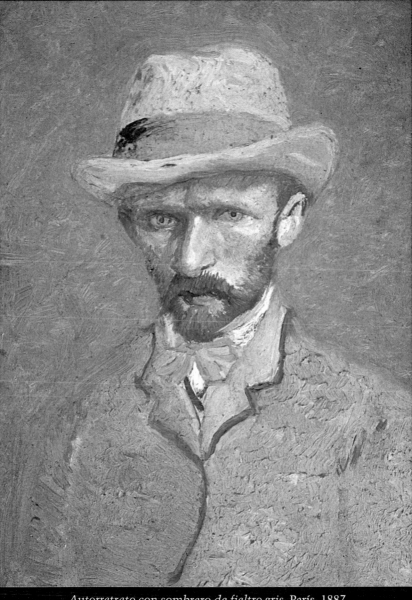

Autorretrato con sombrero de fieltro gris, París, 1887

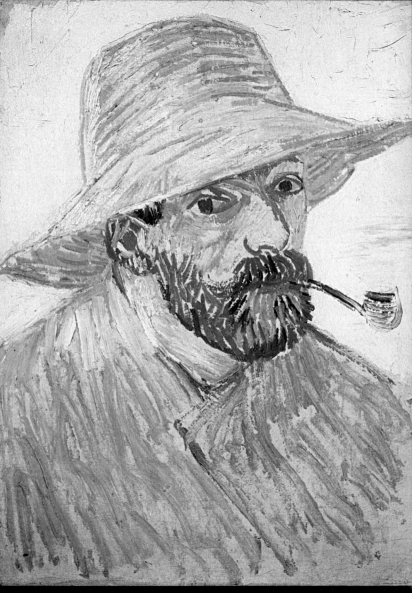

Autorretrato con sombrero de paja, Arlés, 1888

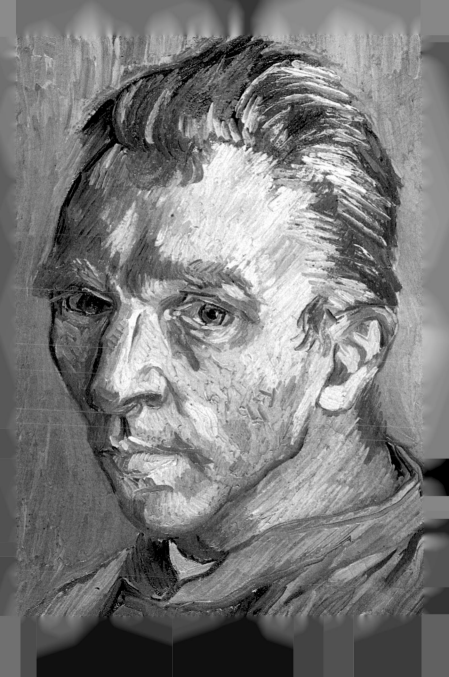

Van Gogh
El Sol en la mirada

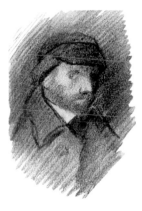

DESCUBRIR EL ARTE

BIBLIOTECA ILUSTRADA

2

BLUME

PASCAL BONAFOUX

Pascal Bonafoux, nacido en 1949, es escritor e historiador del arte. Estudió en Villa Medici, Roma, en 1980 y 1981. Es profesor de Historia del Arte de la Universidad de París VIII-Saint-Denis y secretario general de la Ciudad Internacional de las Artes. Autor de numerosos ensayos sobre arte, en particular, sobre el autorretrato; es premio Charles-Blanc de la Academia Francesa y premio Elie-Faure y Gutenberg por el mejor libro de 1985, *Van Gogh par Vincent* (Denoël, 1986); fue comisario de la exposición «Moi! Autoportraits du XXᵉ siècle» del Museo de Luxemburgo de París.

BLUME

Título original:
Van Gogh. Le soleil en face

Equipo editorial de la edición en francés:
Pierre Marchand, Elisabeth de Farcy, Anne Lemaire,
Alain Gouessant, Isabelle de Latour, Fabienne
Brifault, Madeleine Giai-Levra

Traducción:
Laura Collet Texidó

**Revisión especializada de la edición
en lengua española:**
Anna Guasch Ferrer
Crítico de arte
Profesora titular
Historia del Arte
Facultad de Bellas Artes
Universidad de Barcelona

Coordinación de la edición en lengua española:
Cristina Rodríguez Fischer

Primera edición en lengua española 2011

© 2011 Naturart, S. A. Editado por BLUME
Av. Mare de Déu de Lorda, 20
08034 Barcelona
Tel. 93 205 40 00 Fax 93 205 14 41
e-mail: info@blume.net
© 1996 Gallimard, París (Francia)

I.S.B.N.: 978-84-8076-935-8
Depósito legal: B-6.396-2011
Impreso en Tallers Gràfics Soler,
Esplugues de Llobregat (Barcelona)

Este libro se ha impreso sobre papel manufacturado
con materia prima procedente de bosques sostenibles.
En la producción de nuestros libros procuramos,
con el máximo empeño, cumplir con los requisitos
medioambientales que promueven la conservación
y el uso sostenible de los bosques, en especial
de los bosques primarios. Asimismo, en nuestra
preocupación por el planeta, intentamos emplear
al máximo materiales reciclados, y solicitamos
a nuestros proveedores que usen materiales de
manufactura cuya fabricación esté libre de cloro
elemental (ECF) o de metales pesados, entre otros.

CONTENIDO

Presentación
Autorretratos: el pintor observa al hombre.

Vincent van Gogh, nacido el 30 de marzo de 1853 en los Países Bajos, abandona sus estudios básicos a los 15 años. Está obsesionado por el misticismo y por Dios, y sueña en convertirse en pastor, como su padre y su abuelo. Deja su trabajo y decide iniciar los estudios de teología.

A pesar del apoyo familiar, en 1878 Vincent suspende el examen de acceso a la Universidad de Teología de Ámsterdam. Sin el aval de la Iglesia, predica el Evangelio entre los pobres, los mineros de Borinage. Para «fijar sus recuerdos o consolidar sus ideas», dibuja lo que ve, la abrumadora miseria.

En 1880, Vincent se forma al lado del artista Anton van Rappard, en Bruselas. Animado por Mauve, su primo pintor, realiza la primera tela y se esfuerza por pintar «la vida real». A pesar de las tensiones familiares, acentuadas por su relación apasionada con una prostituta, pinta y dibuja sin cesar.

En 1886, Vincent vive con su hermano Theo en París. Descubre a los impresionistas, renueva su técnica y se apropia de nuevas temáticas. Vincent invita a Gauguin. No obstante sus relaciones se tensan hasta el extremo de que, en una crisis, Van Gogh se corta la oreja derecha.

Vincent, internado con frecuencia, pinta sin descanso: en su habitación, y luego, en Auvers-sur-Oise, en casa del doctor Gachet. Se suicida el 29 de julio de 1890.

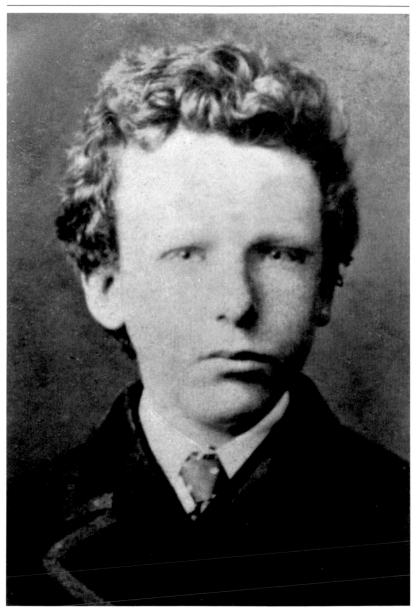

El 30 de marzo de 1853, en la rectoría de Groot Zundert, la espera y el ajetreo se unen a las plegarias. Anna Cornelia Carbentus, esposa del pastor Theodorus van Gogh, está a punto de dar a luz. Hace exactamente un año, trajo al mundo a un bebé muerto, Vincent Willem. El niño que nace este día llevará su mismo nombre: Vincent Willem van Gogh.

CAPÍTULO 1

INCERTIDUMBRE Y SOLEDAD

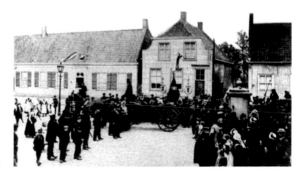

A los trece años, Vincent es un estudiante interno mediocre y solitario. Su casa natal, al norte de Brabante (*derecha*).

Desde finales del siglo XVII, todas las generaciones de la familia Van Gogh tuvieron algún miembro llamado Vincent. El que nos ocupa lleva el nombre de su abuelo, pastor de Breda, nacido en 1789, y de su tío –el tío Cent–, nacido en 1820. Este último regenta una tienda de estampas y cuadros modernos en el centro de La Haya, en el número 14 de Plaats, y es «proveedor del Palacio Real». Sus hermanos Hendrick –el tío Heim– y Cornelis –«Cor»– también son marchantes de arte. Theodorus es el único de los cinco hermanos que sigue los pasos del padre. Aunque carece de elocuencia, finalmente, es nombrado pastor a los veintisiete años, el 1 de abril de 1849, en Groot Zundert, un burgo de Brabante septentrional cercano a la frontera belga. Es calvinista, moderado y evangelista, y por tanto, se aparta tanto de ortodoxos como de modernistas, en ese momento enfrentados, con lo que tiene autoridad sobre apenas un centenar de fieles.

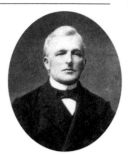

El padre de Vincent, Theodorus van Gogh, pastor calvinista y modesto predicador, apenas ocupa puestos de segundo orden.

En 1851, el pastor Van Gogh se casa con Anna Cornelia Carbentus –«Ma»–, cuyo padre es uno de los encuadernadores de la corte. En 1855, Anna da a luz a una niña que recibe su mismo nombre. El 1 de mayo de 1857 nace su primer hijo varón, llamado como su padre: Theodorus. Theo. Todavía nacen tres niños más en la rectoría de Groot Zundert, que, abarrotada, parece prolongar la iglesia tras el cementerio contiguo: Elizabeth Huberta, en 1859, Wilhemina Jacoba, en 1862, y Cornelis Vincent, en 1867.

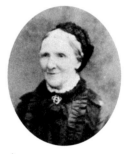

Anna Cornelia Carbentus, madre de Vincent.

Vincent, taciturno y solitario, vaga por el campo. Empieza a leer, escribir y contar en la escuela pública de Groot Zundert

El 1 de octubre de 1864, su padre, «Pa», lo interna en la institución que dirige Jean Provily en Zevenbergen, entre Rosendaal y Dordrecht. Por primera vez, está solo. «De pie sobre la escalinata, al lado del Sr. Provily, vi alejarse nuestro carruaje por la carretera mojada.» Vincent estudia francés, inglés y alemán. Más tarde, lo envían al Instituto Hannik de Tilburg, pero el pastor Van Gogh, que atraviesa grandes dificultades económicas, deja de pagar la pequeña cuota a mediados de marzo de 1868, y Vincent regresa a Groot Zundert: a los quince años, deja de estudiar.

Vincent realizó
este dibujo el 8 de
febrero de 1864,
día del cumpleaños
de su padre,
para dárselo
como regalo.
Tenía once años.

El tío Cent, enfermo, cede su negocio y se retira a Princenhage, cerca de Breda. La casa parisiense Goupil & Cie., con sede en la calle Chaptal y dos tiendas en la ciudad, en el bulevar de Montmartre y en la plaza de la Ópera, lo convierte en su sucursal holandesa. Además, cuenta con galerías en Londres y Bruselas.

El 30 de julio de 1869, el Sr. Tersteeg, director de la sucursal holandesa, contrata al adolescente, recomendado por su tío, como vendedor de reproducciones. El membrete de los sucesores Goupil & Cie., recalca: «antigua casa Vincent van Gogh».

De niño, Vincent realiza pocos dibujos, y la mayoría de ellos no permite presagiar la genialidad que estallará más tarde. Sin embargo, la calidad de éste es tan destacable para un niño de nueve años, que llegó a ponerse en duda su autenticidad. Data del 11 de enero de 1862.

Van Gogh es un trabajador diligente, puntual y eficaz.
Un modelo a seguir que apenas recibe elogios

Lleva una vida tranquila y austera
que le deja espacio para el estudio.
Lee y visita museos. En verano
de 1872, abandona temporalmente
La Haya para reencontrarse con
su familia, instalada desde finales
de enero de 1871 en Helvoirt, donde
han destinado a su padre. Theo,
que sigue estudiando en el burgo
vecino de Oisterwijk, también acude.
En Helvoirt, la situación familiar
no ha mejorado mucho, y Theo
debe abandonar sus estudios. Ambos
hermanos se marchan juntos de la
rectoría paterna. Theo acompaña
a Vincent a La Haya, donde pasa
unos días. Este último vive en casa
de la familia Roos. Cuando Theo
regresa a Oisterwijk, ambos mantienen
correspondencia.

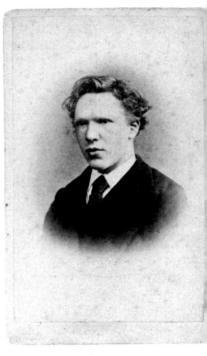

A mediados de diciembre, Pa
le comunica a Vincent que, gracias
a una nueva intervención del tío Cent,
Goupil & Cie. ha contratado a Theo,
quien debe empezar a trabajar en la
sucursal de Bruselas a inicios de 1873.
Vincent escribe a su hermano: «Estoy muy contento
de saber que, a partir de ahora, nos dedicaremos
a lo mismo, y, además, para la misma casa. De ahora
en adelante deberemos escribirnos mucho.» Durante
los diecisiete años siguientes, no dejarán de hacerlo.
Su correspondencia sólo se interrumpió tres veces.
La primera, de agosto de 1874 a febrero de 1875,
meses de incertidumbre, inquietud y silencio.
La segunda, de octubre de 1879 a julio de 1880,
cuando Vincent se niega a escribir a un hermano
que le reprueba. La última, de marzo de 1886
a febrero de 1888, época en que vive en su casa
de París.

En enero de 1873, Goupil & Cie. aumenta
el salario de Vincent, y dos meses después, lo destina

Con dieciocho años,
Vincent dibuja el
estanque de las cortes
de La Haya, ciudad
donde reside a
inicios de la década
de 1870. La educación
austera que ha recibido
hace de él un joven
honrado y escrupuloso.

La Haya es la capital de un reino industrializado y próspero. Guillermo III reina en los Países Bajos desde 1859; su lealtad a los principios del régimen parlamentario confiere un profundo arraigo a la dinastía. La paz social se paga aquí al mismo precio que en el resto de Europa: los olvidados por el progreso, el dios del siglo, viven en la miseria.

a la galería de Londres, abierta sólo a marchantes de arte. Se instala allí en junio, tras pasar unos días en París, donde se toma tiempo de visitar el Salón, el Louvre y el museo de Luxemburgo. El traslado se lleva a cabo sin dificultades, y Vincent se muestra encantado de tener más tiempo libre que en La Haya. Un único inconveniente: el lugar donde se hospeda, en un suburbio de la capital británica, le parece demasiado caro –dieciocho chelines a la semana, sin incluir el servicio de lavandería–, y los alemanes que viven con él, si bien son compañeros agradables dados a las risas y al jolgorio, derrochan sin medida cuando salen juntos a esparcirse. Vincent no puede seguir su ritmo... y empieza a buscarse una vivienda más modesta.

En Londres, Vincent entra en contacto con la pintura inglesa; como él dice «se habitúa a ella...»

Lee a Keats, visita los parques y navega por el Támesis. Descubre a Constable –«un paisajista que vivió hace unos treinta años. Es magnífico; tiene algo de Díaz y a la vez de Daubigny»–, Reynolds, Gainsborough y Turner. Continúa apasionado con la venta de grabados –la *Venus Anadiómena*–, fotografías a todo color y *scrapbooks*, una especie de álbumes con fotos de distintos formatos. En Londres, Goupil & Cie. es *su* responsabilidad. Las cartas que escribe a Theo, que vive en Bruselas y más tarde en La Haya, donde releva a su hermano en la galería que dirige el Sr. Tersteeg, tratan también de asuntos de negocios: indicaciones, métodos, consejos. «Sigo paseando mucho, amando mucho la naturaleza, puesto que es la verdadera manera de aprender a comprender el arte cada vez más. Los pintores comprenden la naturaleza, la aman y nos enseñan a observar.» El joven que escribe estas palabras no sueña con convertirse en pintor. Con veinte años, plenamente satisfecho con su vida, «sin necesidad de nada y poseyéndolo todo», siente que está convirtiéndose en un «auténtico cosmopolita»; pero, sobre todo, en un hombre.

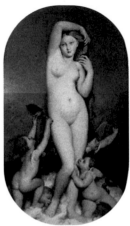

La fecha en latín de la *Venus Anadiómena* de Ingres, «J. Ingres faciebat 1808 et 1848», revela una peculiaridad: la obra fue acabada cuarenta años después de iniciarse.

Un hombre enamorado. Desde agosto de 1873, se aloja en casa de la Sra. Loyer, viuda de un pastor del centro de Francia, que dirige en Londres una pequeña escuela y cría a su hija de diecinueve años, Ursula. Un tiempo antes de partir para Holanda, Vincent pide la mano de la joven. No obstante, le es denegada. La Sra. Loyer le revela que su hija está prometida en secreto, y echa a Vincent de casa. Decepcionado y desconcertado, su desamparo le lleva hasta Helvoirt, con Pa y Ma. Aunque no habla de su desengaño amoroso en las cartas que envía a su hermano, sí parece hacer referencia a él cuando comenta y le recomienda a Theo el libro *El amor*, de Michelet: «Y también creo que un hombre y una mujer pueden hacerse uno, convertirse en uno, es decir, ser un todo y no dos mitades».

La imagen que Vincent tiene de Londres no es la de la pomposidad austera de la reina Victoria, que gobierna en el Reino Unido y el Imperio de las Indias desde 1837, sino la de los barrios bajos, los tugurios y la promiscuidad. El lema «Thrift, character, duty», sobre el que se funda el espíritu victoriano, no atañe al pueblo miserable, al que Vincent se dirige.

Durante su segunda estancia en Londres, en invierno de 1874-1875, Vincent atraviesa largas semanas de depresión

Regresa a Londres, y lo acompaña Anna, su hermana de diecinueve años, quien busca un empleo como institutriz, preceptora o dama de compañía. «En cualquier caso, tiene más posibilidades de conseguir

un trabajo aquí que en Holanda.» Durante varias semanas, ella es su única compañía. Vincent se instala en Ivy Cottage, en el 395 de Kensington New Road. Se muestra apático. «Las ganas de dibujar que tuve antes aquí, en Inglaterra, han vuelto a desaparecer. Quizá se despierte el antojo un día u otro.» Ya nada le importa. ¿La tienda? «Probablemente nos traslademos el 1 de enero de 1875 a otra tienda, mayor que ésta de ahora». Parece que ni siquiera le importe la suerte de Goupil & Cie. en Londres. En cuanto a su hermana, escribe: «Nos costará encontrarle algo.»

En París (ilustrado aquí en un cuadro de Corot), Vincent descubre pintores franceses que no olvidará jamás. En 1885, escribe a Theo: «Delacroix, Millet, Corot, Dupré, Daubigny, Breton, y otros treinta más, ¿acaso no forman la piedra angular del siglo en materia de arte pictórico?»

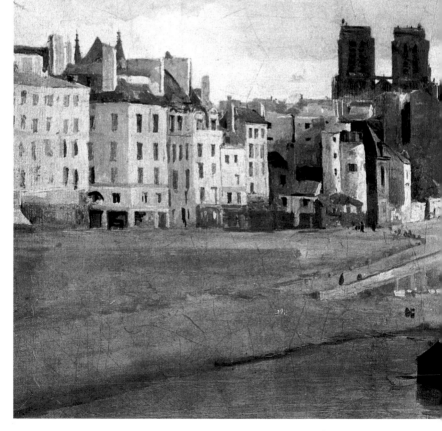

Dos meses después, Vincent copia unas frases de Renan en el post scríptum de una carta a Theo: «Para actuar en este mundo, hay que morir en uno mismo. El ser humano no está aquí simplemente para ser feliz, ni siquiera para ser honesto. Está aquí para realizar algo grande para la sociedad, para alcanzar la nobleza y superar la vulgaridad por la que se arrastra la existencia de casi todos los individuos». Es el epígrafe del relato de la vida de Van Gogh, pero ni él mismo podía imaginarlo.

En primavera de 1875, Vincent es destinado a la sede de la empresa Goupil

A mediados de mayo, llega a París y alquila una habitación en Montmartre. Ni las visitas a la exposición Corot –el pintor había muerto unas semanas antes–, al Louvre o al Luxemburgo, conjuran el misticismo que empieza a acosarle. Las cartas que escribe en ese momento son catálogos:

GOUPIL & Cie

Éditeurs Imprimeurs

ESTAMPES FRANÇAISES & ÉTRANGÈRES

Tableaux Modernes

RUE CHAPTAL, 9, PARIS.

Succursales à la Haye, Londres, Berlin, New-York.

Paris, le 24 Juli 1875

Waarde Theo,

Een paar dagen geleden kregen wij een Sch? van de Nittis, een gezicht in London op een regendag, Westminster bridge & the house of Parliament. Ik ging elken morgen & avonds over Westminsterbridge & weet hoe dat er uit ziet als de zon achter Westminster abbey & the house of Parliament ondergaat & hoe het

listas de los grabados clavados con chinchetas en las paredes de su habitación y de los poemas que lee en ese momento, que le sirven de pretexto para evocar la Biblia y *La imitación de Cristo*, de las que cita salmos y versículos. Los domingos va a la iglesia del pastor Bersier, al Louvre y al Luxemburgo. Su vida transcurre entre sermones y grabados durante algunos meses más. A finales de septiembre de 1875, Vincent escribe a Theo: «No te preocupes demasiado por las cosas que no te tocan muy de cerca. No te las tomes demasiado en serio». En realidad, se está dando el consejo a sí mismo. Sólo le importa Dios. Sin avisar a ningún miembro de la dirección de Goupil & Cie., abandona París y se dirige a Etten a finales de diciembre.

Vincent encabeza las 668 cartas que escribe a su hermano entre agosto de 1872 y julio de 1890 con «Querido Theo». Escritas en neerlandés, francés e inglés, son una larga e intensa reflexión sobre la pintura, su finalidad y sus exigencias.

Desde octubre, Theodorus van Gogh es el pastor de este pueblo de los alrededores de Breda. Cuando Vincent regresa a la ciudad tras las vacaciones, abandona Goupil & Cie. «Cuando volví a ver al Sr. Boussod, le pregunté si el honorable director creía adecuado que siguiera trabajando para ellos ese año, a lo que añadí que, el honorable director, no tenía, sin duda, nada que reprocharme. Si bien esta última hipótesis era la correcta, el honorable director me arrancó las palabras de la boca, por decirlo de algún modo, y le anuncié que dejaría la empresa a primeros de abril.»

Vincent pronuncia su primer sermón el 4 de noviembre de 1876, en esta iglesia (*inferior*) cercana a la casa del pastor metodista Jones (*extremo inferior*).

Invadido por el misticismo, obsesionado con Dios y atraído por la religión, Vincent abandona la casa Goupil y Francia

Tras dejar su empleo, responde a varios anuncios publicados en periódicos ingleses. El día de su vigésimotercer cumpleaños, se marcha de París y se dirige a Etten. Esa misma mañana recibe respuesta desde Inglaterra. Un profesor de primaria de Ramsgate le propone pasar un mes en su escuela –sin cobrar–, período de prueba tras el cual decidirían si se le contrata. Con esta única oferta de trabajo bajo el brazo, Vincent viaja a Etten, donde pasa dos semanas cerca de Pa y Ma.

El 16 de abril de 1876, llega a Ramsgate y conoce la escuela del Sr. Stokes, a cuyo hijo de veintitrés años, profesor en Londres, reemplaza en su ausencia. En la institución también trabaja un sustituto de diecisiete años que se encarga de vigilar a los veinticuatro estudiantes, de entre diez y catorce. Vincent empieza a enseñarles francés –«básico», le precisa a su hermano Theo–, y un poco de todo: aritmética, ortografía...También debe supervisar el aseo de los alumnos, llevado a cabo «en una habitación con el suelo podrido donde están las seis palanganas donde se lavan».

«Una luz tenue cae sobre los lavabos a través de los cristales rotos de la ventana.» Vincent no cobra por su monótono trabajo. Sólo le ofrecen comida y alojamiento, y dispone de algunas horas para dar clases particulares. Necesita

Vincent ilustra una carta a Theo con un dibujo (*izquierda*). Es el paisaje que ve desde una de las salas de estudio de la escuela del Sr. Stokes, en Ramsgate.

algo distinto. A mediados de junio, va a Londres para entrevistarse con un ministro protestante, a quien escribe: «Mi objetivo es encontrar un puesto relacionado con la Iglesia, y continúo buscándolo». En Isleworth, el suburbio obrero londinense donde el Sr. Stokes ha trasladado su escuela a inicios de julio, Vincent sigue buscando otro empleo.

Está convencido de que sólo sabría ejercer de profesor de escuela, pastor o misionero

Quiere «difundir la palabra de la Biblia» entre los pobres y los obreros. Mientras tanto, el Sr. Stokes sigue sin pagarle. Vincent se desplaza a menudo a Londres, donde llama a la puerta de ministros, pastores y reverendos. De vez en cuando, visita algún museo. «Ha sido muy agradable volver a ver cuadros de Rembrandt, Holbein y Bellini en Hampton Court.» El reverendo Jones tiene una escuela en Holme Court, en el mismo suburbio de Isleworth, y Vincent abandona enseguida al Sr. Stokes. Justo antes del final de las vacaciones, decora el refectorio con acebos y yedra, con los que forma las palabras *welcome home* («bienvenidos»). Lee y relee la Biblia, los Hechos de los Apóstoles y las Epístolas de Pablo. La pregunta «¿Quién me librará del cadáver de este muerto?» evoca el sermón del pastor Bersier, que escuchó en París, y el de Pa, en Etten, unos meses antes, y despierta su obsesión. ¿De qué muerto habla Vincent? ¿De qué cadáver debe liberarse? En el cementerio de Groot Zundert, una estela lleva inscrito su nombre...

Ningún pastor de Londres requiere sus servicios, y a inicios del mes de octubre, el Sr. Jones, consciente

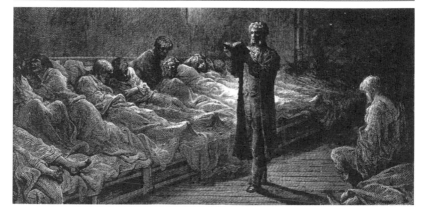

del talento de su empleado como predicador, lo descarga de algunas de sus obligaciones de docente y le pide que visite a los fieles de la parroquia.

El domingo 4 de noviembre de 1876, en la iglesia del reverendo Jones, Vincent pronuncia, en inglés, su primer sermón: «No soy más que un huésped en la Tierra...»

Toda vida es una peregrinación. El sermón de Vincent finaliza con la descripción de un bonito cuadro que representaba un paisaje al anochecer: «A lo lejos, a mano derecha, una cadena de colinas, azul en la bruma de la noche. Sobre los cerros, el esplendor de la puesta de sol, de las nubes grises, ribeteadas de plata, oro y púrpura. El paisaje era una tierra cubierta de hierba y hojas amarillentas, puesto que la escena tiene lugar en otoño».

No obstante, Vincent no piensa en la pintura durante sus sermones: «Cuando me situaba en el púlpito tenía un poco la impresión de emerger a la luz amiga del día a la salida de un oscuro subterráneo». Emerger a la luz... Toda la vida de Vincent se debatirá en esta tensión. En Isleworth, lo único que quiere tener ante

❝Recientemente he visto la obra de Doré en Londres. La encuentro de una incomparable belleza, y expresa sentimientos nobles; por ejemplo, la sala del asilo nocturno para mendigos.**❞**
A Van Rappard, septiembre de 1882

los ojos es el Evangelio. Su jornada laboral es larga.
Todas las mañanas, da clases a los niños hasta la una.
Luego, acompaña al Sr. Jones o hace recados para
él. Más tarde, da clases particulares. Apenas le
queda la noche para preparar y escribir sus sermones.
También se encarga de la escuela de los domingos
de Turnham Green. Vincent se dirige a los más
necesitados. «Mañana debo ir a dos lugares muy
apartados de Londres, a Whitechapel, el barrio más
pobre, del que seguro has oído hablar en Dickens,
y luego atravesar el Támesis en barco para llegar
a Lewisham.» Vincent se adentra en el Londres
de la obra *London: A Pilgrimage*, que Gustave Doré
y Blanchard Jerrold publicaron en 1872, en la misma
ciudad, con Grant & Co.

La última carta que envía a Theo unos días antes
de Navidad no es más que un largo sermón. Escribe
a su hermano y le habla del Señor, de quien dice
se le ha aparecido: «Hay un amigo que te estrecha
aún más fuerte que un hermano».

Vincent vuelve a Etten, agotado, demacrado,
iluminado. Pa y Ma se muestran preocupados por
él, y le convencen de que no regrese a Inglaterra.
Gracias a la mediación del tío Cent, el Sr. Braat
accede a contratarlo como dependiente en su librería
Van Blussé & Van Braam, en Dordrecht, donde llega,
resignado, a finales de enero. «No pido nada más
que estar ocupado.» Se aloja en casa del Sr. Rijken,
comerciante de semillas y harinas. Sobre las paredes
de su habitación, imágenes religiosas, devotas:
Christus consolator, «los peregrinos de Emaús»,
Mater dolorosa, «la imitación de Cristo». Todos
los días, llega a la librería a las ocho de la mañana y
no vuelve a casa hasta la medianoche, a veces, la una.

En el pupitre donde se sienta, copia páginas
enteras de la Biblia, y las traduce al inglés, el alemán
y el francés. La Biblia... «lo que más querría sería
tenerla toda en la cabeza, ver la vida a la luz de estas
palabras». Theo está preocupado por su hermano.
Vincent no baja a cenar a casa de sus hospederos,
y pasa las noches en vela. En la librería, no abandona
la lectura del libro sagrado. El Sr. Braat se lo tolera;
en parte, por deferencia hacia el pastor Theodorus

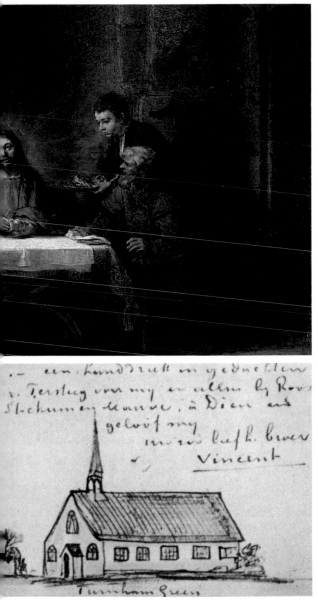

Los Peregrinos de Emaús (1648), de Rembrandt. Vincent admira la obra de este artista. Venera a un pintor que, a sus ojos, es casi una prueba de la existencia de Dios, porque, quien observa su pintura, no duda de que existe un dios: «Por otro lado, siempre se muestra noble, de una nobleza muy elevada, de una elevación infinita. Sin embargo, Rembrandt era capaz de algo más, cuando no sentía la necesidad de ser literalmente fiel a la naturaleza, como en el retrato, y podía operar en el plano poético, ser poeta, es decir, creador».

En el margen de una carta de noviembre de 1876, Vincent dibuja a pluma las iglesias de Peterham y Turham Green, en Isleworth.

van Gogh, de quien sabe está en una situación delicada, pero también por caridad para con Vincent, quien alberga una única voluntad: «Mi deseo íntimo, mi plegaria: que el espíritu de mi padre y de mi abuelo renazcan en mí, que me sea concedido ser un cristiano, un servidor de Cristo».

Vincent visita a sus tíos Cor y Stricker en Ámsterdam. Su determinación acaba por imponerse, y finalmente le dejan emprender los estudios necesarios para convertirse en «ministro del Santo Evangelio».

En Ámsterdam, Vincent se angustia por sus estudios. En agosto de 1877, escribe a su hermano: «Las lecciones de griego en el corazón de Amsterdam, en el corazón del barrio judío (derecha), en una calurosa y opresiva tarde de verano [...], con la sensación de que muchos exámenes difíciles, preparados por sabios y astutos profesores, penden sobre nuestras cabezas [...], son más sofocantes que los campos de trigo de Brabante».

El descendimiento de la Cruz de Rembrandt (1633) se inspira en un cuadro de Rubens. No obstante, al contrario que éste, aquél no se sentía en absoluto forzado a atorgar a sus personajes una belleza clásica; los pinta con un realismo que roza la crudeza. Esta característica es, precisamente, lo que más le gustaba a Van Gogh de este artista.

**En Holanda, el destino se le impone
con una fuerza irrefutable**

Unos días después de regresar, escribe a Theo: «A veces, pienso que me parece maravilloso que tengamos de nuevo la misma tierra bajo los pies, que hablemos la misma lengua». Más tarde, repite: «Mientras paseaba por este dique, me decía: "Qué bella es esta tierra holandesa"». La tierra de sus raíces y su sepultura.

El día de su vigésimocuarto cumpleaños, Vincent realiza un singular peregrinaje. Solo, toma el último tren de Dordrecht a Oudenbasch, y desde allí, se dirige a pie hasta Zundert. «Aún era muy temprano cuando llegué al cementerio de Zundert; reinaba un gran silencio. Volví para ver los rincones familiares, los senderos de antaño, esperando la salida del sol». En el cementerio, una lápida lleva grabado su nombre: «Vincent van Gogh, 30 de marzo de 1852» (el hermano que nació muerto). Durante esa noche

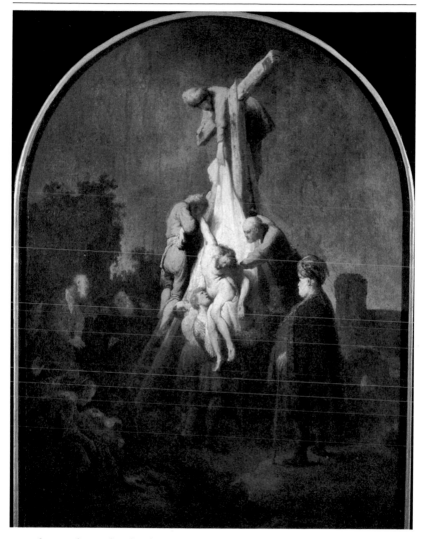

en vela, medita sobre la plegaria «¿Quién os librará
del cadáver de este muerto?». Convencido de estar
predestinado al servicio de la Biblia y los Santos
Evangelios, abandona Dordrecht para convertirse
en pastor.

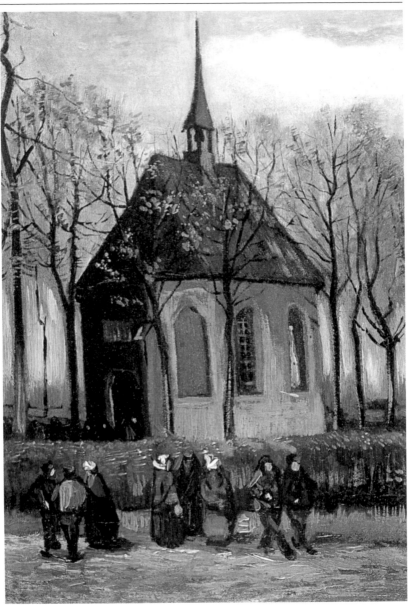

Vincent van Gogh se rinde a la fe. Será pastor, como su padre y su abuelo. Sólo debe aprobar el examen de acceso a la Facultad de Teología de Ámsterdam. Son estudios largos y difíciles que la devoción del pastor Theodorus van Gogh no permite garantizar. Dado que la vocación de Vincent merece el respeto de la tradición familiar, los hermanos de sus padres se movilizan. En Ámsterdam, sus tíos lo acogen, aconsejan y ayudan.

CAPÍTULO 2

EL APOSTOLADO Y EL DIBUJO

Theo, nacido el 1 de mayo de 1857 en Groot Zundert, fue más que un hermano para Vincent: gracias a su apoyo incondicional, permitió su existencia y la de su obra. *Salida de la iglesia en Nuenen* (página anterior), enero de 1884.

El tío Jan –Johannes– dirige los astilleros
de Ámsterdam; es viudo, y Vincent se aloja
en su casa. El tío materno Stricker es pastor; él
supervisa sus estudios, le da consejo y ánimo.
El tío Cor –Cornelis– dirige una galería de arte
en Leidschenstraat, y Vincent lo visita a menudo.
Pocos días después de su llegada, a primeros
de mayo de 1877, le proporciona una resma de
papel viejo sobre la que inicia sus primeros ejercicios
de griego y latín. A Vincent no le preocupan ni
la carga ni la dificultad del trabajo a realizar para
preparar el examen de teología. Se consagra a
sus estudios intensamente. Una frase de Corot
le marca la pauta: «Han sido necesarios nada
más y nada menos que cuarenta años de trabajo,
reflexión y atención». Mientras se pasea por
los barrios de Ámsterdam, sueña con Rembrandt.
«Todo en este lugar evoca los aguafuertes
de Rembrandt.» En efecto, sus referencias son
los pintores; en todas sus cartas, para describir los
paisajes o rostros que ve, cita constantemente
a Ruisdael, Maris, Thorwaldsen, Jules Goupil,
Groux, Daubigny...

**En el margen de un aguafuerte de Rembrandt
anota las palabras *In medio noctis vim suam lux exerit*
(«en medio de la noche la luz expande su fuerza»)**

Esta frase lo incita a velar. Pasa noches enteras
estudiando a la luz de una pequeña lámpara
de gas, haciendo caso omiso de la prohibición
expresa de su tío.

Vincent se obstina. Lo abruma la angustia que le
provocan sus inseguridades súbitas. «¿Cómo puedo
asimilar todos estos estudios tan densos y difíciles?»
Sin embargo, no se da por vencido. Mendès da Costa,
un médico que le presenta su tío, el pastor Stricker,
le da lecciones de griego y latín. La sala donde
éste le recibe, en el corazón del barrio judío, resulta
sofocante en pleno verano. Vincent siente un gran
respeto por su tío –«Es muy instruido, posee muchos
libros interesantes y ama intensamente su trabajo,
su oficio»–, quien le somete a una prueba de examen
y queda satisfecho de las respuestas.

En 1827, el tío
Johannes, almirante
viudo desde hace poco,
vive solo en una casa
grande y vacía situada
al lado de los astilleros
de la Marina. Todos
sus hijos, ya adultos,
han abandonado el
hogar familiar, por
lo que puede alojar
a su sobrino, lo que le
permite a éste preparar
el examen de
acceso a la Facultad
de Teología.

Termina el verano, y luego, el otoño. Stricker sigue supervisando los estudios de Vincent y mantiene sus niveles de exigencia.

Tras volver a evaluar sus progresos, empieza a preocuparse de que no sean suficientes. Vincent reconoce que la tarea le resulta muy difícil, y asegura a su tío de que hace todo lo posible por mejorar. Mendès –modelo para Vincent, quien afirma «Hago caso de todos sus consejos»–, no se pronuncia. Vincent esconde que, tras reconocer la insuficiencia de sus esfuerzos, se inflige castigos. Se mortifica. Se magulla la espalda a bastonazos y se obliga a dormir al raso durante las noches más frías.

No progresa ni en álgebra ni en geometría. Mendès le presenta a Teixeira de Matos, uno de sus sobrinos, profesor de la escuela religiosa israelita y la escuela de los pobres, quien da a Vincent lecciones básicas de ambas materias. Éstas, junto con historia, geografía de Grecia, Asia Menor e Italia, le impiden centrarse en lo esencial, «los estudios teológicos propiamente dichos y los ejercicios de elocución». Las semanas pasan, y Vincent se obsesiona.

«Cada vez me cuesta más esfuerzo. No trabajo bien. [...] Debo trabajar más. Es lo más importante de mi vida, la carrera por mi existencia, ni más ni menos»

Lo más importante de su vida... Realmente, ¿lo único que quiere es entrar en la Facultad de Teología, a la que se refiere como «un garito insoportable, un caldo de cultivo del fariseísmo»?. Durante los meses que deben decidir su destino, va a menudo a Trippenhuis a admirar *Los síndicos*

Este paisaje, en palabras de Vincent, «una mamarrachada», representa el campo de los alrededores de Ámsterdam, y acompañaba una larga carta que escribió a Theo el 3 de abril de 1878.

de los pañeros, de Rembrandt. En todas las cartas, se preocupa porque Theo se encuentre con Mauve, su primo pintor.

Vincent dibuja. «De vez en cuando, de forma instintiva, hago un pequeño dibujo mientras escribo. [...] Nada de extraordinario, pero a veces me viene a la cabeza de forma tan clara, tan limpia.» Afirma que es «de forma instintiva». Pero ¿por qué preocuparse del instinto? El 4 de diciembre de 1877, en una carta, hace alusión al fallecimiento de su tío Hein a los sesenta y tres años. «Podemos dar gracias a Dios de que su final haya sido relativamente apacible y de que por fin se haya liberado.» Esto es todo. Unos días antes, se había enterado de la muerte del pintor Brion, y unas semanas después, de la de Daubigny. La desaparición de estos artistas le afecta más que la de su propio tío: «La obra de estas personas, cuando la comprendes, te toca más profundamente de lo que uno cree. Debe ser hermoso tener consciencia, al morir, de haber hecho cosas realmente buenas, y saber que, gracias a ello, permaneceremos vivos, al menos, en la memoria de algunos, y dejaremos un buen ejemplo a los que nos seguirán».

Hasta el momento, Vincent no ha dejado ningún ejemplo a nadie. El fracaso no lo es. Los resultados de los exámenes, preparados durante quince meses, no son satisfactorios.

En octubre de 1878, Vincent van Gogh es rechazado por la Facultad de Teología de Ámsterdam

Sin embargo, ni la decepción ni la humillación merman su voluntad. Debe dedicar su vida a ser pastor, y está dispuesto a conseguirlo a pesar de este fracaso, sobre el que guarda silencio. Vuelve a Etten. El pastor metodista Jones, para quien trabajó en el suburbio londinense de Isleworth y quien le permitió dar su primer sermón, está de viaje a Holanda, y accede a acompañarle a él y a su padre a Bruselas, donde conoce al pastor Bokma, director de la escuela flamenca de evangelización. Los estudios allí son más baratos que en Holanda, y sólo duran tres años, no seis.

•• Sin embargo, aunque el alba sea una hora bendita y la aurora tenga oro en sus labios, también son las primeras impresiones, y éstas tienen su valor, aunque pasen, porque son ellas las que, más tarde, parecen haber sido las más justas, y es a ellas a las que regresamos. ••

A Theo,
mayo de 1878.

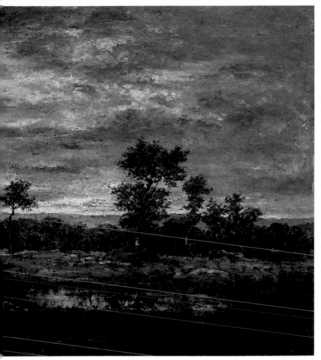

Puesta de sol, de Daubigny (1817-1878). Junto con Boudin y Jongkind, este pintor es uno de los pocos que influyeron, en su manera de pintar del natural, a los jóvenes artistas de su época, definidos como impresionistas desde su primera exposición. Daubigny tenía la costumbre de pintar a bordo de su barco, el *Botin*, mientras navegaba por el Sena, cuyas riberas bordeaba incansablemente, pincel en mano. Trabajó mucho con Corot antes de dejarse influir por Courbet, y fue uno de los primeros en intentar traducir sobre el lienzo la fugacidad del momento.

Además, se destinará a Vincent a una misión de evangelización antes de que finalice su formación. Por el momento, no obstante, le resulta imposible quedarse tres meses en Bruselas, como le gustaría, ya que supondría un gasto demasiado elevado. Por este motivo, convienen en que trabajará en Etten y visitará con frecuencia a los pastores Pietersen, en Malinas, y De Jonge, en Bruselas.

Desde su regreso a Etten, Vincent prepara varias redacciones. «He hecho una sobre el oficio partiendo de la tela de Rembrandt *La casa del carpintero*, expuesta en el Louvre.» Pero Vincent no sueña con la pintura, sino con la evangelización. ¿Acaso hay tanta diferencia entre una y otra? De entre aquello que es «el alimento de la verdadera vida», Vincent cuenta «el arte sublime, es decir, las obras de quienes trabajan con el corazón, el espíritu y la inteligencia...»

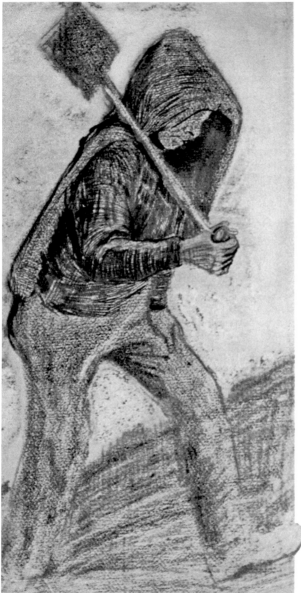

Van Gogh dibuja *La pala sobre la espalda en Borinage*, durante el verano de 1879. El 24 de septiembre del año siguiente, escribe a Theo: «Los carboneros y tejedores aún son una raza aparte entre los trabajadores y artesanos; siento por ellos una gran simpatía, y me consideraría feliz si algún día pudiera dibujarlos de forma que estos tipos inéditos o casi inéditos fueran descubiertos. El hombre del fondo del abismo, *de profundis*, es el carbonero; el otro, de aspecto pensativo, casi soñador, casi sonámbulo, es el tejedor. Ya hace dos años que vivo entre ellos y he aprendido a conocer algo de su verdadero carácter».

«Sus palabras y sus creaciones son espiritualidad y vida.»

Hacia finales de agosto, el pastor De Jonge requiere a Vincent en Bruselas y le propone entrar en el noviciado de la escuela de Lacken, cerca de dicha ciudad. Durante tres meses, se esfuerza, en vano, por responder a lo que se espera de él. Uno de sus condiscípulos recuerda que «no sabía lo que era someterse». Su independencia e incapacidad de ceñirse a las normas, junto con sus súbitos arrebatos, son, para sus superiores, razón suficiente para negarle el título de evangelizador. El 15 de noviembre, alegando otras razones, los pastores De Jonge y Bokma le anuncian que, aunque no haya finalizado sus estudios, no pueden seguir manteniéndole en la escuela bajo las mismas condiciones que a los flamencos. Debe marcharse, pero no piensa volver a Etten.

En las minas de hulla, noviembre de 1878. Situado cerca de un camino de sirga, este cafetín (*superior*) dibujado por Van Gogh era lugar de encuentro de carboneros.

A inicios de invierno de 1878, Vincent se dirige hacia la región de Borinage, a predicar el Evangelio a los pobres y a todos aquellos que lo necesiten y a dedicar el resto del tiempo a la enseñanza

De la provincia de Henao, situada entre Mons y la frontera francesa, Vincent apenas conoce la descripción que ha leído en un manual de geografía... Se instala en la localidad de Pâturages,

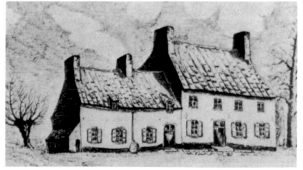

Vincent van Gogh vivió en la casa del minero Charles Decrucq, representada en este dibujo anónimo (*izquierda*).

en el número 39 de la calle Église, en casa de un vendedor ambulante llamado Van du Haegen, y paga la pensión dando lecciones a sus hijos por las tardes. Durante el día, visita a los enfermos y predica la Biblia entre los mineros. Para impedir que un evangelizador desligado de toda autoridad prosiga con su apostolado, el comité de la escuela de evangelización de Bruselas, ante el hecho consumado, prefiere darle un cargo de «evangelizador laico» en Wasmes durante los seis meses siguientes. La pobreza en que viven los mineros de Borinage es similar a la de los hombres y mujeres del East End londinense. Vincent se aloja en casa del panadero Jean-Baptiste Denis, pero, poco después, se traslada a una barraca y duerme en una cama de paja, porque, «para tratar con los mineros, hay que convertirse en uno, no hay que mostrarse presuntuoso, orgulloso ni pedante; de lo contrario, no hay forma de entenderse con ellos y ganarse su confianza».

En nombre del Evangelio, se convierte en un pobre entre los más pobres en las minas de carbón de Borinage

Baja hasta el fondo de la mina. «Se desciende por una especie de jaula, como un balde en un pozo, pero el pozo tiene 600 o 700 m de profundidad; cuando llegas, si alzas la vista, apenas vislumbras una luz del tamaño de una estrella en el cielo.»
En Wasmes, la pintura le queda muy lejos. «Que sepas que sigo comprendiéndote cuando me hablas de pintura, aun si hace largo tiempo que no admiro ningún lienzo. El hecho es que en Borinage no los hay, y por lo general, la gente incluso desconoce lo que son.» Entre los mineros afectados por el aire mefítico, las explosiones de grisú, las filtraciones de agua subterránea y el derrumbe de antiguas galerías, Vincent escribe: «La mayoría de obreros están flacos y pálidos por la fiebre; tienen un aspecto macilento y cansado; aparentan mucha más edad de la que tienen».
Cuando su padre le visita en marzo, Vincent presenta el mismo aspecto que ellos. Resiste, se cura las heridas y reza. En esta tierra oscura, su mirada no cambia. Desde una loma cercana a Wasmes, observa

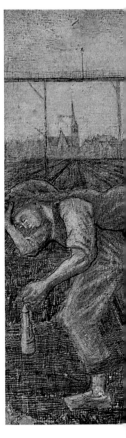

El regreso de los mineros, Borinage, abril de 1881. La miseria y el cansancio que Van Gogh retrata en este dibujo no es sólo una temática, sino lo que él mismo vive a diario en nombre del Evangelio.

el valle y el horizonte: «La mayor parte del tiempo
flota una especie de bruma, o tal vez sea un
efecto caprichoso del juego de luces y sombras
que provocan las imágenes; me hace pensar
en las obras de Rembrandt, Michel o Ruisdael.»
Cuando conoce a un capataz de la mina, también
evoca un cuadro: «Cuando lo vi por primera vez,
pensé en *El lector*, el aguafuerte de Meissonier».

No es la obsesión por la pintura lo que le recrimina
la escuela de evangelización, sino su abnegación
y fogosidad. Su celoso fanatismo trasciende
las normas y resulta inadmisible.

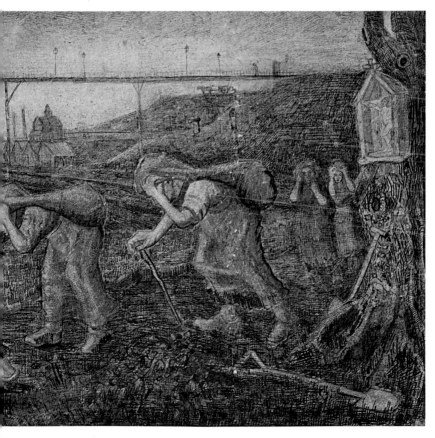

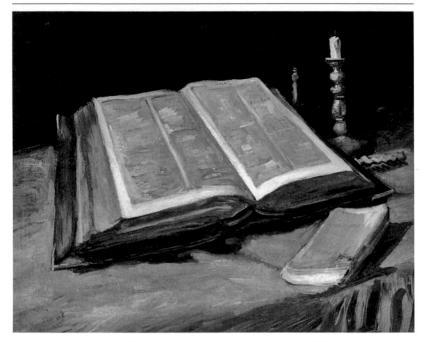

Así pues, a finales de julio de 1879, le deniegan la renovación del contrato. Disgustado, Vincent abandona Wasmes y se dirige a Bruselas. A pie. No espera ninguna explicación ni retractación de la decisión.

Desamparado, necesita consejo. No obstante, sus conversaciones con el pastor Pietersen no sólo tratan de sermones, sino también de pintura. El pastor pinta «al estilo de Schelfhout o Hoppenbrouwers». Vincent le muestra algunos dibujos... «Me ha pedido uno de mis croquis que representa un típico minero.»

Le explica a su hermano Theo: «Dibujo a menudo a altas horas de la noche, para fijar recuerdos y consolidar las ideas que me sugiere la visión de las cosas». Y también: «He comprado un gran cuaderno de dibujo, de papel Vieille-Hollande, en un librero de viejo de Bruselas». Es su primera compra «de pintor». Pero él no lo es, ni quiere serlo.

Naturaleza muerta con Biblia, octubre de 1885. Vincent escribe a Theo: «En respuesta a tu descripción del estudio de Manet, te envío una naturaleza muerta: una Biblia abierta (en un blanco roto), con encuadernación de cuero, sobre fondo negro, con un primer plano marrón amarillento y un toque de amarillo limón. Lo he pintado de una sola vez, en un día».

Rechazado por la Iglesia, crítica con su fervor excesivo, Vincent se instala en casa del Sr. Frank, evangelista de Cuesmes, en agosto de 1879

Se traslada a Cuesmes, cerca de Mons, para continuar allí, sin el aval de ninguna Iglesia, la evangelización de los pobres iniciada en Wasmes.

Vincent se siente solo, rechazado, despreciado. Nadie aprueba su feroz obstinación, pero no quiere doblegarse ante nada. A inicios de octubre, Theo, portavoz de la familia Van Gogh, le visita en Cuesmes. Hace dos meses que su hermano no da noticias. Sus preguntas se quedan sin respuesta, y sus argumentos, ruegos y conminaciones no merman la intransigencia de Vincent, quien se empeña en dedicarse a la evangelización, sin el diploma de ninguna facultad, sin el título de ninguna Iglesia, y sin dinero. La Biblia y los Evangelios le hacen las veces de diploma, y la fe lo consagra. En cuanto al dinero, echa mano de la caridad. La visita de Theo no modifica su decisión: no retomará los estudios. «Aún tengo presente el tiempo que pasé en Ámsterdam. Tú fuiste testigo, sabes bien cómo hemos sopesado, discutido, deliberado y reflexionado prudentemente, y que en todo ello sólo se hallaban las mejores intenciones del mundo. Sin embargo, los resultados fueron lamentables. [...] Comparado con esos días, la vida difícil y penosa que llevo en esta tierra miserable, en este entorno sin cultura, me parece apetecible y atractiva.» A modo de argumento definitivo, afirma: «Recibo lecciones más útiles de un leñador que de las clases de griego».

Theo ha intentado convencer a su hermano de la necesidad de aprender un oficio, el que sea: litógrafo de membretes para facturas o tarjetas de visita, contable, carpintero, panadero, peluquero o bibliotecario. Sus esfuerzos son en vano, aún cuando Vincent se sienta herido porque su hermano crea que quiere que lo mantengan los demás. Intenta disculparse. «¿Conseguiré hacerte notar que mi forma de hacerse el rentista es una forma bastante curiosa de desempeñar este papel? Sentir que me he convertido en una cruz o una carga para ti

❝Un prisionero condenado a la soledad y que ya no pueda trabajar, etc., a la larga se resentirá, sobre todo, si este «a la larga» dura demasiado, al igual que el que padece de hambre demasiado tiempo. Yo también necesito amistad y afecto. No soy una fuente pública, una farola de piedra o hierro; por tanto, como todo hombre normal e instruido, no puedo vivir con una extraña sensación de vacío, de que me falta algo. Te digo todo esto para que comprendas cuánto bien me ha hecho tu visita. Espero que no nos convirtamos nunca en extraños, y de igual modo, deseo no desapegarme nunca de los que siguen en casa. Por el momento, sin embargo, no me apetece volver, prefiero quedarme aquí.❞

A Theo,
15 de octubre de 1879

y los demás, que no soy bueno para nada, que
pronto me verás como un intruso o un ocioso,
hasta el punto que valdría más que no existiera;
saber que deberé alejarme de todos –si éste
fuera el caso, sería presa de la tristeza y víctima
de la desesperación...–. Si ocurriera, preferiría
no demorarme demasiado en este mundo.» Once
años después, en 1890, la inquietud y desesperación
que denotan estas líneas se manifestarán con toda
su fuerza...

**A riesgo de parecer un parásito, se niega a abandonar
el camino de la «vida verdadera»**

No acepta renunciar a ella, y hace caso omiso
de los reproches y las condenas. «¿Querrías tú que
alguien permaneciese impasible ante un cuadro
que el catálogo atribuye a Memling, pero que
no tiene valor artístico ni nada en común con
Memling, a parte de que data del gótico?» Recurre
a esta metáfora con la pintura para justificarse,
pero no convence a Theo. Vincent querría que,
a pesar de todo, nunca se convirtiesen en extraños.

*El llamamiento
de las espigadoras,*
Jules Breton,
Courrières, 1859.
Breton es una
referencia esencial
de Van Gogh porque,
a diferencia de los
pintores estrictamente
académicos, toma
como modelo
el trabajo, y no la
historia antigua
o sus imitaciones.

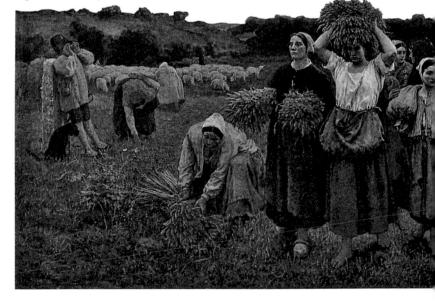

No obstante, el hermano lo reprueba, y él no da noticias durante los nueve meses siguientes.

Hambriento y abandonado por todos, apenas recibe los pocos francos que su padre le hace llegar. En realidad, es Theo quien se los envía sin decírselo. En julio de 1880, durante una estancia en Etten, Vincent se entera de que su hermano acaba de mandar un giro de cincuenta francos a su nombre. Al regresar a Borinage, le escribe. Dado que, desde hace meses, habla en francés con los mineros, y que, a partir de ahora, Theo trabaja en París, Vincent le escribe en dicha lengua. Su implacable lucidez lo dice todo: «Involuntariamente, me he convertido en una especie de personaje imposible y sospechoso para la familia...Yo soy un hombre de pasiones, capaz y propenso a hacer cosas más o menos insensatas, de las que me arrepiento más o menos... Uno de los motivos porque estoy fuera de lugar, porque durante años lo he estado, es lisa y llanamente

Jules Breton (1827-1906), sensible a la miseria de los más necesitados, también se dedicó al paisaje, y consolidó su notoriedad al pintar gran cantidad de escenas de la vida campestre. *Hombre layando* (*superior*), dibujo realizado por Vincent en una carta a Theo, en septiembre de 1881.

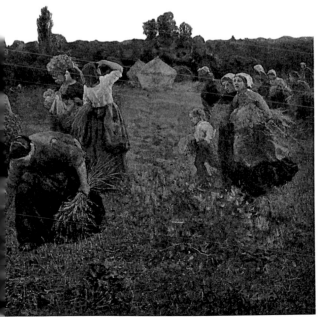

porque tengo ideas distintas a los señores que dan los puestos a los sujetos que piensan como ellos...».

En esta larguísima carta, una sola frase aparece subrayada: «Todavía hoy, lejos de ella, echo de menos la tierra, la tierra de los cuadros». Esta vehemente nostalgia por la tierra de la pintura no contradice el apostolado. La pasión por el arte pictórico no es la negación de la religión.

«Entonces, ¿para qué podría ser yo útil? ¿Para qué podría servir? ¡Hay algo dentro de mí! ¿Qué es?»

«A una persona, por poner un ejemplo, le gustará Rembrandt; pero, seriamente, sabrá que hay un Dios, creerá.» Esta carta crucial es una confesión de impotencia y una llamada de socorro. Solo, Vincent no puede poner fin a lo que le obstaculiza: «No sabes qué es lo que te encierra, lo que te aprisiona, lo que parece enterrarte, y sin embargo, sientes como unos barrotes, rejas, muros. ¿Sabes qué hace desaparecer la prisión? Todo afecto profundo, verdadero. Tener amigos, hermanos, amar; esto abre la prisión por poder soberano, por un hechizo muy poderoso. Pero el que no tiene esto permanece muerto». A Theo no le importa que la frase siga teniendo tintes del tono que utilizaba Vincent en los sermones, y le presta su apoyo. A partir de entonces, desde finales del mes de agosto de 1880, Vincent sólo le habla de dibujos: «Sólo si puedo continuar trabajando, remontaré de una forma u otra». Theo, desde París,

no deja de enviarle estampas, que él reproduce. Siente necesidad de estudiar dibujo figurativo de la mano de maestros como Millet, Breton, Brion o Boughton. No cesa de dibujar. «He garabateado un dibujo que representa carboneros, mineros y mineras yendo a la fosa de mañana, en la nieve, por un sendero que transcurre a lo largo de un seto de espinos; sombras que pasan, vagamente discernibles en el crepúsculo.» El Sr. Tersteeg, que sigue dirigiendo la galería Goupil & Cie. de La Haya,

•• He garabateado un dibujo que representa carboneros, mineros y mineras yendo a la fosa de mañana, en la nieve, por un sendero que transcurre a lo largo de un seto de espinos; sombras que pasan, vagamente discernibles en el crepúsculo. En el fondo, las grandes construcciones de las minas de hulla se difuminan con el cielo.••

A Theo,
20 de agosto de 1880

donde Vincent trabajara diez años antes, le envía el curso de dibujo Bargue y libros de anatomía y perspectiva. Los estudia con el mismo ardor que leía, traducía y comentaba la Biblia. Sus modelos son carboneros y tejedores, entre quienes vive desde hace dos años. Son «tipos todavía inéditos en la pintura».

Gracias a la práctica diaria del dibujo, Vincent empieza a salir del «atolladero» en el que se veía atrapado

Con independencia de la novedad del tema, Vincent lo constata: el dibujo lo salva. «No podría explicarte lo feliz que me siento de haber retomado la práctica del dibujo. [...] Al sentir mi debilidad y dependencia penosa de muchas cosas, he reencontrado la calma de espíritu, y recupero la energía día a día...» Para conservarla, debe abandonar Cuesmes y Borinage. El dibujo le gana la partida al apostolado. «Deseo hacer algunos garabatos más donde pueda haber algo humano.»

Los mineros y mineras que Van Gogh dibuja una y otra vez son los mismos que inspiran los personajes de *Germinal*, la novela que Émile Zola empezará a escribir apenas unos años después de que Vincent abandone Borinage.

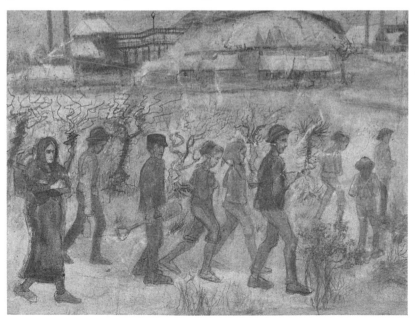

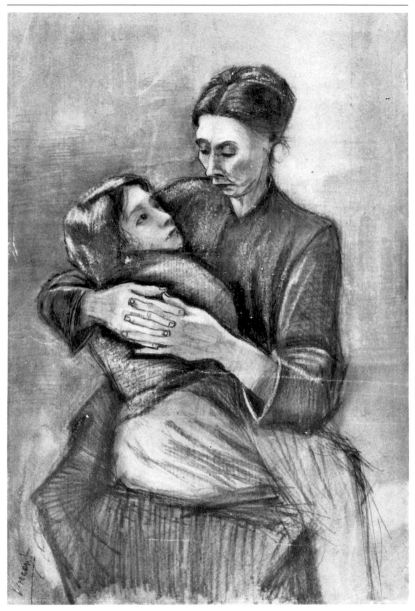

Octubre de 1880, Bruselas. Un año y medio antes, la escuela de evangelización le cerraba las puertas. Vincent tiene veintisiete años. Nada más llegar, visita al Sr. Schmidt, director de la sucursal de Goupil en la ciudad, y le pide que le presente a algunos artistas. Schmidt recibe cordialmente al antiguo empleado de la empresa, pero duda de que pueda iniciar una carrera de artista a su edad.

CAPÍTULO 3

LAS FIGURAS Y LA MISERIA

"Me parece que he constituido una paleta práctica de colores sanos.**"**

Vincent no sabe nada de dibujo antiguo, anatomía ni perspectiva. Según Schmidt, este veleidoso que no ha hecho más que acumular fracasos debe estudiar en la Academia de Bellas Artes de Bruselas. Sin embargo, Vincent no cree que la formación tradicional de la academia pueda convenirle, y teme que los profesores, los «académicos», entre ellos, un tal padre Stallaert, sean iguales que los de la escuela evangélica, hipócritas y fariseos. Quiere trabajar sólo con un artista, y a su lado, «aprender las leyes de la proporción, la iluminación, las sombras y la perspectiva», todo el saber que estima necesario. Duda de que los yesos –moldes de esculturas griegas y romanas– le permitan adquirir el «pequeño capital de conocimientos anatómicos» indispensables.

Aprender al lado de un artista... Pero ¿cuál? Unos meses antes, Theo había conocido en París a un joven pintor, Anton van Rappard. Tiene cinco años menos que Vincent, y estudia en Bruselas. Vincent va a verlo a su estudio de la calle Traversière. Todo separa a ambos jóvenes. El caballero Van Rappard es rico; Vincent, pobre. La habitación donde se instala, en el número 72 del bulevar Midi, le cuesta cincuenta francos; por este precio, le dan pan y una taza de café por la mañana, tarde y noche. Theo le envía sesenta francos al mes, con lo que le quedan diez para pagar los artículos de dibujo, los modelos, los libros, la comida y el vestido. «Ni qué decir tiene que lo más probable es que mis gastos sobrepasen los sesenta francos...»

Vincent cree que, cuanto antes aprenda a dibujar, antes podrá ganarse la vida en Londres o París

«Porque, hoy en día, un buen dibujante encuentra trabajo con facilidad; hay mucha demanda, no es complicado dar con un trabajo bien remunerado.» Así pues, Vincent se empeña en progresar. El aristócrata Van Rappard y el vagabundo Van Gogh trabajan juntos de forma regular; aquél le enseña perspectiva a éste, y le presta sus tablas de anatomía.

A inicios de abril, Van Rappard le anuncia que abandonará Bruselas en breve. Vincent ya no encuentra razones para quedarse allí,

El caballero Anton G. A. van Rappard comparte con Van Gogh la pasión por la pintura, hasta el día en que éste se harta de sus críticas.

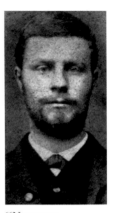

❝No me van a deslumbrar tan fácilmente como se imaginan a pesar de todos mis errores. Sé muy bien qué fin persigo, y estoy firmemente convencido de que, después de todo, voy por el buen camino cuando pinto lo que siento y siento lo que pinto, para que me preocupe de lo que los demás digan de mí.**❞**

A Van Rappard, agosto de 1885

ni dispone de suficiente dinero. El Sr. Tersteeg, director de la galería Goupil & Co. de La Haya, sospecha que Vincent quiera «vivir a expensas de sus tíos», y éstos, al igual que sus padres, lo acusan de «querer vivir como un rentista». Theo es el único que lo ayuda; y durante una visita a la familia en Etten, defiende la causa de su hermano.

En abril, Vincent también acude; agotado, hambriento, andrajoso. Viste una ropa de terciopelo

Durante mucho tiempo, Van Gogh no pinta retratos, sino lo que él llama «figuras»: hombres y mujeres que no posan por sus rasgos, sino por un gesto o una actitud, con frecuencia, de trabajo. Este *Anciano llorando* (1882) no es un retrato; quien posa no es el hombre, sino la desesperación...

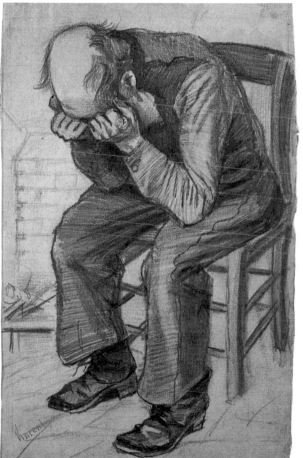

negro raída y remendada que le da un aspecto de
ladrón, de salvaje. A su padre no le sirve de consuelo
que «en los estudios de pintores haya muchos con
estas pintas».

A pesar de los malentendidos y temores, que
no se disipan, Vincent es recibido como un hijo
pródigo, y se las arreglan para que pueda trabajar
cómodo en la rectoría. Retoma sus prácticas,
y Van Rappard acude a su lado. Todos los días,
salen a dibujar por los brezales, al lado de un
pantano. Doce días después de que el tutor se
marche, el pupilo retoma el estudio del *Traité
d'aquarelle* («Tratado de acuarela») de Cassagne.
Hasta el momento, sólo ha trabajado a lápiz, y
apenas empieza a atreverse a dibujar sombras
y a acabar los dibujos con pluma de caña, de
trazo más espeso. También copia. Trabaja con
la veintena de grabados sobre madera de Millet
que ha llevado de Bruselas y los dibujos de Holbein
reproducidos en el *Curso de dibujo* de Bargue.

En agosto, pasa un par de días en La Haya.
Tersteeg y Mauve, a quienes muestra sus trabajos,

En aquel momento, el
Sr. Tersteeg (*superior*) es
el director de la galería
Goupil de La Haya.

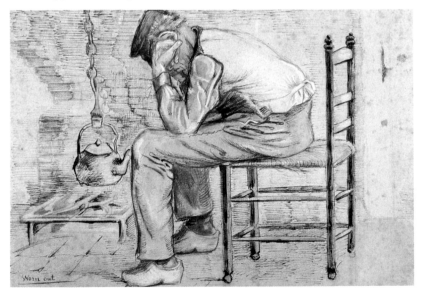

concuerdan en que ha progresado. Vincent escribe a Theo que Mauve, Anton Mauve, un pintor miembro de la familia materna, apoya su dedicación a la pintura. También visita a otro artista, De Bock, quien no duda de que tenga madera de pintor, pero le aconseja que siga practicando con figuras. De regreso, pasa por Dordrecht únicamente para dibujar una fila de molinos. Una vez en Etten, retoma sus prácticas con figuras. Dibujar es aprender a concentrarse. «Tengo que dibujar sin parar; layadores, sembradores, labradores, hombres y mujeres. Estudiar y dibujar todo lo que tiene que ver con la vida campestre.» Lo hace sin descanso. A mediados de octubre, Vincent sigue trabajando. Le confía a Van Rappard: «He hecho todo tipo de estudios de labradores, sembradores, hombres y mujeres. Por el momento, trabajo mucho al carbón y al conté; también he probado la sepia y el temple. En fin, no puedo garantizar que aprecies algún progreso en mis dibujos, pero seguro que descubrirás cambios». Vincent sabe que está mejorando; pero este mismo hecho le suscita otra duda. «Espero ir a visitar a Mauve dentro de poco para saber si me dedicaré a la pintura, sí o no. Si finalmente me decido, quiero continuar. No obstante, antes de ponerme manos a la obra, todavía me gustaría hablar con algún artista más».

Tras años de dudas, exilios y fracasos, Vincent empieza a reconocerse por primera vez en su vida.

Para demostrarle a Theo que dibuja sin descanso, Vincent reproduce sus bocetos en las cartas que le envía (*inferior*).

Worn Out (página anterior, *inferior*), dibujo realizado en acuarela que estuvo en posesión de Van Rappard. Van Gogh dibuja aquí «un viejo campesino enfermo, sentado en una silla frente al hogar».

La pasión por una mujer inyecta en su obra una enorme fuerza

En agosto de 1881, su tío, el pastor Stricker, envía a su hija Kee Vos-Stricker, a la que llaman Kate, a pasar unas semanas de vacaciones en casa de su hermana y su cuñado. Algo mayor que Vincent, es madre de un niño, y viuda desde hace poco. Al conocerla, siente una gran conmoción. «Trabajo mejor desde el momento en que la conocí.» Le declara su amor, pero ella lo rechaza. El duelo le impide compartir sus sentimientos. Él insiste, pero Kate responde: «Nunca, no, nunca en mi vida». Vincent no ha olvidado la primera humillación sufrida anteriormente, y se niega a que la experiencia pasada sea en vano... Amargado y misógino, durante años repite: *La mujer es la desolación del justo.* Desde entonces, cita a menudo una frase de Michelet: «Es necesario que una mujer sople sobre ti para que seas hombre».

Cuando Kate regresa a Ámsterdam, Vincent la acosa con sus cartas, que quedan sin respuesta. Tanta obstinación hace perder la paciencia a su tío, así como a Pa y Ma. Todos juzgan su actitud desconsiderada y fuera de lugar. Colérico, parte hacia Ámsterdam.

Se presenta de improvisto en casa del pastor Stricker, en Keizersgracht, y llama a la puerta. Toda la familia está en la mesa, excepto Kate. Vincent conmina a sus tíos a decirle dónde está, pero como única respuesta, su tío le lee una carta con la que le demuestra que debe dejar de acosar a su hija, cuyo rechazo es definitivo. En ese instante, Vincent pone la mano sobre una lámpara de gas y exige verla. Su visita acaba siendo tan inútil como dolorosa la herida.

Su amor ha sido rechazado dos veces, y ya sólo le queda la pintura

Se marcha de Ámsterdam a inicios de diciembre. En La Haya, llama a la puerta de Mauve y le recuerda que se había ofrecido para ir a Etten a iniciarlo en los misterios de la paleta. Vincent le pide permiso para quedarse con él varias semanas, y le muestra sus trabajos.

Al día siguiente, Mauve lo sitúa ante una naturaleza muerta donde destacan un par de zuecos viejos entre varios objetos. Por primera vez en su vida, paleta en mano, en un estudio, Vincent pinta al lado de un pintor. Mauve observa su naturaleza muerta. «Siempre había creído que eras un completo imbécil, pero ahora me doy cuenta de que no lo eres en absoluto.» Está decidido: será pintor.

Alquila una vivienda fuera de la ciudad, en el número 138 de Schenkweg, a diez minutos a pie de casa de Mauve, por treinta florines al mes con el desayuno incluido. Un dormitorio, una recámara y una ventana «el doble de grande que una normal», orientada al sur. Los cien francos mensuales que le da Theo deben ser suficientes. Hace una breve visita a Etten para recoger ropa y dibujos. Nueva disputa con Pa: el día de Navidad, Vincent se niega a ir al templo.

Naturaleza muerta con col y zuecos, noviembre de 1881. Van Gogh pinta este cuadro en el estudio de su primo Mauve, bajo su supervisión, durante una de las lecciones que éste le da. Es su primera pintura al óleo.

Confiesa a su padre, pastor, que la religión
le parece horrible, que desconfía de ella «como
de una fatalidad». Pa lo echa de casa, y él regresa
a La Haya, donde sólo mantiene contacto con Mauve.
Durante su estancia allí, resignado a la pérdida
de Kate, desesperado, conoce a una mujer. Es una
mujer pobre, de las que, afirma, «le parecen sus
hermanas por su situación social y su experiencia de
la vida». Una prostituta con quien entabla relación
«por necesidad de afecto y medidas de higiene».
Aunque su nombre es Clasina Maria Hoornik,
se apoda Sien, y él la llama Cristina. Tiene treinta
y dos años, es sifilítica, alcohólica y está embarazada.
No obstante, «se parece un poco a una figura de
Chardin o de Frère, o incluso de Jan Steen». El Vincent
pintor liga la vida de esta mujer a un retrato.

Anton Mauve,
uno de los principales
representantes de
la escuela de La Haya.

Los consejos del pintor Mauve y la presencia reconfortante de una mujer a su lado consolidan su decisión de pintar

Mauve le ayuda: le ofrece una caja de pinturas,
pinceles, una paleta, le avanza los cien florines del
alquiler, le aconseja que se deshaga de su vestimenta
sucia y harapienta que impide presentarlo en sociedad,
y lo anima a pintar con acuarelas. Vincent busca
modelos: Sien es una. Cuando no los consigue,
va a dibujar a tascas, al monte de piedad, a las salas
de espera de tercera clase. Mauve le da lecciones
con frecuencia y a veces sus relaciones se vuelven
tensas, ya que ni uno ni otro saben aceptar las críticas.
Vincent entra en contacto con otros pintores: Maris,
De Bock, Breitner, Wiessenbruch. Solo este último
aprecia su obra, y le habla de ella a Tersteeg, quien
le compra un pequeño dibujo por diez florines.

Las relaciones de Van Gogh se deterioran. No
admite que lo cuestionen. Una condición es una
injuria; una crítica, una condena. Siguen las riñas,
el resentimiento, los pleitos.

Poco a poco, los modelos van a posar regularmente
a su casa. Vincent no para de dibujar. *Soy un currante
incansable.* Los modelos se llevan el poco dinero
del que dispone. En marzo, su tío Cornelis le
encarga una primera serie de doce dibujos a pluma

de paisajes de La Haya. Vincent le pide dos florines y medio por cada uno. ¡Treinta florines inesperados! No obstante, el paisaje no es lo suyo. «Cuando pinte paisajes, éstos siempre "olerán" a figura.» Está obsesionado por las figuras. Espera que cese el frío para hacer estudios de desnudos. A los modelos no les pide posados académicos, sino de labrador o costurera.

Le es necesario entender la realidad de los movimientos. La *Guide de l'alphabet du dessin* («El abecé del dibujo») de Cassagne le permite, en pocos días, acabar con sus dudas sobre la perspectiva. En abril de 1882, constata que, desde que está en La Haya, ha conseguido «hacer todas las semanas algo [que era] incapaz de hacer antes».

Barco de pesca en la playa cerca de Schweningen, Anton Mauve, 1876. En esta playa cercana a La Haya, Van Gogh también dibuja y pinta a los pescadores y los barcos sobre la arena.

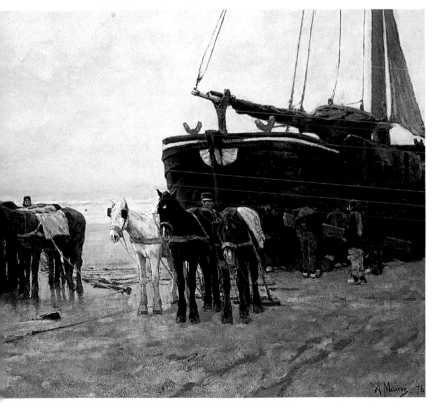

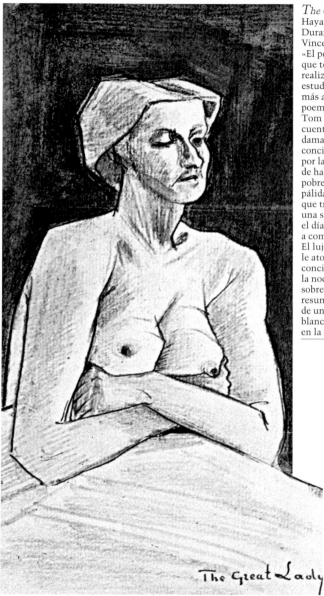

The Great Lady, La Haya, abril de 1882. Durante su realización, Vincent escribe a Theo: «El pequeño croquis que te adjunto ha sido realizado sobre un gran estudio de expresión más austera. Hay un poema –creo que es de Tom Hood– en que éste cuenta que una gran dama no conseguía conciliar el sueño por la noche después de haber visto a unas pobres costureras, pálidas y delgadas, que trabajaban en una sala mal ventilada, el día que salió a comprarse un vestido. El lujo en el que vivía le atormentaba la conciencia, y por la noche, se despertaba sobresaltada. En resumen, es la figura de una mujer esbelta, blanca y pálida en la noche negra».

Sien posa una y otra vez para él. Ella es la modelo de *The Great Lady*, una gran dama atormentada por su conciencia, y de *Sorrow*, icono de la desesperación. Dibujos de tormento.

Hace semanas que no ve a Tersteeg, y más de dos meses que Mauve se niega a recibirlo (la causa de su desavenencia es el uso de los yesos). Pero ¿cómo va a cambiar?

«Voy a sufrir mucho, precisamente, por determinados rasgos característicos de mi naturaleza, que no puedo cambiar. En primer lugar, mi aspecto, mi forma de hablar y de vestirme; después, el ambiente que frecuento y que continuaré frecuentando aun cuando gane más dinero, porque mi forma de ver y los sujetos que dibujo lo exigen por necesidad.» Vincent lo sabe: la pintura es quien decide su vida. Debe respetar su oficio de pintor, sus valores. «Hago lo mejor que puedo, no dibujo para molestar a la gente, sino para divertirles, para atraer su atención sobre las cosas que valen la pena y no siempre vemos.» Es la definición más exigente que Vincent da del arte pictórico. Una iniciación. Hacer ver lo que, sin la pintura, no veríamos.

Su lastimoso aspecto físico, la intransigencia de sus opiniones y su exigencia interior destruyen sus relaciones sociales

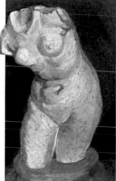

Una tormenta de finales de abril arranca la ventana de su estudio, hace volar sus dibujos y le tumba el caballete, hecho que le sirve de excusa para mudarse. La casa vecina ocupa un piso entero, y hay más espacio para el estudio. Además, el alquiler es de apenas doce florines y medio. Mudarse y fundar un hogar... Vincent anuncia a Theo que, «en secreto, sin parafernalia», quiere casarse con Sien cuando ésta regrese

Este *Torso de mujer* es uno de los yesos clásicos que se encontraban en todas las academias de la época. A pesar de la insistencia de Mauve, Vincent se niega a dibujarlos, causa principal de su ruptura.

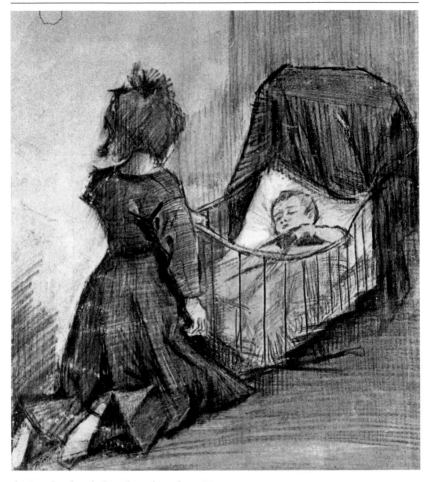

de Leyde, donde ha ido a dar a luz. Sien no es una
carga ni una cruz, sino una ayuda. Y sin él, ella
se vendría abajo. Vincent, sin más recursos que
el dinero que su hermano le envía con frecuencia,
teme que éste desapruebe el matrimonio y deje
de ayudarle, lo que sería «una sentencia de muerte».

Pocos días después de expresar a Theo su firme
voluntad de casarse con Sien, le dice que sufre
fiebre, nervios e insomnio. Sale a las cuatro de la

madrugada para dibujar, porque «es el mejor momento para ver las grandes siluetas, la hora en que las cosas aún tienen poco color». A finales de mayo se le acaba el dinero de Theo, y no tiene ni para sellar la carta que le envía a modo de llamamiento de socorro. Si el 1 de junio no paga la renta de la casa hipotecada donde vive; le echarán. El dinero llega a tiempo, y paga el alquiler. No obstante, la familia ha sido puesta al corriente de que quiere ligar su vida a la de una prostituta. Organizan un consejo de familia para ponerlo bajo tutela.

Reprobado, agotado y pobre, Vincent ingresa en el Hospital Comunal de La Haya el 7 de junio de 1882, en cuarta clase, sala 6, n.° 9

«Parece que tengo lo que llaman una blenorragia. Desde la ventana de la sala común se aprecia un paisaje de vista de pájaro, misterioso como un Ruisdael o un Van der Meer, sobre todo, al atardecer y al amanecer, a causa de los efectos de la luz. Pero no puedo dibujarlo, no sería capaz de hacerlo antes de recobrar las fuerzas.» También escribe: «El médico es la clase de persona que me inspira afecto; le gustan mucho algunos retratos de Rembrandt».

La actitud del médico le hace pensar en el ejercicio del oficio de pintor: «Me he propuesto tratar a los modelos como él trata a los enfermos, es decir, con vigor, e imponerles con presteza la posición conveniente». Permanece hospitalizado veintitrés días.

Tras ser dado de alta, se dirige de inmediato a Leyde. Sien ha dado a luz a un niño en un parto complicado. Dichoso de volver a verla, feliz con el bebé «con pinta de filósofo», Vincent, sin embargo, reflexiona, con la cabeza sobre la almohada: «Una sombra negra nos amenaza siempre, sin duda. El maestro Albrecht Dürer sabía lo que se hacía cuando describía la Muerte tras la joven pareja...»

Cerca de la cuna del bebé, siente «la poesía eterna de Nochebuena, tal como la representaron los antiguos maestros holandeses, así como Millet y Breton». De regreso a La Haya, se instala en

Vincent se muestra emocionado con los hijos de su compañera Sien. El 2 de julio de 1882, ésta da a luz al pequeño Willem. La hija, de 5 años, se llama Maria Wilhelmina. En marzo de 1883, dibuja a la chiquilla al lado de la cuna del bebé. La presencia de los niños hace realidad uno de los sueños de su vida: «Un estudio donde hay una cuna y una sillita infantil. Un estudio donde no hay estancamiento, sino que todo impulsa, incita y estimula al trabajo. Mi interior está limpio, sonriente, claro y alegre; tengo gran parte de los muebles indispensables, la ropa de cama y el material de pintura que necesito. Ha costado lo que ha costado, pero... este dinero me ha permitido fundar un estudio joven, que aún no puede pasar sin tu ayuda, pero de donde, ahora, saldrán cada vez más dibujos», escribe a su hermano ese mismo verano.

«un estudio donde no hay estancamiento, sino que todo impulsa, incita y estimula al trabajo». Sin embargo, muchos desconfían de su obra. Tersteeg no es el único en decirle: «¡Bah! Tu pintura acabará como todo lo que te has propuesto. Como el rosario de la aurora». Theo es el único que sigue creyendo en él, y Vincent espera impaciente su visita. No obstante, lo previene: «Mi vestimenta se parece un poco a la de Robinson Crusoe; tanto, que es preferible

Este desnudo femenino (*derecha*), escondiendo el rostro y con los senos y el vientre deformados, es *Sorrow* (1882), un retrato de Sien, la mujer que la familia de Vincent rechaza y de la que termina por separarse. Lo que Van Gogh dibuja y litografía no es una temática, sino un símbolo, un mito. *Sorrow* ocupa, en la imaginería de su creador, un lugar comparable al del grabado *Melancolía*, de Dürer.

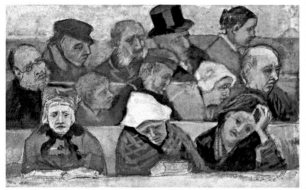

En la iglesia, octubre de 1882 (*izquierda*). Los rostros de los fieles para quienes Van Gogh quería predicar se convierten en sus modelos.

que no me vean a tu lado muy a menudo».
Pero Theo siente mayor vergüenza por otra cuestión. Sin agresividad, sin imponer ningún ultimátum ni dictar condiciones, le pide que renuncie a casarse con Sien. Si quiere pintar, él le dará los medios. Theo sólo quiere hablar con el Vincent que se está convirtiendo en pintor, sólo quiere oírle hablar de pintura. Así pues, Vincent deja de mencionar el tema del casamiento, y en vez de eso, le expone sus planes con la paleta y el uso que está haciendo de un cuadro perspectivo que se ha construido.

«Siento que la noción de los colores emerge en mí mientras pinto»

«Pintar fija el infinito.» Ahora, sus dudas e inquietudes solo giran alrededor de la pintura. Lo invade la alegría. «Pintar nos compensa las penas más que dibujar.»

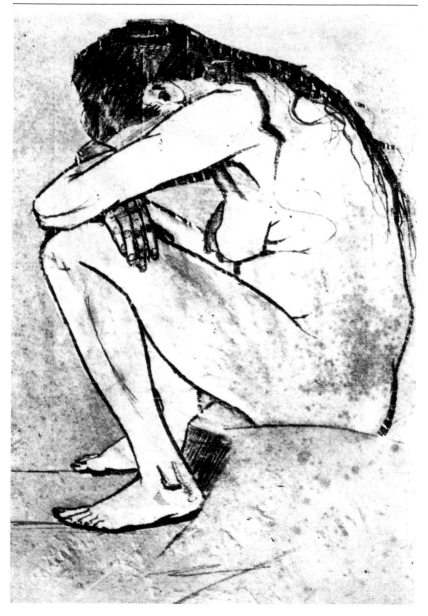

En noviembre de 1882, saca su primera litografía,
y envía la primera prueba a Theo. Estas pruebas
de edición le hacen pensar en «una cuestión de deber
y caridad», la creación de una asociación sin ánimo
de lucro para la difusión de obras de arte para el
pueblo. Por primera vez, cree que su obra puede
darse a conocer: «No es imposible que, algún día,
haga cosas que caigan en manos del público;
esta posibilidad me deja bastante indiferente;
a decir verdad, no me deslumbra». Aun así, cuando
un almacenero que ve la litografía *Sorrow* le
pide una tirada, experimenta un verdadero placer.
No obstante, esto no merma la certidumbre
que descubre en su interior: un pintor no debe
ser feliz. «Se trata de luchar contra uno mismo,
de perfeccionarse y renovar la energía, y a estas
dificultades se añaden las dificultades materiales.»
Con el joven pintor Van der Weele reencuentra
la afinidad de experimentación que ya no compartía
desde su ruptura de relaciones con Mauve.

El empeño con que trabaja no pone fin a los períodos de abatimiento causados por su penuria económica

El ahínco con que trabaja lo agota todavía más.
A principios de febrero de 1883, vuelve a sentirse
decaído. Está desconcertado: «A veces, no puedo
creer que apenas tenga treinta años; me siento
mucho más viejo».

Los meses pasan; el malestar desaparece.
«Continuar, perseverar, esto es lo esencial.»
Vincent dibuja figuras sin cesar. Las reproducciones
que publica la revista *Graphic*, cuya colección
completa viene reuniendo poco a poco desde 1870,
le parecen del todo ejemplares. Son una verdadera
biblia para él.

Lo único que lamenta es no poder trabajar
más. ¿Cómo va a pagar a los modelos, sin dinero?
Lee a Zola, Victor Hugo, Dickens, Fromentin,
Goncourt... La lectura lo revitaliza. A menudo,
va hasta Scheveningue a dibujar a los pescadores.
Las escenas que ve en la playa, las dunas, así como
los consejos de Van Rappard, con quien mantiene
correspondencia, lo llevan a emprender grandes

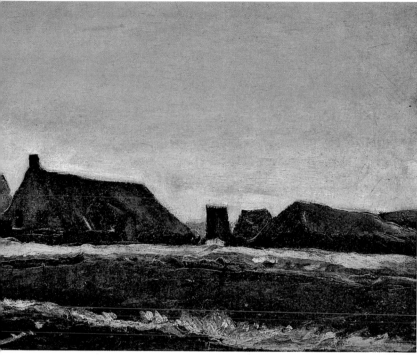

dibujos, que exigen lo que, hasta entonces, nunca se había atrevido a afrontar: la composición.

Una vez más, Theo le pide que se separe de Sien, pero Vincent se muestra escrupuloso y reticente: abandonarla a su suerte sería dejarla caer de nuevo en la prostitución. A pesar de su desánimo, no se decide. Cuando hablan sobre Drenthe, lugar que Van Rappard asegura ser de gran inspiración, Vincent expresa querer ir con Sien. No obstante, la presión social y la cobardía, junto con la decepción que ambas le provocan, acaban por vencerle.

Van Gogh va a Drenthe en busca de naturaleza. En septiembre de 1883, ésta le inspira *Las alquerías* (*superior*), así como el pescador y la mujer de pescador en la playa, pintados un mes antes.

«Irme a Drenthe es la mejor solución, tanto para mi trabajo como para reducir mis gastos.» La pintura y el modo de vida que exige dominan de forma implacable su vida. «Me invade una gran tristeza por ella y por los niños, pero no hay otra solución.» El 11 de septiembre de 1883, se instala en el albergue de Albertus Hartsuiker, en Hoogeveen.

Vincent sale a dibujar todos los días, pero lo invade el desánimo, los remordimientos y la tristeza. Se reprocha ser incapaz de mantener una relación normal con nadie.

"Millet es el «padre Millet» [su *Ángelus*, *izquierda*], es decir, el consejero, el guía de los pintores jóvenes en todo. [...] En cuanto a mí, pienso como él y creo en lo que dice, definitivamente."

A Theo,
abril de 1885

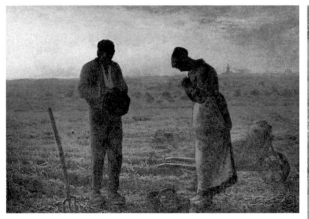

Drenthe, región llana y pantanosa, de praderas rasas, brezales y canales. Una vez más, la miseria...

Se culpa de haber abandonado a su compañera y al hijo de ésta, y juzga su material de pintura «penoso, insuficiente y agotado». De nuevo, su dedicación al arte le hace pasar penas y penurias. Sin embargo, sabe a qué atenerse: «la pintura va de la mano de la tristeza, las preocupaciones, las decepciones, las horas de melancolía, de impotencia y todo eso». Theo le propone irse a vivir con él a París, y se ofrece a sufragar sus gastos allí. Pero es demasiado pronto. Vincent rechaza la idea, y a su vez le propone al hermano convertirse también en pintor y unirse a él. Los Ostade, los Van Eyck

y los Beton, ¿acaso no son pintores y hermanos? Theo no puede ni quiere marcharse de París. La estancia de Vincent en Drenthe no puede continuar.

Regresa a Nuenen, a la rectoría familiar. Siguen el mismo sabor a fracaso y los malentendidos con Pa y Ma. Cree que, para la familia, es como «un perro hirsuto del que se duda en dejarlo entrar con las patas mojadas».

No obstante, se queda. No sin cierta reticencia, le permiten instalar un estudio, y lo eximen de pagar pensión para que pueda hacer frente a sus deudas.

Campesinas en el campo, octubre de 1883. La estancia en Drenthe está marcada por una paleta sensiblemente más oscurecida. Para Van Gogh, pintar a quienes y para quienes no saben qué es un cuadro tiene una finalidad social.

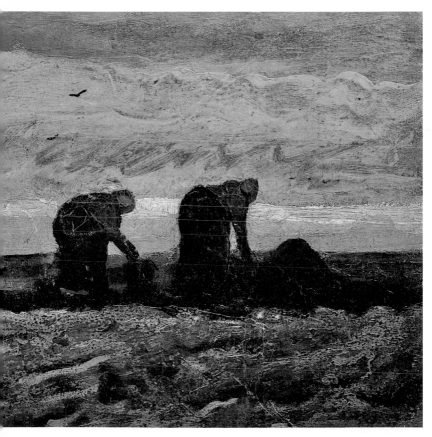

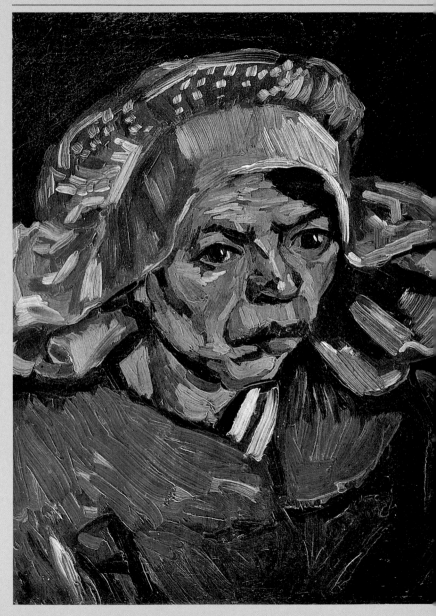

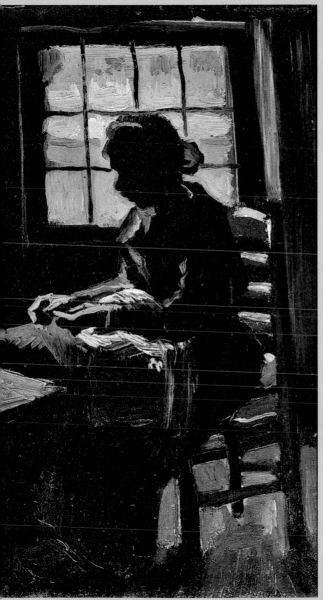

Rostro de campesina de Nuenen (1885) y *Campesina cosiendo enfrente de una ventana* (1885).
Un día, Vincent sale a trabajar al campo y pasa por delante de la casita de una familia de campesinos, los De Groot. Entra para descansar un rato; todos están reunidos alrededor de la mesa, y se disponen a comer. Una iluminación misteriosa lo sobrecoge. Ya anteriormente, en las minas de Borinage, se había sentido conmocionado por la tragedia humana «ordinaria», en toda su trivialidad. Emprende en el acto el tema que lo obsesiona: la gente sencilla.

"Esta semana me propongo trabajar sobre la tela para representar varios campesinos alrededor de un plato de patatas, al atardecer –o tal vez, con luz del día–, o ambos a la vez, o ninguno de los dos –dirás tú–. Tal vez lo emprenda con éxito; tal vez no; sea como sea, empezaré a bosquejar las diferentes figuras."

A Theo,
abril de 1885

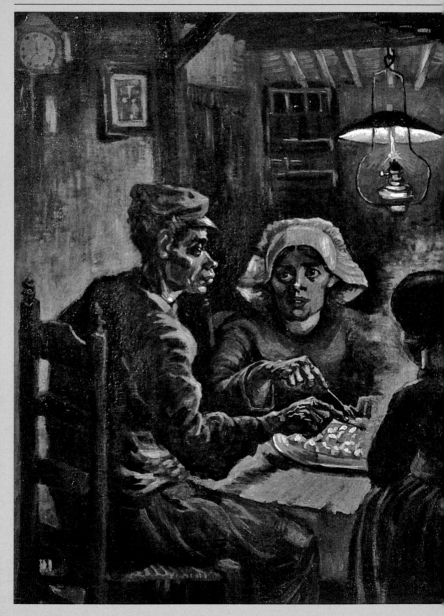

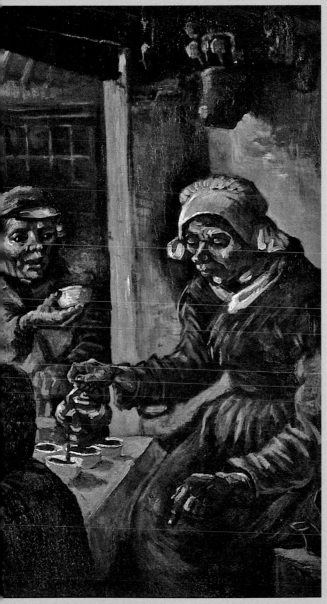

Desde el primer boceto de *Los comedores de patatas*, Van Gogh plantea la orientación básica de su búsqueda: dar valor a los matices del interior oscuro de la choza, es decir, hacer sensible la oscuridad; en la línea de lo que se propusieron sus maestros –Cormon, Rembrandt, Hals, etc.

"He querido hacerlo de tal forma que evoque la idea de que estas personas sencillas que, a la luz de la lámpara, se comen sus patatas tomando el plato con las manos a la vez, han labrado ellas mismas la tierra donde han crecido las patatas; el cuadro, por tanto, alude al trabajo manual y sugiere que los campesinos se han merecido honestamente comer lo que comen.**"**

A Theo,
abril de 1885

Amargado, ya no puede soportar más las críticas de Theo. Desavenencia larvada. Empieza a pintar tejedores, una nueva temática.

El orfebre Hermans, de Eindhoven, le encarga la decoración de su comedor, y él esboza seis escenas de trabajo campestre: plantadores de patatas, un sembrador, un labrador y un grupo de campesinos que cargan gavillas. El hombre, de más de sesenta años, les da el visto bueno, pero con el dinero que le paga, apenas cubre los gastos del bastidor, las telas y las pinturas.

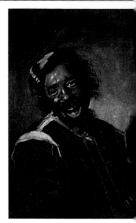

Un día de octubre, se da cuenta de que su trabajo le ha devuelto la alegría

Van Rappard regresa unos días a Nuenen, donde Vincent da clases de pintura a varios alumnos que le ha presentado su droguero de Eindhoven. Uno de ellos trabaja en Correos –William van der Wakker–, otro es hijo de litógrafo –Dimmen Gestel–, y otro es curtidor –Anthon Kerssemakers.

En diciembre, Vincent abandona las temáticas en que venía centrándose durante meses. En ese momento, lo único que quiere pintar son rostros, y se propone realizar unos cincuenta durante el invierno. Quiere que su obra recree «la vida real», al estilo de la de sus maestros. El color no le preocupa. El 26 de marzo de 1885, en el umbral de la rectoría, una apoplejía se lleva la vida del pastor Theodorus van Gogh. Vincent se siente profundamente apenado, a pesar de la complicada relación que mantenía con él. Unas semanas después, se instala en casa del sacristán, donde tiene instalado su estudio. Lo único que desea «es vivir en el corazón del país y pintar la vida de los labradores». Por aquel entonces, inicia una tela que representa a varios campesinos alrededor de un plato de patatas, al atardecer. *Los comedores de patatas* es su primera composición importante. Tiene treinta y dos años. Envía el lienzo a Theo, en París.

«¡Qué placer admirar así un Frans Hals! ¡Qué diferente es de los cuadros –de tantos cuadros– en que todo está cuidadosamente rematado de la misma forma!» Cabe decir que el cuadro que Vincent vio en Ámsterdam no fue *El alegre bebedor*...

Hace unos años que, en la capital francesa, se habla de la polémica pintura de los impresionistas. No obstante, ¿cómo podría él conocerla, viviendo en Nuenen? «Sin embargo, los que sí conozco bien son los pintores verdaderos, los originales, alrededor de los cuales los pintores de campesinos y paisajes deben girar como un eje: Delacroix, Millet, Corot y el resto.»

«En apariencia no hay nada más sencillo que pintar campesinos, traperos y otros obreros; sin embargo, nada, ninguna temática, en el arte pictórico, es tan difícil como estos personajes comunes».

Van Rappard critica con dureza la litografía de una primera composición de *Los comedores de patatas* que Vincent le envía, pero éste no admite su opinión. Que siga con los yesos que quería obligarle a dibujar unos años antes, y deje tranquilo su trabajo.

●●Cuando digo que soy un pintor de campesinos, es realmente así, y ahora comprobarás, todavía más, que es con lo que me siento cómodo. No fue en vano que, tantas noches, me quedara reflexionando al lado del hogar en casa de mineros, obreros de las turberas, y aquí, en casa de tejedores y campesinos, excepto cuando el trabajo me impedía pensar.●●

A Theo, abril de 1885

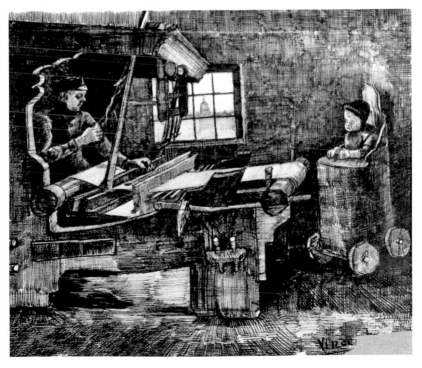

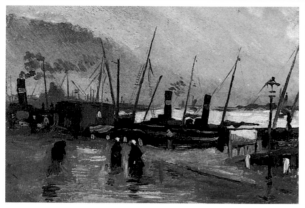

Van Gogh pintó *El muelle de Amberes* (*izquierda*) en 1885, en el meandro del río Escaut, aguas abajo de la esclusa Royers. El color aún no le preocupaba, y mantenía una paleta apagada y gris. Otra prueba de ello es *La vista de la casa de Amberes* (*derecha*). No obstante, a partir de este período, empieza a aclarar, primero de una forma imperceptible, la paleta. Desde su ventana, pinta la fachada trasera de varias casas viejas con un colorido tan claro que La Falle, autor del catálogo razonado de su obra completa, se equivocó al atribuir *Fachadas traseras de casas viejas* ¡al período parisiense! Tras los tonos oscuros de *Los comedores de patatas*, poco a poco, el recurso a colores claros se convertirá en una necesidad imperiosa para Van Gogh.

«Tanto en materia de personajes como de paisajes, siempre ha habido, en los pintores, una tendencia a demostrar a la gente que un cuadro no es un reflejo de la naturaleza en un espejo, que no es una imitación ni una copia, sino, al contrario, una recreación.» Sabe que, para llevarla a cabo, los medios de que dispone en Nuenen no son suficientes, por lo que, en noviembre de 1885, parte hacia Amberes. Viaja sin gran ilusión: «Lo más probable es que sea como todo y en todas partes; es decir, que me decepcione».

Vincent, impresionado por Rubens, quiere aprender su técnica

Rubens... «tan excelentemente sencillo, o más bien, parece tan sencillo, que pinta, y sobre todo dibuja, con tan pocas cosas, con una mano tan ligera, y sin indecisiones». Una lección decisiva. En enero de 1886, Vincent se matricula en la escuela de bellas artes, donde sigue los cursos de dibujo de Verlat y Vink. ¡Y dibuja inspirándose en yesos! Después acude a cursos de pintura, y sale por la tarde para dibujar. También trabaja con modelos con un tal Siberdt, en un club, hasta las once y media de la noche. No obstante, su cuerpo no puede aguantar el ritmo que le impone.

18 de febrero de 1886. «Aún quedan diez días, ¿cómo voy a llegar a fin de mes? Ya no me queda nada.» Antes de que llegue marzo, Vincent abandona Amberes.

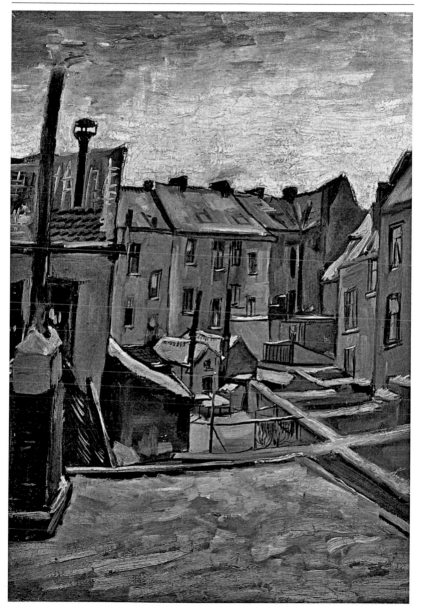

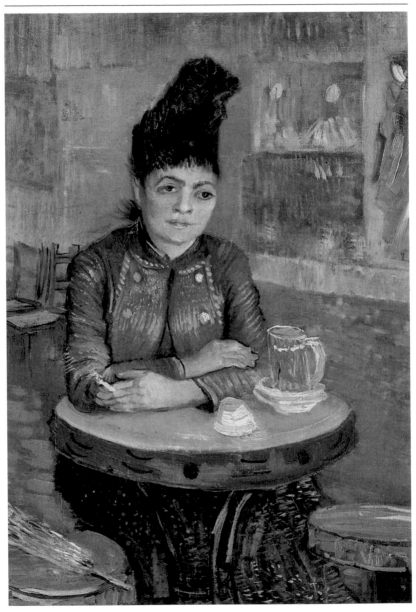

El 20 de febrero de 1886, en el número 19 del bulevar Montmartre, en casa de Boussod y Valadon, Theo van Gogh recibe una nota de Vincent en la que le cita en el Salón Cuadrado del Louvre: «Ven cuanto antes». Vincent acude de forma precipitada a París por dos razones: está convencido de que, si vive con su hermano, podrá ahorrar, y quiere entrar en el estudio de Cormon.

CAPÍTULO 4

EL COLOR
Y EL EXILIO

Van Gogh pinta a su amiga Agostina Segatori (*izquierda*) en el cabaret Le Tambourin. Él mismo sirve de modelo a Émile Bernard (*derecha*).

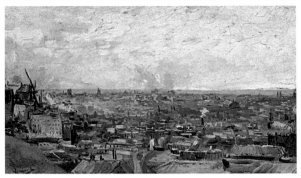

Los bulevares Clichy y Rochenchouart, los molinos de la loma de Montmartre en medio de jardines y vides, o los tejados de París, son algunos de los temas favoritos de Van Gogh.

Theo aloja a su hermano en su pequeño apartamento al pie de la loma de Montmartre, en la calle Laval –más tarde, calle Victor-Massé–, paralela al bulevar Rochechouart. Vincent no había vuelto a pisar París desde que, diez años antes, Boussod lo obligara a dejar su empleo. Nunca había visto una sola obra de los pintores que, con sorna, recibieron el nombre de impresionistas en 1874. Boussod y Valadon, propietarios de la galería que Theo dirige, no quieren ver los cuadros de los impresionistas más allá del entresuelo, donde el hermano de Vincent ha colgado algunos de sus lienzos. El primer impresionista a quien había comprado varias obras dos años antes era Pissarro; y también exhibe cuadros de Daumier.

Vincent descubre la pintura de los impresionistas desde sus primeras semanas en París

«En Amberes, no tenía ni idea de qué eran los impresionistas; ahora los he visto, y bien visto, y aunque no forme parte de su club, admiro mucho algunos de sus cuadros.» La Nouvelle Athènes, el local de la plaza Pigalle donde se reúnen, está a tiro de piedra de la calle Laval, así como la tienda de Tanguy, un droguero de la calle Clauzel, pasada la calle Martyrs. Acompañado por Renoir, Victor Chocquet compró su primera obra de Cézanne en casa de este anarquista militante, liberado por la Comuna gracias a la intervención de un pintor consejero municipal. De vez en cuando, Tanguy continúa vendiendo cuadros por unos pocos francos.

*A*utorretrato, París; primeta mitad de 1886 o verano de 1887.

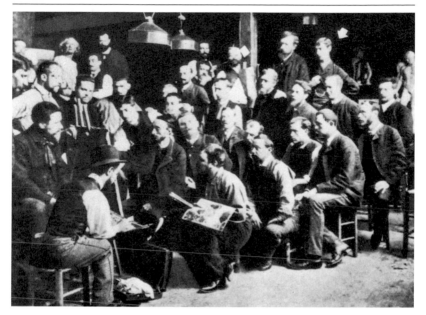

Sostiene que el hombre que vive con más
de cincuenta céntimos al día es un canalla...
Vincent, quien raramente había vivido con más,
es recibido con los brazos abiertos. En su casa,
se reencuentra con algunos de los pintores
que trabajan en el estudio de Cormon, donde
él entra en abril: Émile Bernard, Louis Anquetin,
John Russell, Toulouse-Lautrec, etc.

Desde que en 1870 expusiera *Las bodas de
los nibelungos*, Fernand-Anne Piestre, también
conocido como «Cormon», obtiene frecuentes
galardones en el Salón. Según el crítico Castagnary,
su pintura no es más que «Delacroix dulcificado,
aminorado, apagado, descolorido, puesto al alcance
de las señoritas»; según Toulouse-Lautrec, discípulo
suyo entre 1883 y 1886, «posee un poderoso talento,
austero y original». Los alumnos se desviven por
entrar en su reputado estudio. Dado que Vincent no
puede trabajar en el apartamento de la calle Laval,
acude allí todas las mañanas para dibujar con modelos
vivos, y Cormon le permite volver por las tardes,

Tras el lienzo
sobre el que pinta
el propio maestro
Cormon, puede verse
a Toulouse-Lautrec,
con bombín, sentado
sobre un taburete;
a la derecha, de pie, tras
el grupo de alumnos,
se distingue a Émile
Bernard.

para seguir trabajando, él solo, con yesos clásicos. Un día, Émile Bernard lo encuentra agujereando la hoja de papel «a fuerza de frotar con la goma».

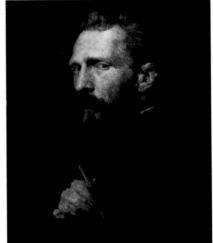

A pesar de todo, Vincent no encuentra lo que busca, y al cabo de cuatro meses, deja el estudio del maestro. Integrado en el círculo de pintores, sirve de modelo a algunos de ellos. John Russell pinta su retrato; Lucien Pissarro, hijo de Camille, lo dibuja al lado del crítico de arte Félix Fénéon; y Toulouse-Lautrec lo representa en un pastel. Además, él mismo es su propio modelo. Nueva vida de conversaciones infinitas, pasiones y absenta. Junto con Theo, se muda a otro apartamento, en el número 54 de la calle Lepic, donde habilita como estudio una de las salas. «Me siento más yo mismo.» Pinta naturalezas muertas, ramos de flores y paisajes. «He realizado una serie de estudios del color; simplemente flores, amapolas rojas, acianos, raspillas; rosas blancas y rosas, crisantemos amarillos; he experimentado con contrastes de azul y naranja, rojo y verde, amarillo y violeta; con tonos degradados y neutros para armonizar la brusquedad de los extremos, he probado con colores vivos, y no una armonía de grises. También he hecho una docena de paisajes donde predominan claramente el verde o el azul.» Pinta los tejados de París desde Montmartre, los árboles del jardín de las Tullerías y el bosque de Boulogne, y los molinos de la loma de Montmartre. Su obra, antes oscura,

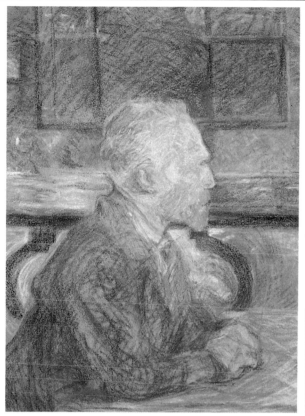

Van Gogh conoce
a Toulouse-Lautrec,
quien lo retrata en este
pastel, en el estudio
de Cormon, en 1887.
Ambos mantienen
una amistad de estudio
y bistró.

Van Gogh sirve
de modelo a varios
pintores amigos:
Lucien Pissarro lo
dibuja en plena charla
con el crítico de arte
Félix Fénéon (página
anterior, *inferior*), y
John Russel le hace un
retrato al óleo (página
anterior, *superior*).

Van Gogh pinta
el paisaje que
observa desde
su habitación
de la calle Lepic,
en primavera de 1887.

como la de Nuenen, cambia y se inunda de color.
«El verdadero dibujo es el que toma forma por medio
del color.»

El 15 de mayo de 1886, sobre el célebre restaurante
la Maison Dorée, en la esquina de la calle Laffitte
y los bulevares, se inaugura la VIII Exposición
Impresionista, organizada por Eugène Manet,
hermano de Édouard, y Berthe Morisot, su esposa.
No están presentes Monet, Renoir ni Sisley, pero
Degas expone una serie de pasteles –mujeres en sus
tocadores–, y Camile Pissarro logra, no sin esfuerzo,
que se acepte a Signac y Seurat. El lienzo *Tarde de
domingo en la isla de Grande Jatte*, de este último,

causa controversia. La técnica que emplea, llamada de los «impresionistas científicos» –o puntillismo– es adoptada por Vincent cuando pinta las vistas de París desde la ventana de su habitación en la calle Lepic y los jardines de la loma de Montmartre.

Van Gogh, de espaldas, y Émile Bernard, conversan en una calle de Asnières, en 1884.

Poco a poco, Vincent va adoptando las temáticas preferidas de los impresionistas

Acompaña a menudo a Émile Bernard a casa de sus padres, en Asnières. «Al pintar los paisajes de Asnières he apreciado más colores que antes». Cuando Gauguin regresa de su primera estancia en Pont-Aven, los tres se reúnen y exhiben sus obras en una tasca de la Fourche, en la esquina de las avenidas Clichy y Saint-Ouen (exposición que termina pronto tras la disputa entre Vincent y el dueño), y más tarde, en el cabaret Le Tambourin, en el bulevar Clichy. Ellos son «los pintores de bulevar pequeño»; los «pintores de bulevar grande» son Monet, Renoir, Degas y Sisley, que exponen en las galerías de los marchantes de arte Durand-Ruel y George Petit.

Agostina Segatori, dueña de Le Tambourin, ha posado antes como modelo para Degas. Deja que Vincent cubra las paredes del cabaret con estampas japonesas que compra en la tienda de Samuel Bing, en la calle Provence. Cuando ella pone fin a su breve relación, él tiene que forzar la puerta del local para recuperar sus lienzos.

A su llegada a París, escribió: «El aire de Francia aclara las ideas y sienta bien, muy bien, todo lo bien del mundo»; no obstante, un año más tarde, ya no puede más, y anuncia: «Me retiro a algún rincón de Midi para no ver a tantos pintores que me repugnen como hombres». ¿Se está refiriendo también al bueno de Pissarro, quien, a pesar de las dificultades y decepciones, acompaña,

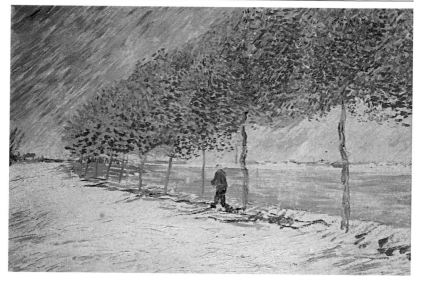

guía y apoya a Cézanne, Gauguin, Seurat
y a él mismo? Guillaumin recuerda los arrebatos
súbitos de Vincent: «Se desvestía, se ponía
de rodillas para explicarse mejor y nada podía
calmarlo». Amenaza e injuria a la mujer de Tanguy,
quien no tolera la generosidad de su marido hacia
él. Theo constata: «La vida es casi insoportable;
ya nadie puede venir a mi casa porque Vincent
no hace más que buscarles las cosquillas a todos;
además, es tan desordenado, que el ambiente
está lejos de ser agradable. Espero que se instale
solo en otro sitio. Ya ha mencionado el tema,
pero si yo le dijera que debe irse, sería para
él razón de más para no hacerlo». Theo calla.

Vincent se marcha de París de forma tan
precipitada como llegó. Tras una visita al estudio
de Seurat, Theo lo acompaña a la estación. A la
mañana siguiente, el 20 de febrero de 1888, llega
a Arlés, cubierta de nieve, tras dieciséis horas
de viaje en tren, y escribe a su hermano: «Me parece
casi imposible poder trabajar en París, a menos
que uno no se tome un descanso para recuperarse,
recobrar la calma y el aplomo. Sin esto, quedaría

Van Gogh acude
con regularidad
a Asnières, donde
se aloja en casa
de Émile Bernard.
La localidad es un
paisaje frecuente
del impresionismo.
Tras la pista de Monet,
Renoir, Caillebotte
y Pissarro, planta allí
su caballete y pinta
este *Muelle de Asnières*,
en verano de 1887.

Los maestros de
la escuela popular
japonesa, con Hokusai
como máximo
representante, fascinan
a Van Gogh hasta el
punto de influenciar
su estilo e inspirarle
El actor (página
anterior, *inferior*).

fatalmente agotado». Si está agotado, es por
la absenta, el tabaco...

La primera descripción de la tierra que
descubre confirma sus esperanzas: «Y los paisajes
nevados con las cimas blancas y el cielo tan
luminoso como la nieve eran como los paisajes
invernales que hacen los japoneses».

El aislamiento en Arlés y la luz provenzal devuelven la serenidad a Vincent

¿Quién le habló de Arlés en París? ¿Quién
le convenció de instalarse allí? Preguntas
sin respuesta. La elección de esta localidad
no se explica ni por la lectura
de las obras de Alphonse
Daudet o Émile Zola, ni por un
breve encuentro con Cézanne
en casa de Tanguy, ni por
su admiración por la pintura
de Monticelli. En la capital
francesa, afirmaba «contemplar
la posibilidad de hacer, algún
día, cuadros con un poco de
frescor, de juventud; ya que es
mi propia juventud una de las
cosas que he perdido». Pintar
este tipo de cuadros es lo que
se propone en Arlés, donde se
aloja en el Hotel Restaurante
Carrel, en el número 30
de la calle Cavalerie.

El 22 de febrero empieza a comprarse
pinturas y telas, que encuentra «ya sea
en una tienda de ultramarinos o en
una librería»; no obstante, ni una ni
otra disponen de todo lo que necesita.
Sus primeras temáticas las componen
un paisaje, el retrato de una anciana
del pueblo y una charcutería, observados,
sin duda, desde la ventana de su habitación.
En Arlés, la presencia de un pintor holandés
pelirrojo de voz ronca llama la atención.
Unos días después de su llegada, lo visitan

En Arlés, Van Gogh
retoma una de sus
temáticas preferidas:
el campo. En estas
páginas, *Vista de
Arlés desde los campos
de trigo* (*inferior*)
y *La siega* (*derecha*).
La luz y su paleta han
cambiado. Sus nuevos
lienzos derrochan
color y luz. Estudio
para uno de sus
autorretratos; París,
verano de 1887
(*extremo inferior*).

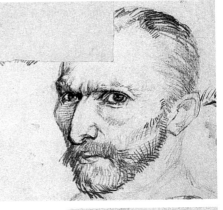

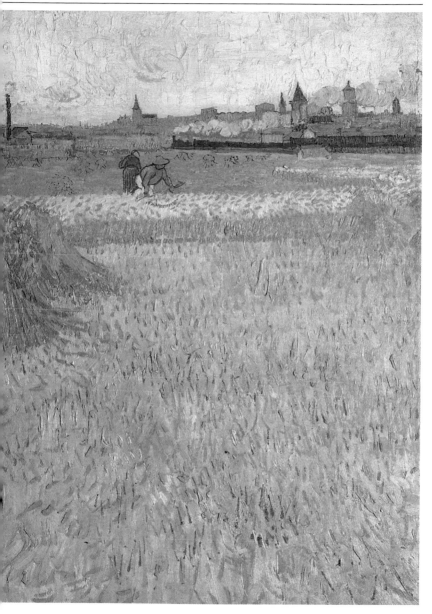

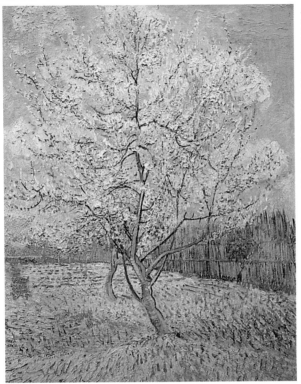

Melocotonero en flor, abril-mayo de 1888. En la Provenza, los árboles frutales florecen pronto. Van Gogh, fascinado por una naturaleza nueva para él, llega a tiempo de realizar, a ritmo frenético, toda una serie de cuadros y dibujos que representan, en un encadenamiento cromático prodigioso, almendros, albaricoqueros, melocotoneros... Al enterarse del fallecimiento de la primera persona que le puso un pincel entre las manos, anota, en una tela parecida a ésta: «En memoria de Mauve».

un tendero y un juez de paz, ambos pintores aficionados. Es su primera y última visita. Los artistas locales lo ignoran. Su carácter solitario suscita inquietud.

Se pasea todo el día por el campo de los alrededores, por los que busca temáticas, puentes y melocotonares frente a los que planta su caballete cuando el tiempo lo permite. Apenas pronuncia palabra para pedir la comida, y pasa las horas absorto en la escritura de larguísimas cartas a Theo, Gauguin, Émile Bernard y Toulouse-Lautrec, quienes nunca le responden. «¿Es necesario que me sincere y añada que los zuavos, los burdeles, las pequeñas y adorables arlesianas que van a hacer la primera comunión, el sacerdote en sobrepelliz con aspecto de

rinoceronte peligroso y los bebedores de absenta
también me parecen seres de otro mundo?» Arlés
le parece una tierra bella, luminosa y alegre.

Al mismo tiempo, no obstante, es la primera
vez que siente con intensidad la amargura y tristeza
del exilio. «Me gusta más bromear que sentirme
solo, y creo que me entristecería si no me lo tomara
todo por el lado gracioso.» Gracias a Theo, el Salón
de los Independientes expone tres de sus lienzos
a finales de marzo: la naturaleza muerta *Novelas
parisienses*, y dos paisajes, *La loma de Montmartre*
y *Tras el molino de la Galette*. Da instrucciones:
«Se deberá incluir mi nombre en el catálogo
tal como lo firmo en los lienzos, es decir,
Vincent, y no Van Gogh, por la excelsa
razón de que, aquí, este último nombre
no se sabe pronunciar».

Vincent tiene treinta y cinco años, está
solo y su nombre resulta impronunciable.
Al volver del melocotonar donde
ha estado pintando, se entera de la
muerte de Mauve mediante una carta
de su hermana Wilhemine. Sobre el
lienzo que sostiene, el mejor paisaje de la serie
empezada unos días antes, enseguida anota:
«En memoria de Mauve». Él fue quien le puso
el primer pincel entre las manos...

El recuerdo de Holanda lo hechiza. Sin embargo,
no quiere arrepentirse de su estancia en Arlés.
Afirma a Theo: «Podré asegurarte de que lo
que realizo aquí es superior a lo del campo de
Asnières durante la primavera pasada», y explica
a su hermana: «Hoy, la paleta es absolutamente
coloreada, azul celeste, anaranjada, rosa,
bermellón, amarillo muy vivo, verde claro,
rojo claro color vino, violeta».

Van Gogh dibuja
todo lo que descubre,
incluidos insectos.
*Estudio para tres
dibujos de cigarras
(inferior)*, Arlés,
verano de 1888.

La intensidad del trabajo no pone fin a su sentimiento melancólico de no encontrarse en la vida real

«Más valdría trabajar con la propia carne que
con los colores.» Otro exilio más... «Incluso
esta vida artística, que sabemos que no es la real,
me parece tan viva, y sería ingrato no conformarse».

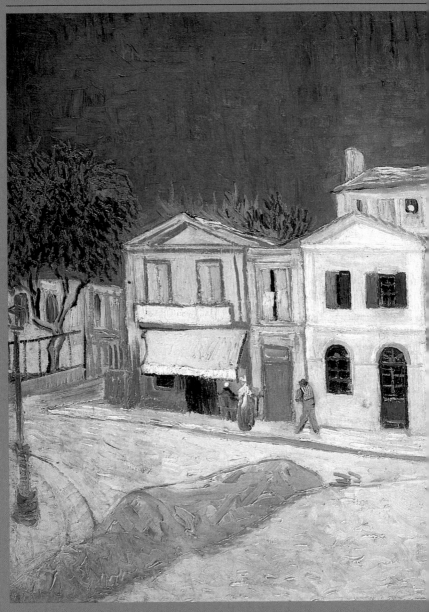

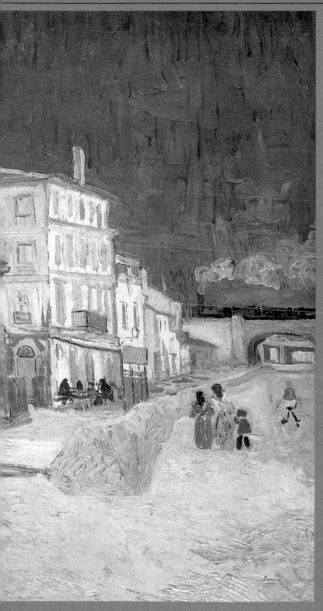

Casa de Vincent en Arlés, septiembre de 1888. Para Van Gogh, esta casa es más que un espacio de trabajo; es una esperanza: la de poder, por fin, crear un estudio donde los artistas puedan colaborar y crear juntos la pintura del futuro. Vivió allí casi seis meses, del 18 de septiembre de 1888 al 9 de febrero de 1889.

«Y bien, hoy he alquilado el ala derecha de este edificio, compuesta de cuatro aposentos, o más bien, de dos con dos gabinetes. Está pintada de amarillo por fuera y encalada en el interior; es muy luminosa; la he alquilado por quince francos al mes. Ahora, mi deseo sería amueblar la sala del primer piso para poder dormir. [...] Esta vez espero haber acertado, ya me entiendes –amarillo por fuera, blanco por dentro, con luz natural–; por fin veré mis lienzos en un interior bien luminoso.**»**

A Theo,
1 de mayo de 1888

Su pasión por la pintura es superior a todo, incluso al mistral. Uno de los melocotoneros que dedica a Theo, que acaba de cumplir treinta y un años, es «un ímpetu de empastes apenas coloreados de amarillo y lila en la primera mata blanca». Otros cuadros semejantes lo convencen de que la naturaleza del lugar «es lo que se necesita para crear color». Su estómago, debilitado, según cree, por el vino peleón del que abusó en París, y un dolor de muelas le impiden trabajar durante varios días.

El 1 de mayo, convencido de que el Hotel Restaurante Carrel le pide una pensión demasiado alta con la excusa de que, con sus lienzos, ocupa más espacio que los demás huéspedes, alquila una casa en el número 2 de la plaza Lamartine –que recibe su nombre en honor a Alphonse Lamartine, no por su obra literaria, sino por un discurso que pronunció como diputado en la Cámara, en 1842, y que permitió la conexión de Arlés a la red ferroviaria–. «Está pintada de amarillo por fuera y encalada en el interior; es muy luminosa; la he alquilado por quince francos al mes.» Ante todo, necesita una cama para acondicionarla, pero el vendedor de muebles no accede a alquilarlos

ni a cobrarlos a plazos. Debe esperar el dinero de Theo... Vincent está seguro de que «los cuadros impresionistas se revalorizarán», y que el capital invertido volverá a sus manos, si no en dinero, al menos en valores.

Un mes y medio después de llegar a Arlés, está convencido de que es el lugar donde debe permanecer; la vida, a pesar de las condiciones del pueblo, le parece menos contra natura que la de París, y, «aunque la gente muestre una crasa ignorancia sobre la pintura en general, son mucho más artistas que en el norte, por su propia apariencia y forma de vida». Necesita instalarse. «Y a finales de año seré otro.»

Quiere cambiar, pero duda con humildad de que pueda convertirse en el pintor del futuro,

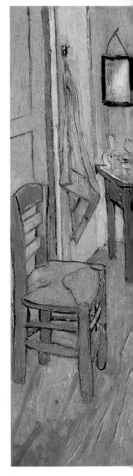

La silla de Gauguin, pintada por Van Gogh en diciembre de 1888, es ya la representación de su ausencia, de una añoranza y un fracaso (*izquierda*).

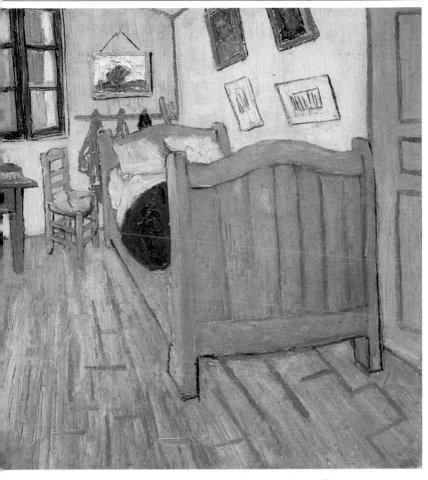

que debe ser «un colorista como aún no ha existido»; le corresponderá pintar retratos como Monet pintó paisajes. «No puedo imaginarme a este pintor del futuro viviendo en fondas, trabajando con varios dientes postizos y yendo a los burdeles de los zuavos, como yo hago.»

Vincent, que no aspira a ser más que «un eslabón en la cadena de artistas», no puede quedarse solo en la casa amarilla que habilita. «Con tal de que allanemos

Dormitorio en Arlés (octubre de 1888). El pintor rehizo el cuadro dos veces. Más tarde, fue internado en un psiquiátrico, signo de la pérdida de su plenitud.

el camino de vidas más plenas a los pintores
que seguirán nuestros pasos, ya será algo.»
El estudio, añade: «podrá al mismo tiempo servir
a los compañeros».

Tras amueblar la casa con una mesa y dos sillas,
aún le falta bastante para poder prepararse caldos
y café. Los doce francos que el juez de paz obliga
al hotelero del Carrel a devolverle le permiten
esperar, una vez más, el dinero de Theo.
Vincent pinta nuevos paisajes –regresa a menudo
a la abadía de Montmajour–

y naturalezas muertas, y
envía dibujos a su hermano.
Duerme en la casa amarilla,
todavía sin cama, situada
sobre el Café de la Gare,
regentado por Joseph Ginoux
y su esposa, Marie, en la plaza
Lamartine, y va a comer a otra
cafetería. Su salud mejora.

**Theo le habla a Vincent del desasosiego,
las deudas y el mal estado de salud que afronta
Gauguin, y éste lo invita a Arlés**

Él mismo escribe a Gauguin, quien está pasando una
temporada en Pont-Aven. Vincent invierte cinco días

En cinco años,
la pintura de Van
Gogh ha cambiado
por completo: en
Sweningen, buscaba
el contorno sin
color; a partir de junio
de 1888, en Saintes-
Mairies-de-la-Mer,
es precisamente
el color lo que crea el
contorno en sus obras.
Ejemplo de ello es este
Barcas sobre la playa,
de junio de 1888.

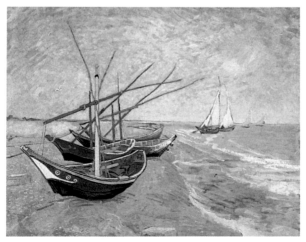

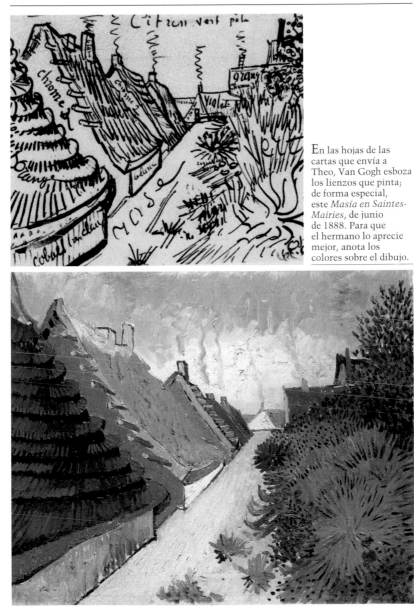

En las hojas de las cartas que envía a Theo, Van Gogh esboza los lienzos que pinta; de forma especial, este *Masía en Saintes-Mairies*, de junio de 1888. Para que el hermano lo aprecie mejor, anota los colores sobre el dibujo.

dibujando en Saintes-Maries-de-la-Mer mientras repintan por completo la casa amarilla. Quiere alcanzar «un dibujo más libre y exagerado». Su pintura evoluciona, y siente la necesidad de trabajar sobre formatos mayores, algo que, según constata a propósito de uno de los paisajes que termina, «tiene más estilo».

Vincent espera a Gauguin, convencido de que juntos pueden «dar un paso adelante». Este paso debe darse en la Provenza, «porque todo el futuro del nuevo arte está en Midi, porque aquí el aire es diáfano» (piensa en Cézanne, quien, según recuerda, mostró «el lado desapacible» del lugar). Está listo para cumplir su ambición de pintor. «Creo que voy a entregarme de repente a unas ganas locas de pintar figuras; siempre giro alrededor de esto, como si no tuviera importancia, pero en realidad es exactamente la meta que persigo.» No obstante, ni las bellas arlesianas de ropas abigarradas ni las chicas de Saintes-Mairies, «delgadas, derechas, un poco tristes y místicas», que le hacen pensar en Cimabue y Giotto, posan para él... Sólo acceden a hacerlo un subteniente de los zuavos, a quien da lecciones de dibujo y enseña a utilizar el marco perspectivo, y una chiquilla que conoce en la calle. También sigue trabajando con paisajes. Una certeza lo consuela y tranquiliza: «Los pintores muertos y enterrados hablan a la generación siguiente o a varias generaciones siguientes a través de sus obras». Sin embargo, nada le garantiza que forme parte de estos pintores.

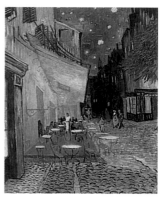

Este paisaje nocturno de una cafetería es *Terraza de café por la noche*, realizado en septiembre de 1888. Van Gogh quiere crear la luz del cuadro mediante todas las luces, tanto la de las estrellas como la de las lámparas.

A finales de junio, Vincent siente una gran alegría al saber que Gauguin acepta su invitación a Arlés

Vincent duda de poder afrontar solo el estado en el que se encuentra después de varias sesiones de trabajo durante las que le es preciso modificar en su totalidad uno de sus cuadros. En ese momento, una fatiga extrema lo deja «por completo abstraído e incapaz de hacer un montón de cosas cotidianas».

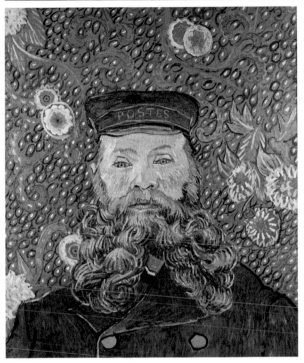

Van Gogh pinta *El cartero Roulin* seis veces, entre enero y febrero de 1889. Era su único verdadero amigo en Arlés.

La tierra de Arlés, Crau y Camargue son temáticas que le llenan; pero, según afirma a Theo, «debe ser por el efecto de la naturaleza tan ruisdaelesca de aquí», que pienso «a menudo en Holanda, y por efecto del alejamiento, la distancia y el tiempo transcurrido, estos recuerdos tienen algo de desconsuelo». El exilio... Gauguin se demora en llegar. Las largas cartas que Vincent escribe a Émile Bernard, a quien también invita a Arlés, apenas giran en torno a la pintura o pintores. En ellas cita constantemente a Rembrandt, Hals, Delacroix, Millet o Daumier. «Es posible que estos grandes genios no sean más que chiflados, y que para tener fe y admiración ciegas por ellos también sea necesario estar chiflado.»

A inicios de agosto, Vincent pinta el retrato del cartero Roulin, un acérrimo republicano

que le recuerda a Tanguy; tiene cuarenta y siente
años, y se encarga de la distribución de cartas y
encomiendas en la estación. Unas semanas después,
retrata a un jardinero, un tal Patience Escalier.
Desde *Los comedores de patatas*, no había bosquejado
el retrato de otro de estos campesinos con quienes
tanto se identifica. Vincent «labra» sus lienzos.
Considera necesario precisar a Theo que «el colorido
de este retrato es menos oscuro que el de *Los
comedores de patatas* de Nuenen». Y siempre retrata

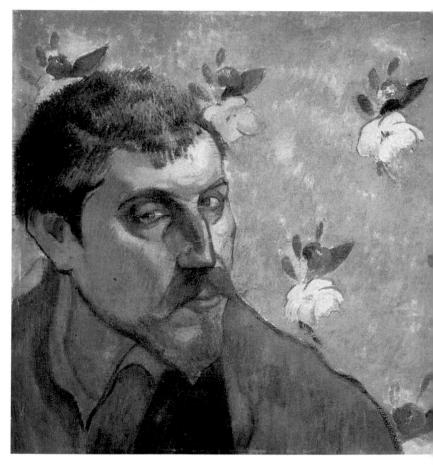

varias veces a un mismo modelo. Mediante
este incesante trabajo, se da cuenta, poco a poco,
de que se va olvidando de lo que descubrieron
en París los impresionistas: «En vez de intentar
representar con exactitud lo que tengo ante
los ojos, utilizo el color de un modo más arbitrario
para expresarme con fuerza».

Escribe a Émile Bernard que quiere «hacer figuras,
figuras y más figuras», y suelta una de las pocas
frases de júbilo de su larga correspondencia de

penas, dolores y desespero: «¡Oh!
¡Mis queridos compañeros, nosotros,
los chiflados, al menos disfrutamos
del ojo!, ¿no es así? Quisiera pintar
hombres y mujeres con un algo
de eternidad, la que antaño tenía
la aureola como símbolo, y que
buscamos mediante el propio
resplandor, mediante la vibración
de nuestra coloración».

**Vincent esperaba a un compañero
y a un maestro. La presencia de
Gauguin altera a un hombre agotado**

Gauguin acepta las condiciones
propuestas por Theo, a saber, pagar
en telas la hospitalidad ofrecida;
llega el 28 de octubre de 1888
a la casa amarilla, que ya no posee
retratos como única decoración.
Hace apenas un mes que Vincent
se ha instalado, y para amueblarla,
ha comprado dos camas, una de
nogal y otra de madera de pino,
dos felpudos, doce sillas y un espejo.
Le da «un ambiente a lo Daumier».
Su dormitorio parece una celda
de monasterio; lo pinta dándole
un aspecto sobrio. En cambio,
la habitación decorada con girasoles
que destina a Gauguin es «como
un tocador de mujer verdaderamente
artístico».

Gauguin quiso
pintarse en este
autorretrato como
«Jean Valjean
con su nobleza
y dulzura interior».

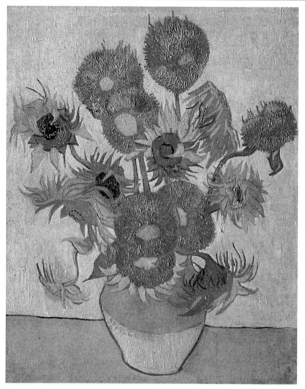

Los girasoles son el emblema de Van Gogh. El 28 de agosto de 1888, Vincent escribe a Theo que, en *Los girasoles*, la pintura es mucho más sencilla. Durante años, nadie observó esta sencillez que él pintó hasta diez veces. En 1987, una de las variaciones se vendió por 22 millones de libras esterlinas.

Ginoux, propietario del Café de la Gare, reconoce a Gauguin cuando éste se baja del tren al alba; unas tres semanas antes, Vincent le había mostrado el autorretrato que aquél le había mandado a cambio del suyo. Gauguin se había pintado ante un papel de flores en el que cuelga un perfil de Émile Bernard. El título del doble retrato es *Los miserables*. El retrato de Vincent que Gauguin lleva consigo muestra a «un bonzo sencillo que adora al eterno Buda». Miserable, bonzo... Retratos de personajes solitarios y marginados.

La presencia de Gauguin sosiega al inquieto de Vincent. En los días siguientes a su llegada, organiza sus vidas: resuelve conveniente que preparen ellos mismos sus telas y bastidores; cocina, y compra una

cómoda y el menaje del hogar. Vincent constata:
«En casa de Gauguin, la sangre y el sexo prevalecen
sobre la ambición». Gauguin también controla
el ritmo de los gastos con las chicas de los zuavos.
Vincent afirma: «Ambos tenemos la intención
de ir a menudo a hacer el mirón a los burdeles
para estudiarlos».

Ante las mismas temáticas, sus lienzos se
corresponden. *La vid roja*, de Vincent, es similar
a *Miserias humanas* o a *Vendimias*, de Gauguin,
aunque éste convierte en bretonas a las arlesianas
que vendimian... A su vez, este último cuadro
incita a Vincent a pintar *Paseo por Arlés* y *Recuerdo
del jardín de Etten*; y el cuadro de Gauguin *En el
jardín del Hospital de Arlés* parece corresponderse
con otro de Vincent. Madame Ginoux aparece en
la misma posición en *La arlesiana*, del holandés,

*Vincent pintando
girasoles*, Gauguin,
noviembre de 1888.
Cuando Van Gogh
ve el cuadro, afirma:
«Soy realmente yo, pero
convertido en loco...»

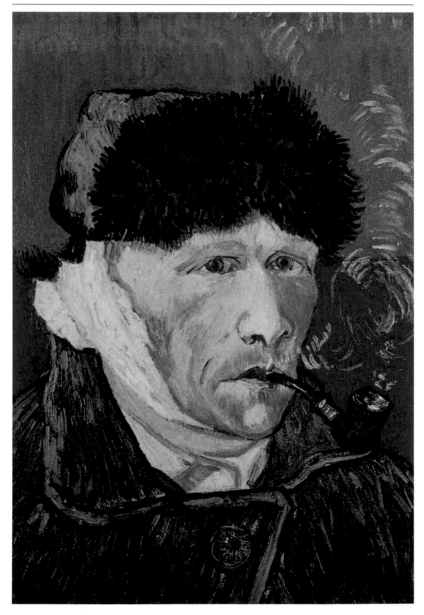

y en *En el café*, del francés. Aquél copia un dibujo de éste. Ambos trabajan y conversan sin parar. Gauguin pinta a Vincent pintado girasoles.

Apenas un mes después de su llegada, las conversaciones se convierten en enfrentamientos. Sus discusiones sobre las obras son, según Vincent, «de una electricidad excesiva». Una carta de Theo le confirma que Gauguin, quien ha vendido recientemente varios lienzos, quiere irse de Arlés; no obstante, él se resiste a creer en una marcha que lo condenaría a una soledad insoportable. «Espero que tome una decisión con absoluta serenidad.» Singular serenidad...

Van Gogh realiza el autorretrato titulado *Hombre con pipa* (enero de 1889) apenas un mes después del episodio de la mutilación. Para él, volver a pintar es, como la pintura misma, plantarle cara a la locura.

Pasión, sufrimiento, exigencia: la actitud de Vincent tensa hasta el extremo la relación con Gauguin

23 de diciembre de 1888. Después de cenar, Gauguin sale a pasear por el pueblo solo. De repente, oye pasos tras de sí. Al darse la vuelta, Vincent se precipita sobre él con una navaja de afeitar en mano. Sin embargo, frena en seco y regresa a la casa amarilla. Gauguin decide pasar la noche en un hotel. A la mañana siguiente, al volver a la plaza Lamartine, la policía y una multitud se encuentran ante la casa. El comisario le comunica la muerte de su amigo. En el suelo de las habitaciones del piso bajo hay varias

toallas ensangrentadas, y las paredes encaladas de la escalera están manchadas. Vincent yace en la cama, inconsciente, envuelto entre sábanas en posición fetal. ¿Qué ocurrió anoche? El relato de los hechos que hacen a Gauguin no difiere del breve artículo publicado en el diario *Le Forum Républicain* el 30 de diciembre. Pide al comisario que avisen a un médico. Si Vincent preguntara por él, que digan que se ha marchado a París.

Vincent ingresa en el hospital, y Gauguin manda un telegrama para Theo a la capital.

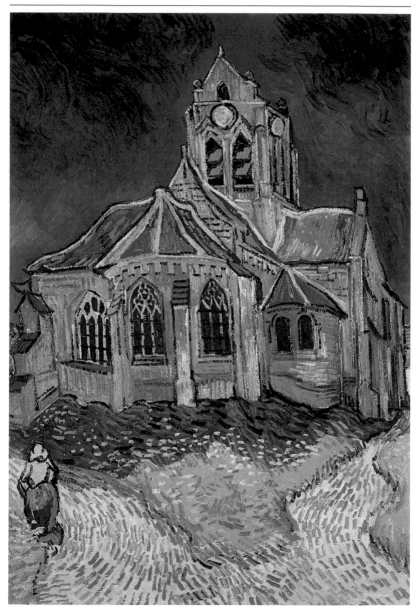

El 25 de diciembre de 1888 hay motivos para temer lo peor. Vincent, presa de un tremendo delirio, es recluido en una habitación del Hospital de Arlés. Theo llega a toda prisa desde París: «No hay muchas esperanzas, si tiene que morir, bien, pero mi corazón se rompe ante semejante pensamiento».

CAPÍTULO 5

EL PSIQUIÁTRICO Y LA MUERTE

❝El bullicio parisiense me molestaba mucho, juzgué prudente para mi cabeza largarme al campo.**❞**
A Gauguin,
abril de 1890

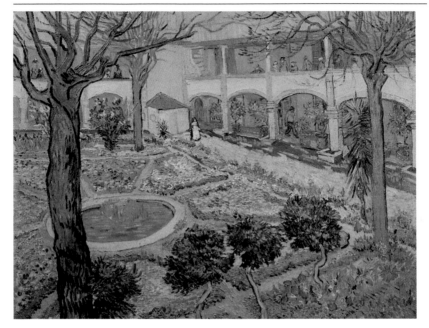

Theo pide al pastor Frédéric Salles que asista
a Vincent si éste lo necesita. Gauguin, por su parte,
calla. Theo no puede quedarse más tiempo al lado
de su hermano, y toma el tren para París junto con
Gauguin. El doctor Rey, el pastor Salles y la familia
Roulin le aseguran que se encargarán de Vincent.
El 27 de diciembre, tras una visita de la Sra. Roulin,
vuelve a ser presa de una crisis. Deben aislarlo.
No pronuncia palabra y rechaza ser alimentado.
Theo y el doctor Rey se plantean su ingreso a un
psiquiátrico de Aix-en Provence. El 31 de diciembre,
el pastor Salles afirma: «Lo he encontrado conversando
con tranquilidad y sin delirar lo más mínimo sobre
el mundo. Se asombra, incluso se indigna (y esto
bastaría para provocarle una crisis) de que lo tengan
encerrado así y que lo priven por completo de
su libertad». En el dorso de una carta que Vincent
escribe a Theo el 2 de enero de 1889, el doctor Rey
añade unas palabras: «Me alegra anunciarle que esta
sobreexcitación fue algo pasajero. Estoy convencido

Jardín del Hospital de Arlés, abril de 1889. Los médicos le permiten pintar en el hospital, y durante los breves momentos en que no está «encerrado», recrea el patio.

de que le darán el alta en unos días». Roulin consigue que lo dejen entrar en la casa amarilla el 4 de enero para comprobar que todo esté en orden. En efecto, no queda rastro de la tragedia. Sobre la misma hoja, escribe dos cartas, a Theo, en el anverso, y a Gauguin en el reverso: «Os deseo prosperidad en París».

Foto del doctor Rey (*inferior*), tomada en Arlés cuando se ocupaba de Vincent. Al salir del hospital, Van Gogh pinta el retrato del doctor, y su madre lo menosprecia tanto que utiliza el lienzo para tapar un hueco de la alambrada de su gallinero.

Vincent recibe el alta el 7 de enero, y regresa a la casa amarilla, deseoso de pintar

El doctor Rey lo visita ese mismo día, y Vincent se propone retratarlo cuando tenga fuerzas suficientes. Procura que las cartas que envía a su madre,

su hermana, y a Theo, en París, sean tranquilizadoras: «Espero que sólo haya sido una chifladura de artista, junto con la fiebre alta después de una pérdida de sangre muy considerable por la rotura de una arteria, pero enseguida volví

a tener apetito, hago bien la digestión y la sangre se recupera día a día, como lo hace la serenidad en mi cabeza».

Tras ser dado de alta, no tiene dinero; la mujer de la limpieza, el hospital, los apósitos, la lavandería, etc., lo obligan a hacer «un ayuno de los más rigurosos». A día 17, apenas le quedan veintitrés francos y cincuenta céntimos de los cincuenta que Theo le envió, y se reprocha haber gastado demasiado ese mes. Hace balance de la estancia de Gauguin... Éste le recuerda a Tartarín, el personaje de Daudet: un pequeño tigre, un Bonaparte del impresionismo; es como el pequeño cabo que siempre abandonaba a sus tropas en la miseria.

Lo invade la soledad. Johanna Bonger le escribe para comunicarle los esponsales entre ella y Theo. Ya no es la única preocupación de su hermano. Unos días después, el cartero Roulin le anuncia que se marcha a Marsella. Era su único amigo en Arlés, y había retratado a todos los miembros de su familia...

Su único deseo es trabajar. «Oídme, dejadme continuar tranquilamente mi trabajo; si es el trabajo de un loco, qué le vamos a hacer. No puedo hacer nada, entonces.» Vincent pinta sin cesar. Reproduce *Los girasoles* y *La mecedora* apenas acabada, para la que Marie Roulin había posado antes de marcharse. Cree que nadie en el barrio le guarda rencor por el escándalo ocurrido. «Aquí todo el mundo sufre, ya sea fiebre, alucinaciones o locura, y nos entendemos como miembros de una misma familia.» Añade: «Pero, para considerarme a mí mismo completamente sano, no debo hacerlo». Nadie lo hace.

Ingresa de nuevo en el hospital el 7 de febrero, tras pasar tres días creyendo que quieren envenenarlo. En el informe que el doctor Albert Delon redacta para el comisario de policía, confirma que Vincent sufre alucinaciones. El día 13, el doctor Rey manda un telegrama a Theo: «Vincent está mucho mejor. Lo tenemos aquí y esperamos curarle. Por el momento, no se preocupe». Come y duerme en el hospital; el resto del día le permiten ir a pintar a la casa amarilla.

En el umbral de la eternidad, mayo de 1890 (página siguiente). Ocho años antes, en La Haya, ya había dibujado a un anciano sentado, llorando. En el desespero y el abandono de esta obra, ¿debe reconocerse el desconsuelo del propio Van Gogh, o su costumbre de retomar siempre los temas que lo obsesionan?

Por el barrio circula una petición: el pintor holandés está loco y es un peligro permanente para los vecinos

El pastor Salles escribe a Theo: «Los vecinos se meten cosas en la cabeza unos a otros». Los signatarios de la petición ratifican la acusación del comisario de policía. Conclusión: Vincent debe ser internado, ya que puede convertirse en un peligro público. Lo aíslan en una celda y precintan la casa amarilla. «Echo de menos el trabajo más de lo que me cansa.» Se siente resignado, abatido: «Para la sociedad actual, nosotros los artistas no somos más que zoquetes inútiles».

El 23 de marzo, Signac cumple la promesa hecha a Theo antes de dejar París, y pasa a visitar a Vincent al hospital. Lo acompaña a la casa amarilla y fuerza la puerta. La amena conversación que mantienen sobre pintura sosiega a Vincent. No obstante, al cabo de unas horas, en otro arrebato de locura, éste intenta tragarse esencia de trementina. Signac lo lleva de nuevo al hospital a toda prisa. «El doctor Rey dice que, en vez de comer suficiente y a menudo,

me he sostenido sobre todo a base de café y alcohol. Confieso que es verdad, pero sigue siendo cierto que, para lograr el elevado tono de amarillo que he alcanzado este verano, bien me ha sido preciso empinar un poco el codo». Así pues, la causa de su enfermedad es la exigencia de la pintura. ¿Por qué? Se explica: «Por desgracia, tengo un oficio que no conozco lo suficiente para expresarme como me gustaría». La hostilidad y la inquietud del vecindario hacen imposible el retorno de Vincent a la casa amarilla, y le permiten llevarse al hospital el material que necesita para pintar. Theo acude a Holanda para casarse con Johanna. Vincent le escribe: «Si tuviera que quedarme para siempre en un hospital, me acostumbraría, y creo que también encontraría temáticas para pintar».

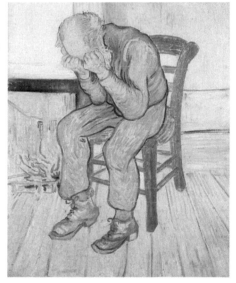

Vincent ingresa en el psiquiátrico de Saint-Paul-de-Mausole, cerca de Saint-Rémy-de-Provence, el 8 de mayo

Vincent manda vaciar la casa amarilla, y los Ginoux se ofrecen para que almacene sus pocos muebles en el Café de la Gare. Renuncia a vivir solo porque no se siente con suficientes fuerzas. El pastor Sales le ha hablado de un hospicio de Saint-Rémy-de-Provence, y no quiere que se hable más: «Ahorradme las explicaciones, pero os pido a ti [Theo] y a los señores Salles y Rey que hagáis lo posible para que, a finales de mes o a principios de mayo, entre allí como interno».

El 2 de mayo expide dos cajas de lienzos a Theo. «Hay muchos mamarrachos dentro... Ahora bien, yo, como pintor, nunca seré nadie, tengo este gran presentimiento.» El doctor Peyron lo recibe acompañado del supervisor Jean-François Poulet.

Theo ha pedido que le preparen dos estancias contiguas; de este modo, una le servirá de estudio. Las paredes de su habitación están decoradas con un «papel gris verdoso y dos cortinas verde agua con estampado de rosas muy pálidas, avivado con delgados trazos color rojo sangre». Nada más instalarse, empieza a pintar. A la mañana siguiente de llegar ya tiene dos bocetos: «flores de lirio violetas y un matorral de lilas, dos temáticas tomadas del jardín».

Su salud no le preocupa. Ha llegado a «considerar la locura como una enfermedad como cualquier otra». Cuando el doctor Peyron le expone que ha sido victima de un ataque de naturaleza epiléptica, se muestra indiferente. Lo único que le importa es pintar; su ventana ya da a un lienzo: «A través de los barrotes de hierro de la ventana veo un cercado cuadrado con trigo, una perspectiva a lo Van Goyen». Siente indiferencia ante todo lo que no tenga que ver con la pintura: los gritos, los constantes alaridos de los internos, la comida mediocre, o el olor a moho que le recuerda a «un restaurante de París con cucarachas». Alberga la esperanza de que la pintura le evite nuevas crisis, a las que teme, porque le provocan insoportables alucinaciones visuales y auditivas, que despiertan «el horror de la vida». No obstante, la pintura también es motivo de una decepción que no deja de atormentarle: «Siempre tengo un enorme remordimiento cuando pienso en mi trabajo, tan poco en armonía con lo que hubiera deseado hacer».

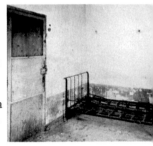

Sólo la vida organizada del hospital le permite trabajar. No soporta ver a la gente del pueblo

Pinta paisajes desde su ventana. «En el paisaje de aquí, hay mucho que evoca a Ruisdael, pero falta la figura de los labradores.» Prácticamente todos los paisajes que Vincent pinta en Saint-Rémy carecen de figuras, y, cuando las hay, las pinta a partir de grabados de obras de Millet, Delacroix, Rembrandt o Doré, que le sirven de modelo. También copia sus propias obras una y otra vez,

El psiquiátrico de Saint-Paul-de-Mausole: la entrada; la habitación de Vincent (*centro*), y la ventana de su habitación.

como el retrato de la Sra. Ginoux o su dormitorio.
En Saint-Paul-de-Mausole, sólo dialoga con la
pintura. Sus ventanas dan a obras de Van Goyen
o Ruisdael; copia a sus maestros, retoma sus lienzos.

El 7 de julio, Vincent acude a Arlés acompañado
del intendente del psiquiátrico para recuperar
ocho de sus cuadros. Pasa el día sin poder localizar
al pastor Salles ni al doctor Rey. Se reencuentra
con la casa amarilla, los Ginoux... El día anterior,
Johanna le había anunciado que estaba embarazada
de Theo: «Esperamos un bebé para este invierno,
probablemente hacia febrero; un niñito bonito al

Campo con amapolas,
abril de 1890. La propia
pincelada de color
modela la forma,
la luz y el espacio.

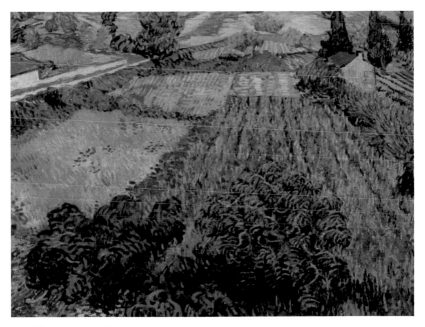

que llamaremos Vincent, si es que aceptas ser su
padrino». Vincent responde con palabras cargadas
de melancolía: «En cuanto a ser padrino de un hijo
tuyo, si bien, para empezar, podría ser una niña,
en mis circunstancias, preferiría esperar a cuando
ya no me encuentre aquí. Además, seguro que mamá
insistirá un poco para que le pongáis el nombre

de nuestro padre; padrino yo, lo encontrarás
más lógico en estas circunstancias».

A su regreso de Arlés, lo abate una nueva y terrible
crisis. Silencio. Theo, preocupado, manda un
telegrama al doctor Peyron, cuya respuesta
confirma sus temores. Desesperación. «Ya no veo
posibilidades de esperanza, pero, en fin, no es algo
nuevo que el oficio no trae muchas alegrías.»
Vincent suplica a Theo, escribiéndole en neerlandés,
para que convenza a Peyron de que le deje pintar.
Sufre una recaída. Se recobra. «El trabajo me distrae
infinitamente más que cualquier otra cosa, y si
pudiera una sola vez lanzarme a él con toda mi
energía, probablemente sería el mejor remedio.»

Vincent repite que sólo puede curarse mediante
el trabajo; con esta certidumbre no acepta tener
que pedir permiso a los médicos. A inicios de
septiembre, explica a Theo que está trabajando
en dos autorretratos a la vez. Cuando éste los compara
con los que pintara en París, aprecia sus progresos.

El Salón de los Independientes expone dos lienzos de Vincent: *Los lirios* y *Noche estrellada*

En este momento, las crisis que lo acosan toman
«un absurdo cariz religioso», y se pregunta si no
será por la arquitectura de claustro del Hospital de
Arlés y del psiquiátrico de Saint-Rémy. Echa de menos
el norte y teme que en Midi, que tan necesario
le ha sido, pierda la facultad de seguir trabajando.
Theo planea su regreso a París o a los alrededores.
Sin embargo, Pissarro, el «padre» Pissarro, a quien
pide ayuda y consejo, tiene problemas de vista y no
puede acoger a Vincent en Eragny. Deben esperar;
un regreso precipitado sería imprudente y peligroso.

A primeros de octubre, el doctor Peyron, de visita
en París, confirma a Theo que todavía es pronto para
que su hermano salga del psiquiátrico. Debe pasar
el invierno allí. Vincent continúa enviando cuadros
a Theo, quien ha tenido que alquilar una sala a
Tanguy para almacenarlos, en el número 14 de la calle
Clauzel. Pissarro propone una solución: conoce bien
a un médico, el doctor Paul Gachet, quien fue profesor
de anatomía artística y también realiza él mismo

Los lirios, pintados
en mayo de 1889,
son una de las
temáticas que Van
Gogh descubre en el
jardín del psiquiátrico
donde se encuentra
internado. En ese
período, cada lienzo
le ayuda a hacer frente
a las alucinaciones.

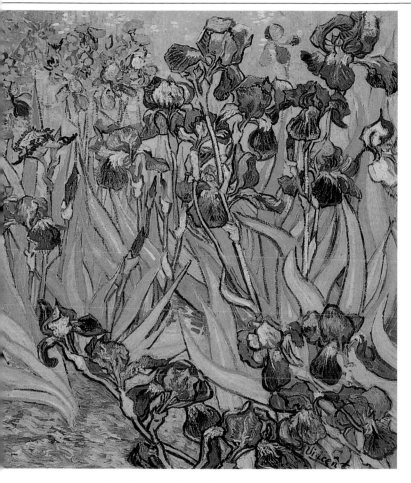

pinturas y grabados. Es amigo de todos los pintores impresionistas y escritores que han pasado por la Nouvelle Athènes. Es viudo, y vive en Auvers-sur-Oise con sus hijos pequeños.

El médico podría acoger a Vincent en un ambiente agradable. Por el momento, no obstante, desestiman la idea, ya que las semanas pasan y las crisis parecen no repetirse. En noviembre, el secretario de Los XX, Octave Maus, invita a Vincent a exponer varios

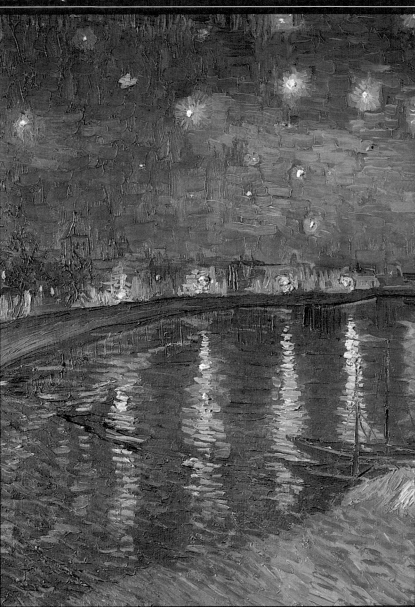

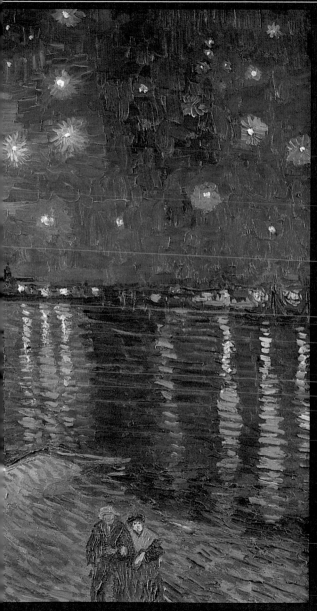

*Noche estrellada
sobre el Ródano,*
septiembre de 1889.
Para Van Gogh,
quien ha descubierto
la fuerza de la luz
en Arlés, este cuadro
es un desafío a la
pintura y la ilustración
de una fantasía.
Un año antes, escribía
a su hermano: «La luz
de las estrellas siempre
me hace soñar, tan
simplemente como me
hacen soñar los puntos
negros que sobre los
mapas cartográficos
representan pueblos
y ciudades. [...] Del
mismo modo como
tomamos el tren
para llegar a Tarascón
o a Ruán, tomamos
la muerte para ir
a una estrella».

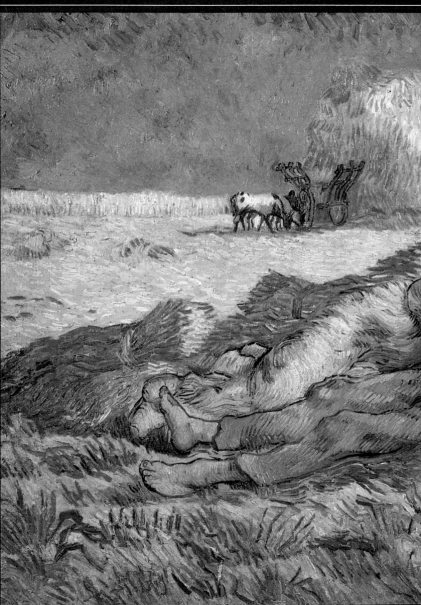

La siesta, enero de 1890. Durante todo el tiempo que estuvo recluido en el psiquiátrico de Saint-Paul, a falta de modelos y al no soportar la prueba en que se convertían las salidas del psiquiátrico, Vincent recurrió a los grabados de sus maestros, de modo que copia a Rembrandt, Delacroix o Doré. Aquí, utilizó un grabado de Lavielle inspirado en *Las cuatro horas del día*, de Millet.

cuadros en Bruselas, en el octavo Salón que organiza. También han sido invitados Puvis de Chavannes, Cézanne, Forain, Lautrec, Renoir, Sisley, etc. Van Gogh acepta: le mandará seis telas el día 30.

En Saint-Rémy hace frío, y Vincent trabaja «con las mismas pretensiones que un campesino». En una carta a Émile Bernard escrita a inicios de diciembre, hace balance del año que se acaba: «He estado manoseando la naturaleza todo el año, sin pensar demasiado en el impresionismo ni en nada. No obstante, una vez más, me dejo llevar para ir en busca de estrellas demasiado grandes, y –nuevo fracaso– ya estoy harto».

El 24 de diciembre sufre un nuevo ataque, súbito, violento y terrible. Dura una semana, en la que intenta envenenarse con sus tubos de pintura. Al terminar, reanuda el trabajo con la misma certidumbre: «El trabajo me permite mantener un poco la calma y hace posible que algún día salga de ésta». El 19 de enero vuelve a Arlés y se reencuentra con los Ginoux. Dos días después de regresar, otra crisis lo acosa durante una semana.

El 31 de enero nace en París su sobrino, Willem van Gogh, y recibe el artículo «Les isolés» («Los aislados»), que Albert Aurier le dedica en la edición de enero de *Mercure de France*. «He quedado en extremo sorprendido por el artículo sobre mis cuadros [...], no hace falta que [te] diga que espero seguir pensando que no es así como pinto, sino que, más bien, en él veo cómo debería pintar.» El artículo es entusiasta, y finaliza con una pregunta: «¿Este artista sólido y auténtico, tan de raza [...] tan original y apartado del entorno de nuestro patético arte actual, conocerá algún día –todo es posible– los gozos de la recuperación y las zalamerías repentinas de la fama? Tal vez». Vincent envía a Aurier una larga carta de agradecimiento con el boceto de un ciprés.

Vincent vende el primer y único cuadro de su vida. En ese momento, ya ha pintado más de setecientos

Anna Boch compra *La vid roja* por cuatrocientos francos (Vincent había realizado dos retratos de su hermano Eugène, en Arlés).

Al final del período provenzal, la temática de los cipreses reemplaza a la de los árboles frutales, que había sido la principal en Arlés.

••Es la mancha oscura en un paisaje soleado, pero es una de las notas oscuras más interesantes, más difíciles de captar de las que pueda imaginar. Ahora bien, tienen que verse aquí contra el azul, o mejor dicho, en el azul.**••**

 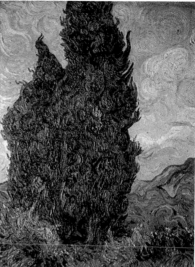

Cuando el doctor Peyron cree que Vincent está a punto de recuperarse del todo, una nueva crisis echa por tierra sus esperanzas. A finales de abril, éste recobra la capacidad de escribir, y le pide a Theo: «Ruega al Sr. Aurier que deje de publicar artículos sobre mi pintura, insístele que, para empezar, se equivoca sobre mí, porque realmente me siento demasiado sumido en el dolor para poder hacer frente a la publicidad. Pintar cuadros me distrae, pero si oigo hablar de ellos siento más pena de lo que se imagina».

Desorientado, ya no soporta el psiquiátrico de Saint-Paul-de-Mausole. «Este entorno empieza a pesarme más de lo que podría expresar; he mantenido la fe más de un año. Necesito aire, me siento sumido en el aburrimiento y la pena. Se me ha acabado la paciencia, ya no puedo más, esto tiene que cambiar aunque sea como último recurso.» Él mismo fija como fecha límite el 15 de mayo, y el doctor Peyron no pone objeción.

El 17 de mayo de 1890, Theo espera a Vincent en el andén de la Estación de Lyon, en París. Nada más llegar, lo lleva al apartamento donde se ha instalado

«Los cipreses siguen interesándome, quisiera hacer algo con ellos, como los lienzos de los girasoles, porque me sorprende que aún no los hayan representado como yo los veo. Son bellos, tanto en sus líneas como en sus proporciones, como un obelisco egipcio. Y el viento se distingue mucho en ellos.»

A Theo,
25 de junio de 1889

con Johanna y el bebé, en el número 8 de Pigalle.
A ella le sorprende la estatura, el vigor y la calma
de su cuñado. Al asomarse a la cuna del pequeño
Vincent, a ambos hermanos se les empañan los
ojos. Vincent no sale del apartamento del cuarto
piso en todo el día. A la mañana siguiente, se
levanta al alba y observa en silencio sus lienzos,
que descansan sobre el suelo. Más tarde, Theo lo
acompaña a su almacén de cuadros, en el número
14 de la calle Clauzel: entre sus obras, también hay
varias de Russel, Guillaumin, Gauguin y Bernard.
En el Salón Champ-de-Mars visitan una exposición
de pintores que, junto con Meissonier, se han
separado del Salón clásico, y no les queda tiempo
de visitar la exposición japonesa de la Escuela de
Bellas Artes. Vincent no quiere demorarse más
en París, y Theo avisa enseguida al doctor Gachet
de la llegada de su hermano.

Vincent desciende del tren en Auvers-sur-Oise con cuatro telas bajo el brazo y una carta de presentación

A Vincent le da la impresión de que el doctor es
un hombre bastante excéntrico. Lo lleva al Hostal
Saint-Aubin, en la calle Rémy, pero allí la pensión
cuesta seis francos al día, y Vincent prefiere
instalarse en casa de los Ravoux, en la plaza
Mairie, donde apenas le piden tres francos
y cincuenta céntimos diarios... Los Ravoux
no conocen su pasado, y ni su manera
de hablar ni su actitud hacen sospechar
su fragilidad. Auvers le parece bonito,
y se dispone a pintar. Sin embargo, tres días
después de llegar, duda de poder contar con
Gachet, quien pasa a verle de improviso
y consulta a París...

El domingo 25 de mayo vuelve
a verlo, y éste lo invita a pintar a su
casa el martes siguiente y a mostrarle
su pintura. Poco después, Vincent
inicia su retrato. El doctor invita
a Theo y a su esposa a pasar
el domingo en Auvers. Vincent
los espera en la estación, y comen

*vac une casquette blanche Très blonde très claire les mains
carnation claire en frac bleu et un fond bleu cobalt
sur une table rouge sur laquelle un livre jaune et
de digitale à fleurs pourpres. Cela fait ~~une~~ est dans
le sentiment que le portrait dis mas que j'ai pris lorsque
~~partie pour ici~~.
il est absolument analogue pour ce portrait et veut
un/e un de lui si je peux absolument comme cela
désire faire aussi. Il est maintenant aussi
le dernier portrait d'arlésienne ~~et~~ dont tu en
ent lorsqu'il vient voir les études tout le temps
et il les admet en plein mais en plein tels qu'ils sont*

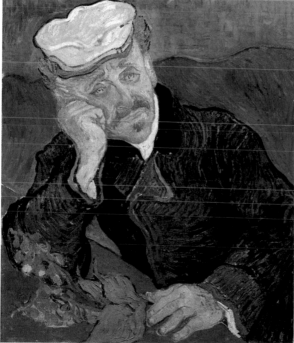

*Retrato del doctor
Gachet*, Auvers-sur-
Oise, junio de 1890.
¡Todo un personaje
este médico!
Vincent no confiaba
plenamente en él.
Era amigo de los
impresionistas, algunos
de los cuales pasaban
temporadas con él
en Auvers, sobre todo
Pissarro y Cézanne,
quien pintó su casa.
El grabado (página
anterior, *inferior*) fue
estampado en la prensa
del doctor, que también
era grabador. Firmaba
con el pseudónimo
de Van Risle («Lille»
en flamenco, su ciudad
natal). Esbozo del
cuadro (página anterior,
superior), realizado
por Vincent en
una carta a Theo.

juntos en el jardín, donde le muestra a su pequeño
homónimo las gallinas, los conejos y los gatos. Pasan
por casa de los Ravoux para ver sus últimos cuadros.
Él comenta: «Impresión muy tranquilizadora».
Los lienzos pintados en Saint-Rémy llegan a casa

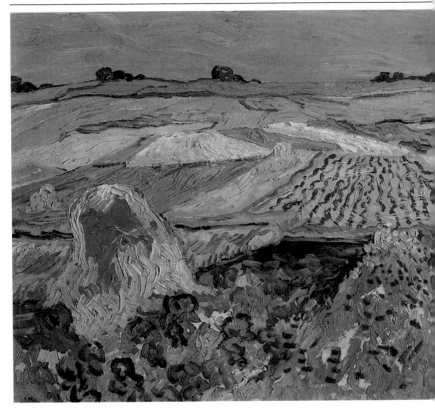

de Theo, y Vincent continúa trabajando sin cesar
en sus paisajes y retratos: el de la hija de los Ravoux,
y el de Marguerite, hija del doctor Gachet. Sabe que
sus muebles ya no están en Arlés, y planea alquilar
una casa en Auvers, ya que apenas costaría un poco
más que la pensión. Sin embargo, su sobrino enferma,
y Johanna se siente inquieta y agotada. Theo está
preocupado, y el 30 de junio escribe: «Me paso el
día trabajando, y ni así logro evitar que la buena
de Jo deje de preocuparse por el dinero, porque
estas ratas de Boussod y Valadon me tratan
como si acabara de entrar en la empresa y me
tienen con el corazón en un puño». Piensa
en dejar el empleo y hacerse marchante privado.

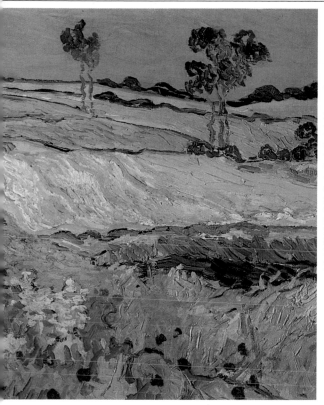

Llanura en Auvers, julio de 1890. Durante el período auversiense, la pasión por crear inunda a Van Gogh, quien encadena sin descanso dibujos, bosquejos y lienzos. Según la información que da a su hermano, habría realizado varias docenas de cuadros entre el 21 de mayo y el 23 de julio; entre ellos, obras de singular excepcionalidad, a menudo de paisajes sin «figuras» alternados con retratos del padre y la familia Gachet o la hija de los Ravoux, los taberneros con quien vive.

Cuando Vincent acude a verlos a Pigalle el 6 de julio, Theo aún no ha tomado una decisión, y Jo apenas se recupera de su profunda fatiga.

Reciben la visita de Albert Aurier, muy interesado en conocer a Vincent desde que descubriera su obra en el Salón de Los XX. Toulouse-Lautrec se queda a comer con ellos. Nervioso y cansado, Vincent no espera a que llegue Guillaumin, y corre a tomar el tren de regreso a Auvers. Theo le ha hecho saber su necesidad de apretarse el cinturón. No puede continuar pagándole los gastos regularmente. «Temo llevarme una sorpresa, y encuentro extraño el hecho de no tener ni idea de bajo qué condiciones me he ido; si son o no las mismas que antes.»

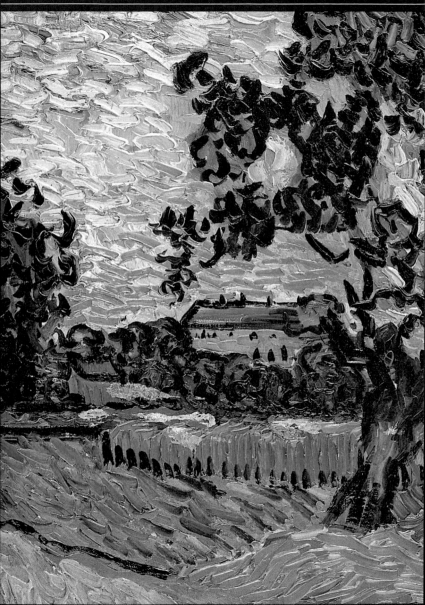

El Palacio de Auvers, junio de 1890. El paisaje ha cambiando mucho en un siglo, pero una vez se identifica el lugar donde Van Gogh plantó su caballete, la correspondencia entre la realidad y su interpretación pictórica se impone.

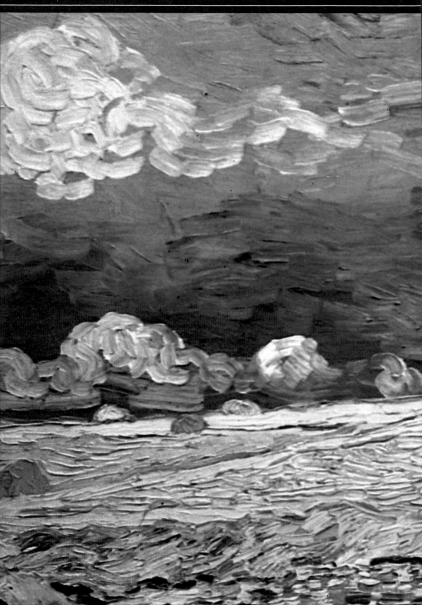

Cielo azul y nubes blancas, julio de 1890. El cielo de Ile-de-France, que a diferencia del de la Provenza, siempre está atravesado por nubes de formas cambiantes, inspira los últimos cuadros de Vincent. Las pequeñas nubes blancas que flotan en la luz son hermanas de las que tanto le gustaban en Corot y Boudin. Van Gogh, no obstante, las encadena a su manera, como anillas, con lo que hace resurgir, de este modo, la fuerza que las empuja, cual velas de un navío.

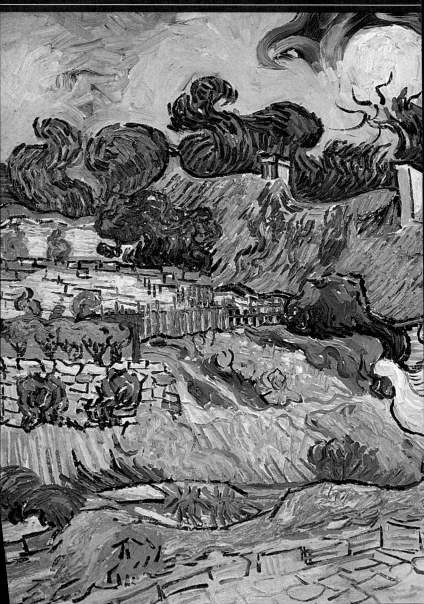

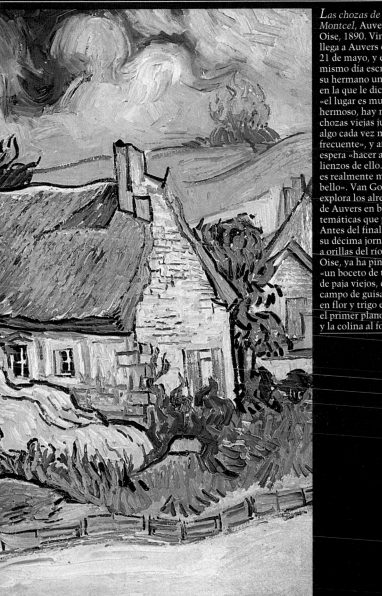

Las chozas de Montcel, Auvers-sur-Oise, 1890. Vincent llega a Auvers el 21 de mayo, y ese mismo día escribe a su hermano una carta en la que le dice que «el lugar es muy hermoso, hay muchas chozas viejas juntas, algo cada vez menos frecuente», y añade que espera «hacer algunos lienzos de ello... porque es realmente muy bello». Van Gogh explora los alrededores de Auvers en busca de temáticas que pintar. Antes del final de su décima jornada a orillas del río Oise, ya ha pintado «un boceto de techos de paja viejos, con un campo de guisantes en flor y trigo en el primer plano, y la colina al fondo».

«Al regresar aquí, yo también me he sentido aún más apenado. Mi propia vida se ve atacada de raíz, mi paso también es tambaleante.»

Sin embargo, Vincent sigue pintando. El 14 de julio, pinta el Ayuntamiento decorado con banderas y los farolillos colgando de los árboles de la plaza. Vive sumido en la soledad: «Creo que no se puede contar en absoluto con el doctor Gachet».

Trigal con cuervos, Auvers, julio de 1890. Se cree que fue el último lienzo que pintó Van Gogh, si bien ninguna alusión en su correspondencia lo especifica.

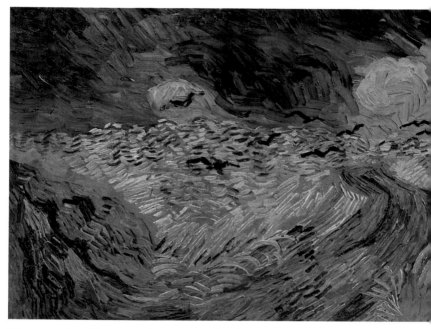

Theo y su familia se van de viaje a Holanda: Leyde, La Haya y Ámsterdam. A su regreso, envía cincuenta francos a Vincent, quien le da las gracias y le especifica que acaba de simplificar un pedido de pinturas «al máximo posible».

27 de julio de 1890. Los Ravoux se inquietan: Vincent, que suele ser puntual, no está en la mesa a la hora de cenar; pero saben que está en casa, pues lo han visto entrar. En su buhardilla del segundo piso, yace en la cama empapado en sangre.

Enseguida avisan a los doctores Mazery y Gachet, quienes deciden no extraer la bala de revólver que le ha pasado por debajo del corazón. Vincent se niega a dar la dirección de su hermano. Los Ravoux y el hijo de Gachet lo velan durante toda la noche. Hirschig, uno de los huéspedes de los Ravoux, holandés y pintor, lleva a Theo una carta del doctor con el primer tren de la mañana. Theo llega al mediodía, esperanzado.

Escribe a Jo: «Su fuerte constitución lo está ayudando a superarlo». Vincent quiere fumar, y le dejan usar su pipa. Ambos hermanos aún pueden intercambiar algunas palabras en neerlandés. A la una y media del 29 de julio de 1890, muere Vincent van Gogh. El cura de Auvers niega el oficio de difuntos a un suicida. El día 30, Émile Bernard,

L'ÉCHO PONTOISIEN
Journal de l'arrondissement de Pontoise

— **AUVERS-SUR-OISE.** — Dimanche 27 juillet, un nommé Van Gogh, âgé de 37 ans, sujet hollandais, artiste peintre, de passage à Auvers, s'est tiré un coup de revolver dans les champs et, n'étant que blessé, il est rentré à sa chambre où il est mort le surlendemain.

Tanguy, Lauzet, Lucien Pissarro, Audries Bonger y el doctor Gachet acompañan a Theo detrás del ataúd de Vincent. El calor es sofocante. Entre las flores amarillas que echan sobre la tumba hay varios girasoles, y en el bolsillo de Theo, una carta inacabada, hallada en el dormitorio. «Pues bien, con mi trabajo pongo en riesgo mi vida, y la mitad de mi razón se ha hundido en él, pero que yo sepa, tú no te encuentras entre los marchantes de hombres, y puedes tomar partido, creo, al actuar de veras con humanidad, ¿pero qué quieres?».

El anuncio del fallecimiento de Vincent apareció en la prensa de la época. Seis meses después, su querido hermano Theo falleció también, en Utrecht. Sus cenizas fueron transportadas en 1914 a Auvers, donde ambos descansan en tumbas contiguas.

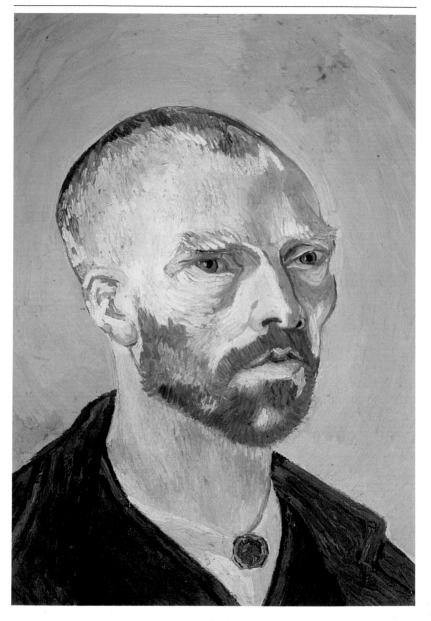

TESTIMONIOS
Y DOCUMENTOS

Correspondencia

El primer lienzo de Vincent lleva la fecha de diciembre de 1881. A su muerte, en 1890, dejó un legado de 879 pinturas. Sin embargo, esta obra no es lo único que nos queda de él: su correspondencia, que nos ha llegado casi intacta, es de una importancia capital. Desde verano de 1872 hasta su fallecimiento, escribió más de ocho centenares de cartas, 668 de las cuales están dirigidas a Theo, su hermano, su confidente, su cómplice, su alma gemela. Vincent le escribió en neerlandés, inglés y francés.

Querido Theo:

En respuesta a tus dos interesantes cartas, y después de la visita de Pa, a quien esperaba con impaciencia, tengo algo que decirte.

En primer lugar, Pa me ha confiado que me envías dinero desde hace tiempo,

Retrato de Theo
por Isaacson.

sin decírmelo, y que me ayudas a salir adelante. Te lo agradezco sinceramente. Me complace esperar que nunca te arrepentirás; de esta forma, tengo la posibilidad de aprender un oficio con el que, aunque no me haga rico, al menos me permitirá ganar, como mínimo, 100 francos al mes; será todo lo que necesite para hacer frente a mis necesidades cuando me consolide como dibujante y finalmente haya encontrado un empleo estable.

Lo que nos has contado sobre el pintor Heyerdahl nos ha interesado mucho, a Rappard y a mí. Dado que, con toda probabilidad, él mismo te escribirá para hablarte del tema, yo me limitaré a tratar la cuestión en lo que me concierne directamente.

De algún modo, encuentro muy acertadas tus observaciones sobre los artistas holandeses; saber que es improbable que se pueda obtener de ellos información precisa sobre las dificultades de la perspectiva, etc., a las que yo me enfrento.

En cualquier caso, te confieso abiertamente que un hombre como Heyerdahl (que parece poseer una gran cultura) es de lejos preferible a gente incapaz de explicar su técnica o de dar a otro los consejos y explicaciones que necesita. Me dices que Heyerdahl se rompe mucho la cabeza para determinar «las proporciones de un dibujo».
Es precisamente un consejero como él lo que me iría bien. Más de un pintor bueno no sabe nada, o casi nada, de «las proporciones de un dibujo», de sus hermosas líneas puras, su composición particular, su idea, su poesía. Sin embargo, éstas son cuestiones fundamentales, que Feyen-Perrin, Ulysse Butin y Alphonse Legros, por no citar a Breton, Millet e Israëls, se toman muy a pecho y nunca pierden de vista.

Ante los tizones: dibujo que acompaña a la carta de enero de 1881 dirigida a Theo.

Más de un pintor holandés no comprendería nada, absolutamente nada, de las hermosas obras de Boughton, Millais, Pinwell, Du Maurier, Herkomer o Walker, por citar sólo a estos artistas, verdaderos maestros del dibujo, por no hablar de sus cualidades en otros campos.

Algunos, creo, muestran indiferencia ante semejantes obras, y muchos otros –¡incluso pintores belgas que deberían estar más al corriente!– la muestran ante los lienzos de De Groux. Esta semana he visto obras de De Groux que todavía no conocía: la tela *Partida del recluta*, y *El borracho*, un dibujo más largo que ancho. Ambas composiciones se parecen tanto a Boughton que me he quedado asombrado, como uno puede asombrarse del parecido de dos hermanos que nunca se han visto, pero que, sin embargo, llevan vidas paralelas.

Entenderás que comparta tu punto de vista sobre Heyerdahl, y que me congratularía si algún día pudiera entrar en contacto con él; y también, que no quiero empecinarme en regresar a Holanda, tanto menos cuanto que espero irme algún día de aquí para París, o al menos, que pueda contar más o menos con ello. [...]

siempre tuyo, Vincent
Bruselas, 2 de abril de 1881

Mi queridísimo hermano:

Quisiera hablarte un poco de un pequeño viaje a Zweeloo, el pueblo donde Liebermann vivió durante largo tiempo, donde hizo los bosquejos de su cuadro del último Salón, el de las lavanderas, y donde Ter Meulen, y también Jules Bakhuizen, pasaron una temporada.

Imagínate un paseo por los brezales, a las tres de la mañana, en una pequeña

carreta (acompañaba al hombre
de la casa donde me alojo, quien iba
al mercado de Assen), por una carretera,
un «dique», como dicen aquí, sobre
la que han extendido cieno en vez
de arena con el fin de elevar el nivel.
Era incluso más agradable que ir en
barco.

Cuando empezaba a amanecer
y las gallinas se habían puesto a cantar
en todas las chozas dispersas por la
landa, todo, las casitas aisladas por las
que pasábamos, rodeadas de esbeltos
álamos cuyas hojas amarillentas
oíamos caer, el viejo campanario
de un cementerio con muros de barro
y un seto de ayas, el paisaje llano,
la landa, los trigales, todo, todo ofrecía
a la vista los mismos motivos de los más
bellos Corot. Un silencio, un misterio,
una paz como sólo Corot ha pintado.

A las seis hemos llegado a Zweeloo,
y todavía estaba oscuro; ya había visto
los Corot por el camino. ¡Qué hermoso
ha sido llegar al pueblo en carreta!
Había enormes techos de musgo sobre
las casas, los establos, los graneros,
los apriscos.

Aquí, las casas están muy separadas,
entre robles de un color bronce soberbio.
En el musgo, tonos de verde oro; en el
suelo, grises rojizos, azulados, morados,
amarillentos, tonos de una pureza
indecible entre el verde de los trigales;
negro en las cortezas húmedas que
caían sobre la lluvia de oro de las
hojas otoñales, que se arremolinaban
y pululaban cual pelucas desprendidas,
arrastradas por el viento, a través de
las cuales vemos el cielo, o todavía
en los álamos, abedules, tilos y manzanos.

Un cielo liso, desnudo, luminoso,
no blanco, sino de un color lila
indescifrable, blanco sólo ahí donde
se veían también manchas rojas, azules,
amarillas, un cielo que refleja todo

y del que uno se siente como envuelto
por todas partes, húmedo, fundiéndose
en una bruma ligera. El conjunto
se reducía a una gama de delicados
grises. Sin embargo, no he encontrado
en Zweeloo ni a un solo pintor.
No vienen nunca en invierno,
según me han dicho los del pueblo.
Yo espero, justamente, encontrarme
aquí en invierno.

Visto que no había otros pintores,
he decidido, en vez de esperar a regresar
con el patrón, volver a pie y dibujar un
poco por el camino. He iniciado un esbozo
del pequeño pomar del que Liebermann
hizo su gran cuadro. Después, he recorrido
a pie el trayecto que habíamos hecho
por la mañana en carreta.

En este momento, la región que
rodea Zweeloo está toda cubierta
de trigo joven, en algunos sitios, hasta
el horizonte, y del verde más delicado
que he visto.

Y arriba, en lo alto, el blanco lila
del cielo, de un efecto tan delicado
que juzgo imposible de pintar,
pero que, para mí, es el tono esencial,
el tono que es preciso conocer
porque es la base de otros efectos. [...]

Cuando se viaja durante horas por la
región, uno siente que no hay, hablando
con propiedad, nada más que la tierra
hasta el infinito, estas manchas de
puntitos verdes que crean el trigo
o los brezos, y el cielo, el cielo inmenso.
Los caballos y los hombres parecen
tan diminutos como pulgas. Por grande
que uno sea, deja de sentirse a sí mismo,
y sabe que ahí sólo hay tierra y cielo.
No obstante, en calidad de mota
de polvo que observa a otras motas de
polvo (y dejando ahora el infinito), uno
se da cuenta de que cada puntito negro
es un Millet.

He pasado por una pequeña iglesia
antigua, muy parecida a *La iglesia de*

RESPUESTA
COMERCIAL
F.D. Autorización
N.° 9608
(B.O.C. N.° 11
de 2-2-90)

NATURART
Apartado F.D. 566
08080 BARCELONA

A
FRANQUEAR
EN
DESTINO

SERVICIO GRATUITO DE INFORMACIÓN

Nombre y apellidos _____

Dirección _____

Población _____ C.P. _____

Provincia _____ Teléfono _____

Profesión _____

e-mail _____

¿CÓMO CONOCIÓ ESTE LIBRO?

☐ Reseña crítica en prensa ☐ Anuncio prensa ☐ Escaparate ☐ Librería ☐ Bibliotecas
☐ Recomendación personal ☐ Catálogo ☐ Internet

Deseo recibir, sin compromiso alguno, información bibliográfica de los siguientes temas:

☐ ARTE, HISTORIA, RELIGIÓN ☐ ARQUITECTURA ☐ ECOLOGÍA ☐ DEPORTES
☐ FOTOGRAFÍA, FOTOPERIODISMO ☐ VIAJES ☐ VIDA NATURAL ☐ EMPRESA
☐ TALLER DE ARTE ☐ JARDÍN ☐ ENOLOGÍA ☐ INFANTIL, JUVENIL
☐ DECORACIÓN, INTERIORISMO ☐ NATURALEZA ☐ GASTRONOMÍA ☐ EDICIONS EN CATALÀ

Otros temas de su interés _____

Deseamos facilitarle un servicio gratuito de información sobre nuestras publicaciones.
Le agradecemos su amable colaboración.

BLUME-NATURART, S.A. - Avda. Mare de Déu de Lorda, n.º 20 - 08034 Barcelona. Tel. 93 205 40 00 - Fax 93 205 14 41
E-mail: info@blume.net. Consulte nuestro catálogo on line en Internet: www.blume.net
(incluimos nuestras novedades 24 horas después de su publicación). Servicio gratuito de información. La información que
usted nos facilita permitirá adecuar nuestras ofertas a sus intereses y quedará recogida en nuestro fichero. Usted tiene
derecho a acceder a esta información y cancelarla o modificarla en caso de ser errónea.

BLUME

Gréville, del pequeño lienzo de Millet, situada en Luxemburgo; pero aquí, en vez del pequeño campesino layando del cuadro, había un pastor con unos pocos carneros junto a un seto. No se veía el mar en el fondo; apenas un océano de trigo verde, un océano de surcos, en vez de olas.

El efecto producido, sin embargo, es el mismo.

Después, he visto labradores, muy atareados, una carretilla de arena, pastores, peones camineros, carretas de estiércol. En un hostal al borde del camino, he dibujado a una pequeña anciana con su rueca, pequeña silueta oscura, como sacada de un cuento de hadas, frente a una ventana a través de la que se veía un cielo diáfano, un sendero entre el verdor, y un par de ocas que picoteaban hierba.

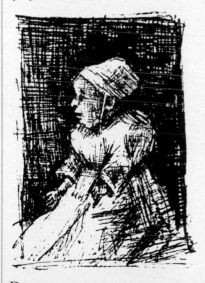

Dibujo adjunto a la carta de enero de 1883 dirigida a Theo.

Después, al caer el crepúsculo, imagina el silencio, ¡la paz de esta hora! Imagina una pequeña alameda de grandes álamos con follaje otoñal; imagina un gran camino de lodo, todo de lodo negro, con un brezal infinito a la derecha, y un brezal infinito a la izquierda; las siluetas triangulares oscuras de las chozas de paja; la claridad rojiza del hogar en sus ventanas; charcos de agua, de un amarillo turbio, donde el cielo se refleja y se pudren las raíces; imagina ese montón de barro, el crepúsculo al anochecer, y por encima, el cielo blanquecino, es decir, todo oscuro en un fondo blanco. Y, en este montón de barro, un personaje todo velludo, el pastor, masa oval en dos mitades, una de lana, otra de barro, chocando, penetrándose mutuamente. Y el rebaño, al que ves venir, te rodea; después, das media vuelta y lo sigues. El rebaño indócil avanza por el camino de barro. Avanza a duras penas.

También el aprisco no es más que una silueta triangular oscura. La puerta está abierta de par en par; parece la entrada de una guarida. Por las ranuras de las tablas se transluce el cielo, en el fondo. La caravana de lana y barro se adentra en la cueva oscura; el pastor y una buena mujercita con una lámpara cierran las puertas.

Este regreso del rebaño en el crepúsculo fue como el final de la sinfonía que ayer escuché.

El día transcurrió como un sueño, de la mañana a la noche, quedé tan absorto por la música melancólica, que me olvidé de comer y beber. Una rebanada de pan rústico y una taza de café, esto es todo lo que tomé en el pequeño hostal donde dibujé la rueca. El día había terminado; del alba al ocaso, o más bien, de una noche a otra, me abandoné a esta sinfonía.

Volví a mi casa, y sentado a la vera del fuego, me di cuenta de que tenía hambre, y me pareció que era un hambre enorme. ¡Ya ves cómo van las cosas por aquí! Uno se siente absolutamente como en medio de una exposición de las «Cien obras maestras». ¿Y qué saca uno de semejante jornada? Sólo abundantes bocetos. Y sin embargo, sí, saca algo más: un dulce deseo de trabajar.

Antes que nada, escríbeme pronto. Hoy es viernes, y tu carta no ha llegado. La espero con impaciencia. Hacer el cambio toma su tiempo, puesto que debo ir hasta Hoogeveen y volver después aquí. No sabemos qué rumbo tomarán las cosas; sea como sea, por ahora, quizá te diría que lo más sencillo es que envíes el dinero una vez al mes. En cualquier caso, escríbeme de nuevo pronto.

Un abrazo,
siempre tuyo, Vincent
1883

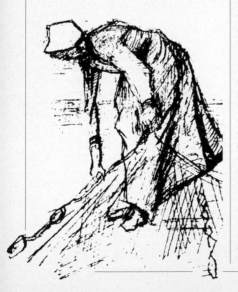

Mi querido Theo:

Esta mañana temprano ya te he escrito, y después he ido a continuar un cuadro de jardín soleado. Después lo he llevado a casa –y he vuelto a salir con una tela blanca que también he terminado–. Y ahora, vuelvo a tener ganas de escribirte una vez más.

Nunca había tenido tanta suerte, la naturaleza de aquí es *extraordinariamente* hermosa. En todas partes, la cúpula del cielo es de un azul admirable, el sol posee un resplandor azufre pálido, y es suave y cautivador como la combinación de los azules celestes y los amarillos de los Van der Meer de Delft. Yo no puedo pintar cosas tan bellas, pero me absorbe tanto que me dejo llevar sin pensar en ninguna norma.

He hecho tres cuadros de los jardines de enfrente de mi casa. Después, los dos cafés; después, los girasoles. Después, el retrato de Boch y el mío. Después, el sol rojo sobre la fábrica y los descargadores de arena, y el molino viejo. Dejando de lado los demás esbozos, ya ves que he trabajado mucho. Sin embargo, hoy se me han agotado por completo las pinturas, las telas y el dinero. He hecho el último cuadro, un jardín, por supuesto, verde, con los últimos tubos y sobre la última tela, y lo he pintado en un verde propiamente dicho, con apenas azul de Prusia y amarillo cromo. Empiezo a sentirme muy distinto de cuando llegué, ya no vacilo, no dudo al iniciar algo, y esto todavía podría aumentar. ¡Pero qué naturaleza! Estoy en un jardín público, muy cerca de la calle de las señoritas, donde Mourier, por ejemplo, casi no entraba nunca aunque nos paseáramos casi a diario por aquí, y al otro lado, hay tres.

Sin embargo, comprenderás que, precisamente esto, le da al lugar un toque de Bocaccio.

Por otro lado, esta zona del jardín carece de arbustos en flor, como la adelfa, por los mismos motivos de castidad y moralidad. Hay plátanos comunes, pinos bajos, un sauce llorón y césped verde.

A pesar de todo, resulta muy íntimo. Manet tiene jardines como éste.

Cuando puedas soportar el peso de todas las pinturas, las telas y el dinero que me veo obligado a gastar, envíamelos; porque lo que estoy preparando será mejor que lo último que te envié, y creo que vamos a sacar algo de ello, en vez de perder. Bueno, siempre y cuando logre hacer una composición digna. Es lo que intento.

No obstante, ¿es del todo imposible que Thomas me preste doscientos o trescientos francos para mis bocetos? Esto me permitiría ganar más de mil, porque, no podría repetirlo suficientes veces, ¡estoy maravillado, maravillado con lo que veo!

Y esto le da a uno aspiraciones de autonomía, un entusiasmo que hace que el tiempo pase sin que te des cuenta. Cuidado con las mañanas después de una fiesta y los mistrales de invierno.

Hoy, mientras trabajaba, he pensado mucho en Bernard. Su carta está impregnada de veneración por el talento de Gauguin. Dice que lo encuentra un artista tan grande que casi le tiene miedo, y que, al comparar ambas obras, todo lo suyo le parece malo. Y tú sabes que, este invierno, Bernard todavía le buscaba las cosquillas a Gauguin. En fin, sea como sea y pase lo que pase, es muy reconfortante que estos artistas sean amigos nuestros, y me atrevo

a creer que lo seguirán siendo, con independencia del rumbo que tomen las cosas. Estoy tan feliz con la casa y el trabajo, que incluso me atrevo a creer que esta felicidad vendrá acompañada, y que tú la compartirás al tener también suerte.

Hace algún tiempo leí un artículo sobre Dante, Petrarca, Bocaccio, Giotto y Botticelli. Dios mío, qué impresión me ha dado leer las cartas de estos personajes.

Petrarca estuvo aquí cerca, en Aviñón, y veo los mismos cipreses y adelfas que vio él.

He intentado añadir algo de esto en uno de los jardines que he pintado en plena pasta, amarillo limón y verde limón. Giotto es quien más me ha impactado, siempre sufriendo y lleno de bondad y entusiasmo, como si ya viviera en otro mundo.

Además, era un hombre extraordinario, y lo siento más cerca que los poetas Dante, Petrarca y Bocaccio.

Siempre pienso que la poesía es más terrible que la pintura, aunque ésta sea más sucia, y por tanto, más puñetera. Y, al fin y al cabo, el pintor no dice nada, se calla, y también lo prefiero. Mi querido Theo, cuando hayas visto los cipreses, las adelfas y el sol de esta tierra –y ese día llegará, puedes estar tranquilo–, pensarás aún más a menudo en los bellos *Dulce país* de Puvis de Chavannes y tantos otros.

A través del lado Tarantín y el lado Daumier de esta tierra tan peculiar, donde la gente tiene el acento que ya conoces, hay tanto tinte griego, y está la Venus de Arlés, como la de Lesbos, y a pesar de todo, uno todavía siente esta juventud.

No tengo la más mínima duda de que algún día tú también conocerás el Midi.

Quizá irás a ver a Claude Monet cuando esté en Antibes, o finalmente encontrarás una ocasión.

Cuando sopla el mistral, no obstante, esto se convierte exactamente en lo contrario de un dulce país, porque el mistral es exasperante. Pero qué cambio, qué cambio, cuando hay un día sin viento. Qué intensidad de colores, qué aire puro, qué sereno entusiasmo.

Mañana pintaré hasta donde me alcancen las pinturas. Ahora he tomado la irrevocable decisión de no dibujar más cuadros con carboncillo. No sirve para nada, el dibujo debe emprenderse con el color incluso para dibujar bien.

Ah! La exposición de la *Revue Indépendante* –pero, bueno, de una vez por todas, somos fumadores demasiado empedernidos para meternos el cigarro en la boca por el lado equivocado.

Estaremos obligados a vender para poder rehacer mejor las mismas cosas vendidas. Esto pasa porque tenemos un mal oficio, pero buscamos algo más que los gozos de la calle, que son dolor en casa.

Esta tarde he tenido un público selecto... unos cuatro o cinco macarras y una docena de chavales, a quienes les parecía sobre todo interesante ver cómo la pintura salía del tubo. Y bien, este público es la gloria, o más bien, tengo la firme intención de burlarme de la ambición y la gloria como de estos chavales y estos golfos de la orilla del Ródano y de la calle del límite de Arlés. [...]

<div style="text-align:right">

siempre tuyo, Vincent
1888

</div>

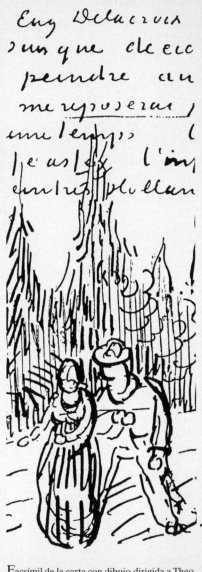

Facsímil de la carta con dibujo dirigida a Theo, octubre de 1888.

Carta a Theo

Ahora afrontamos gastos que
te han sido ocasionados por
un telegrama de Gauguin, que
ya le he reprochado formalmente
haber mandado.

¿Acaso estos gastos imprevistos
son inferiores a 200 francos?
¿El propio Gauguin pretende haber
hecho maniobras magistrales? Oye,
no voy a insistir más en lo absurdo
de esta conducta, se supone que
era yo el enajenado; entonces, ¿por
qué el ilustre compañero no se calmaba
un poco?

No voy a insistir más sobre esta
cuestión.

No podría alabarte bastante por
haber pagado a Gauguin de tal forma
que no podría más que congratularse
de la relación que ha tenido con
nosotros.

Incluso puede ocurrir que,
desafortunadamente, un gasto
sea más elevado de lo necesario,
pero al fin y al cabo, te da alguna
esperanza.

¿No debería saber, o al menos,
empezar a entender, que nosotros
no éramos sus explotadores, sino
que, al contrario, nos importaba
salvaguardar su existencia,
sus posibilidades de trabajar
y... y... la honestidad?

Si esto le parece poco comparado
con los prospectos grandiosos de
asociaciones de artistas que él propuso
y en los que se empecina como tú
sabes, si le parece poco comparado
con sus otros castillos en el aire
–entonces, ¿por qué no considerarlo
como irresponsable del dolor y el
daño que, inconscientemente, en su
obcecación, nos habría podido causar
tanto a ti como a mí?

Si, ahora mismo, esta tesis te parece
demasiado audaz, no insistiré; pero
tiempo al tiempo.

Ya sabe de qué va lo que él llama
«la banca de París», y se cree muy
astuto en todo esto. Tal vez tú y yo
pequemos de poco curiosos en esta
cuestión.

Al menos, no está por completo
en desacuerdo con determinados
fragmentos de nuestra correspondencia
anterior.

Si es cierto que Gauguin se fue
a París para examinarse un poco,
o para hacerse examinar por un
médico especialista, te doy fe de
que ignoro cuál será el resultado.

Varias veces lo he visto hacer cosas
que ni tú ni yo nos permitiríamos
hacer, dado que nuestras conciencias
sienten de otro modo; he oído dos
o tres cosas de él en esta misma línea,
sin embargo, yo que lo he observado
de cerca, creo que se deja llevar por
la imaginación, el orgullo quizá, pero...
es bastante irresponsable.

Esta conclusión no significa que
te recomiende escucharlo en cualquier
circunstancia. No obstante, al arreglarle
las cuentas creo que has actuado con
una conciencia superior, y por tanto,
creo que no debemos temer ser inducidos
a errores con la «banca de París»
por su culpa.

Pero él... ¿¿que haga lo que le dé la
gana y quiera actuar con independencia??
(cómo puede considerar independiente
su carácter) sus opiniones, que siga su
camino si cree conocerlo mejor que
nosotros.

Encuentro bastante extraño que
me reclame un cuadro de girasoles
y me ofrezca a cambio, supongo,
o como regalo, algunos bocetos que
ha dejado aquí. Le enviaré sus esbozos,
que, lo más probable, sean para él más

útiles que para mí, que no me sirven de nada.

Pero, por el momento, guardo mis telas aquí, y categóricamente, me guardo mis girasoles en cuestión. Él ya tiene dos, que se apañe.

Y si no está contento con el intercambio hecho conmigo, puede quedarse su pequeña tela de la Martinica y el retrato suyo que me envió desde Bretaña, devolviéndome, por su parte, mi retrato y mis dos telas de girasoles que se quedó en París. Así pues, si algún día vuelve a hablarme del tema, creo que ya habrá quedado bastante claro.

¿Cómo puede decir Gauguin que temía que su presencia me molestase, si a duras penas puede negar que sabía que yo preguntaba por él una y otra vez, y le hemos dicho y redicho que insistía en verle cuanto antes?

Justamente, por haberle dicho que esto no saliera de entre nosotros, para no molestarte a ti. No quiso escucharme.

Me agota recapitular todo esto, y analizar y reanalizar cosas de este tipo.

En esta carta, he intentado mostrarte la diferencia que existe entre mis gastos netos, los que provienen directamente de mí, y aquellos de los que soy menos responsable.

Siento mucho que, justo en este momento, tengas que afrontar estos dispendios, de los que nadie saca provecho.

Qué será lo siguiente, lo veré a medida que recobre mis fuerzas si mi postura es tenaz. Temo tanto un cambio o una mudanza a causa justamente de estos gastos imprevistos. Hace tiempo que no recobro por completo el aliento. No aflojo en el trabajo porque va progresando, y creo pacientemente que llegaré

a poder cubrir los anteriores gastos con los cuadros. [...]

Por larga que sea esta carta, en la que he intentado hacer balance del mes y me compadezco del extraño fenómeno que Gauguin haya decidido no hablarme más y eclipsarse, me queda añadir unas palabras de evaluación.

Lo que tiene de bueno es que sabe gestionar de maravilla los gastos del día a día. Mientras que yo a menudo estoy ausente, preocupado por llegar a buen *fin*, él controla mejor la economía diaria. Sin embargo, su debilidad es que, por un descarrío o una estupidez, echa por tierra todo lo que tenía bajo control.

Entonces, ¿nos mantenemos en su lugar ahora que nos hemos puesto en él, o lo abandonamos?

No quiero juzgar a nadie, ya que espero no ser condenado tampoco yo en caso de que me fallaran las fuerzas; pero, si Gauguin tiene de veras tantas virtudes y tanta capacidad de beneficencia, ¿cómo va a explotarlas?

Ya no puedo seguir sus actos, y me detengo silenciosamente, no sin un punto de interrogación. [...]

siempre tuyo, Vincent
17 de enero de 1889

Mi querido Theo,

Me sorprende bastante que no me hayas escrito ni una vez estos últimos días. Sin embargo, así como la vez anterior te ibas a Holanda, ha sido sobre todo la casualidad.

Ahora espero que todo esto te haya ido bien. En la espera, me he visto obligado a pedir a Tasset 10 m de tela y algunos tubos.

De igual modo, aún necesitaría
12 Blanco de zinc, grandes tubos
1 Esmeralda ” ”
2 Cobalto ” ”
2 Azul ultramar ” ”
1 Bermellón ” ”
4 Verde veronés ” ”
3 Cromo I ” ”
1 II ” ”
2 Laca geranio, tubos medianos

He hecho seis estudios de la primavera, de los cuales dos son grandes melocotoneros. Esto me urge mucho, porque los efectos son muy pasajeros.

Así pues, escríbeme a vuelta de correo. He alquilado dos pequeñas habitaciones al Sr. Rey (a 6 u 8 francos mensuales, con el agua incluida). No es en absoluto caro, pero no está ni de lejos tan bien como el otro estudio. Sin embargo, para poder mudarme y enviarte varias telas, me será preciso pagar al otro propietario. Por esto he quedado bastante sorprendido de que no me hayas enviado nada.

Pero, en fin.

Esperando de nuevo que todo lo de la boda haya ido como esperabas, y deseándote de corazón toda la felicidad a ti y a tu esposa,

siempre tuyo, Vincent
1889

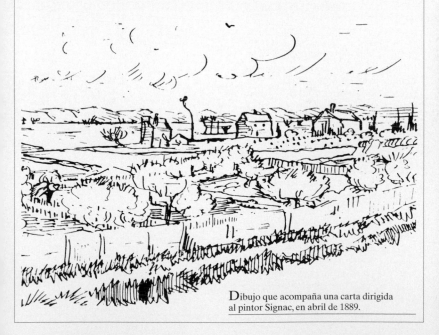

Dibujo que acompaña una carta dirigida al pintor Signac, en abril de 1889.

Mi querido amigo Gauguin:

Gracias por haberme escrito de nuevo, mi querido amigo, y tenga por seguro que, desde que volví, he pensado en usted todos los días. Me quedé en París apenas tres días, y el bullicio, etc. parisiense me sentó muy mal, así que juzgué prudente para mi cabeza largarme al campo, de lo contrario, habría corrido de inmediato a su casa. Me causa un enorme placer que diga que el retrato de arlesiana, basado punto por punto en su dibujo, le haya gustado.

He intentado ser fiel a su dibujo, respetándolo, pero sin dejar de tomarme la libertad de interpretar mediante un color su carácter sobrio y su estilo.

Es una síntesis de arlesiana, si usted quiere; y como las síntesis de arlesianas son escasas, considérela una obra suya y mía, como un resumen de nuestros meses de trabajo juntos.

Para hacerlo, he pagado, por mi parte, otro mes de enfermedad, pero también sé que será una tela comprendida por usted, por mí, y por pocos más, como nos gustaría que fuera comprendida. Aquí, mi amigo el doctor Gachet ha titubeado dos o tres veces, y finalmente ha concluido: «Qué difícil es hacer algo sencillo». Bien –aún voy a darle más importancia a la cosa y a grabarla al aguafuerte, y luego, ya está. *L'aura qui voudra*.

¿Ha visto también los olivos?

Ahora tengo un retrato del doctor Gachet con la expresión afligida de nuestros tiempos. *Si usted quiere*, algo como lo que usted dice de su Cristo en el jardín de los olivos, no destinado a ser comprendido; pero, al fin y al cabo, hasta ahora yo le sigo, y mi hermano conoce bien este rasgo.

De ahí, también tengo un ciprés con una estrella, una última prueba: un cielo nocturno con una Luna sin resplandor, apenas el delgado cruasán emergiendo de la sombra opaca proyectada por la tierra; una estrella de resplandor exagerado, o si quiere, un resplandor suave de rosa y verde en el cielo ultramar donde corren algunas nubes. Abajo, un camino flanqueado de altas cañas amarillas, y detrás, los bajos alpinos azules, un viejo hostal con las ventanas

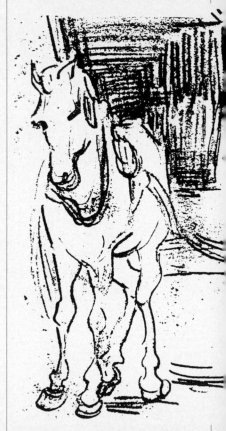

Estos dibujos a mina de plomo figuraban en el cuaderno que Vincent llevaba consigo durante las últimas semanas de su vida.

iluminadas en naranja, y un ciprés muy alto, muy erguido, muy oscuro.

En el camino, un carro amarillo con un caballo blanco uncido, y dos paseantes apresurados. Muy romántico, si usted quiere, pero también, creo, provenzal.

Probablemente, grabaré al aguafuerte éste y otros paisajes y cuadros, recuerdos de Provenza; entonces, me congratularé

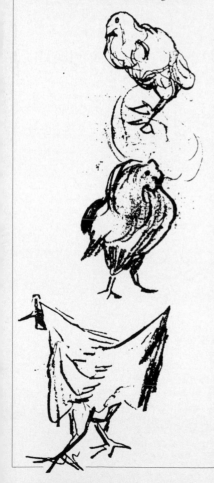

de darle uno, todo un resumen un poco buscado y estudiado. Mi hermano dice que a Lauzet, quien hace litografías de Monticelli, le ha parecido bien el rostro de arlesiana en cuestión.

Entonces, comprendéis que, dado que he llegado a París algo atolondrado, aún no haya visto sus telas. Pero espero volver unos días bien pronto. Me alegra mucho saber por su carta que regresa a Bretaña con De Haan. Es bastante probable que –si usted me lo permite– venga a visitarlo por un mes, para hacer una marina o dos, pero, sobre todo, para volver a verlo y conocer a De Haan. Esos días procuraremos hacer algo buscado y serio, como probablemente habríamos hecho si hubiéramos podido continuar allí abajo.

Mire, una idea que tal vez le vaya bien, estoy intentando hacer estudios del trigo de aquí –no obstante, no puedo dibujarlo–, apenas espigas color azul verdoso, hojas largas como cintas, verdes y rosas por los reflejos, espigas que toman un tono de un ligero amarillo, bordeadas de rosa pálido por la floración polvorienta –una enredadera rosa en la parte inferior enrollada en un tallo–. Arriba, sobre un fondo bien vivo y sin embargo sosegado, me gustaría pintar retratos. Con distintos verdes, del mismo valor, de manera que formen un conjunto verde, que, por su vibración, evoque el susurro de las espigas que se balancean en la brisa: como coloración, no es en absoluto amable.

Carta inacabada, 1890

Escritos sobre Van Gogh

Van Gogh ha sido objeto probablemente de más libros, artículos y tesis que ningún otro pintor, de la misma forma que Napoleón y Juana de Arco son algunos de los personajes históricos que más publicaciones han motivado. En 1942, el inventario indicaba un total de 777 estudios editados desde 1890... y aun ahora, se sigue escribiendo en abundancia a propósito de Vincent. Extraordinaria amalgama de voluntad, locura y miseria, su figura continúa siendo un misterio.

Gauguin, modelo, maestro y amigo de Vincent, vivió un tiempo con él en Arlés, y habló de esta relación de la que acabó huyendo por volverse demasiado apasionada.

He recibido la noticia de la muerte de Vincent, y me alegra que usted estuviera en su entierro.

Por triste que resulte su muerte, me desconsuela poco, puesto que ya me la temía y conocía el sufrimiento de este pobre muchacho en lucha contra su locura. Haber muerto en este momento es una gran dicha para él, es justamente el fin del sufrimiento, y si regresa en otra vida, se traerá el fruto de su buena conducta en este mundo (según la ley de Buda). Se ha llevado con él el consuelo de no haber sido abandonado por su hermano y de haber sido comprendido por algunos artistas. [...]

Paul Gauguin
Escritos de un salvaje

En cada lugar, necesito un período de incubación, aprender, de nuevo, la esencia de las plantas, los árboles, en fin, de toda la naturaleza, tan diversa y caprichosa, que nunca quiere dejarse adivinar y entregarse.

Necesité pues algunas semanas para captar con claridad el sabor áspero de Arlés y sus alrededores. Esto no impedía que trabajáramos con empeño, sobre todo, Vincent. Entre dos seres, él y yo,

uno volcánico y otro también ardiente, pero por dentro, se preparaba, de algún modo, una batalla.

Para empezar, encontraba por todas partes un desorden que me contrariaba. La caja de pinturas apenas podía contener todos esos tubos exprimidos, nunca tapados; y a pesar de todo este desorden, de todo este desastre, un conjunto rutilaba en la tela; también en sus palabras. Daudet, De Goncourt o la Biblia ardían en su cerebro de holandés. En Arlés, los muelles, los puentes y los barcos, todo el Midi se convertía para él en Holanda. No obstante, se olvidaba de escribir el neerlandés, y, como hemos podido ver por la publicación de las cartas que envió a su hermano, sólo escribía en francés, y de forma admirable, con un sinfín de «tanto como» y «en cuanto a».

A pesar de todos mis esfuerzos por esclarecer ese cerebro desordenado una razón lógica en sus opiniones críticas, no he podido explicarme la gran contradicción que había entre su pintura y sus opiniones. Así, por ejemplo, sentía una admiración infinita por Meissonier y un profundo odio por Ingres. Degas lo desesperaba y Cézanne no era más que un cuentista. Al pensar en Monticelli, lloraba.

Una de las cosas que más rabia le daban era verse obligado a reconocer en mí una gran inteligencia, mientras que mi frente tan pequeña es señal de imbecilidad. Y, en medio de todo esto, una gran ternura, o más bien, un altruismo de Evangelio.

Desde el primer mes, vi cómo nuestra economía en común iba tornándose igual de desordenada. ¿Qué hacer? La situación era delicada, puesto que la caja la llenaba modestamente su hermano, empleado de la casa Goupil; por mi parte, a cambio de cuadros. Hablar: era

lo necesario, y enfrentarse a una gran susceptibilidad.

Por tanto, sólo podía tocar el tema con mucha prudencia y una zalamería poco compatibles con mi carácter. Debo confesarlo, salirme con la mía fue más fácil de lo que creía.

En una caja, pusimos tanto para paseos nocturnos e higiénicos, tanto para tabaco, y tanto para los gastos imprevistos y el alquiler. Y encima, un trozo de papel y un lápiz para anotar honestamente lo que cada uno extraía. En otra caja, el resto de la cantidad dividida entre cuatro, para los gastos semanales en comida. Dejamos de ir a la tasca, y con la ayuda de un pequeño horno de gas, yo cocinaba mientras Vincent hacía la compra, sin alejarse demasiado de casa. Sin embargo, una vez, Vincent quiso preparar una sopa, y no tengo ni idea de qué le dio para mezclar. Sin duda, hizo como con las pinturas sobre los cuadros. Ni siquiera pudimos comérnosla. Y mi Vincent se reía y exclamaba: «¡Tarascón! ¡El gorro del padre Daudet!». [...]

¿Cuánto tiempo pasamos juntos? No te lo sabría decir, puesto que lo he olvidado por completo. A pesar de la rapidez con la que llegó la catástrofe, a pesar de dejarme llevar por el trabajo apasionado, todo ese tiempo me pareció un siglo.

Que no lo dude el público; ahí, dos hombres hicieron un trabajo colosal útil para ambos. ¿Quizá también para otros? Algunas cosas dan sus frutos.

Cuando llegué a Arlés, Vincent se centraba de pleno en la escuela neoimpresionista, y se atascaba considerablemente, lo que le hacía sufrir, no porque dicha escuela, como todas, sea mala, sino porque no correspondía a su naturaleza, tan poco paciente y tan independiente.

Con todos esos amarillos sobre violetas, todo ese trabajo de los complementarios, trabajo desordenado por su parte, apenas conseguía suaves armonías incompletas y monótonas; le faltaba el sonido del clarín.

Emprendí la tarea de arrojarle luz, lo que me fue fácil porque encontré un terreno rico y fecundo. Como todas las naturalezas originales y marcadas por el sello de la personalidad, Vincent no temía a sus semejantes ni se mostraba obstinado.

Desde ese día, mi Van Gogh progresó de forma asombrosa; parecía vislumbrar todo lo que estaba dentro de él, y desde allí, toda una serie de soles sobre soles, a pleno sol.

No tendría sentido entrar ahora en los detalles de la técnica. Digo esto para informarle de que Van Gogh, sin perder un ápice de su originalidad, encontró en mí una formación fecunda. Y todos los días me lo agradecía. Y esto es lo que quiere decir cuando le escribe al Sr. Aurier que le debe mucho a Paul Gauguin.

Cuando llegué a Arlés, Vincent estaba buscándose a sí mismo, mientras que yo, mucho mayor que él, ya era un hombre hecho. A Vincent le debo algo; con la conciencia de haberle sido útil, el afianzamiento de mis ideas pictóricas anteriores, y también el recordar, en los momentos difíciles, que hay otros más desdichados que uno mismo.

[...] Durante los últimos tiempos de mi estancia, Vincent se volvió excesivamente brusco y estrepitoso; luego, silencioso. Algunas noches lo sorprendía despierto, acercándose a mi cama.

¿A qué atribuir que me despertara justo en ese momento?

Apenas era necesario decirle muy seriamente:

«¿Qué le ocurre, Vincent?» para que, sin pronunciar palabra, volviera a la cama y se quedara dormido como un tronco.

Tuve la idea de retratarlo mientras pintaba la naturaleza muerta que tanto amaba, los girasoles. Y terminado el retrato, me dijo: «Soy realmente yo, pero convertido en loco».

Paul Gauguin,
Escritos de un salvaje

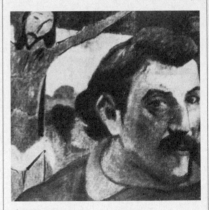

Autorretrato de Gauguin, 1889

Uno de los mayores timbres de gloria de Octave Mirbeau, escritor francés de principios de siglo, fue sin duda su propaganda en favor de los artistas de la época, que eran blanco de la incomprensión del público.

Qué personalidad extraña, inquieta y fuerte... qué maravilloso y abundante temperamento de pintor, este Vincent van Gogh, de quien podemos ver, hoy mismo, en las galerías del Sr. Bernheim, una exposición de obras selectas, algunas de ellas absolutamente admirables... El nombre de Van Gogh siempre me ha llamado la atención, como hacia alguien muy distinto, muy peculiar, y cada día

me compadezco con mayor intensidad por no haberlo conocido. Su vida fue apasionada y apasionante; su muerte, dolorosa y trágica. Falleció, si no loco, al menos, con el cerebro enfermo.

Y sin embargo, al leer las interesantísimas cartas que publicó hace largo tiempo *Mercure de France*, no hay espíritu más equilibrado que el suyo. Sus opiniones son sabias, y precindo de toda exageración. No tiene nada de sectario. Hace justicia a todo el mundo, desde Claude Monet a Meissonier. En literatura, tiene ideas más bien tímidas: no encuentra nada más bello que los libros de Maupassant... Hay pocos hombres, de la escuela que sea, que en verdad puedan resultar tan interesantes para los amantes del arte y la humanidad.

La señora de Albert Besnard, una noble artista de incuestionable talento y profundo sentido crítico, de estilo puro y auténtico, me explicaba un día lo siguiente: «Estábamos en La Haya. Habíamos pasado el día visitando museos y colecciones privadas, y a pesar de nuestro entusiasmo, estábamos rotos de cansancio, y por tanto, saturados de pintura. Antes de volver al hotel, el amigo que nos acompañaba quiso llevarnos a una pequeña exposición de un centenar de obras de Van Gogh, organizada por un pariente del pintor. [...] [Él] insistió tanto que no quise contrariarlo con una negativa... Fue como un delicioso reposo... Nunca olvidaré la sensación de frescura, de relajamiento, de novedad, etc., que experimenté al entrar en esa pequeña sala... Esa pintura era muy distinta a la que habíamos admirado durante todo el día. ¡Y bien!, tal vez fuera la única capaz de soportar, sin quedar menoscabada, semejante comparación aplastante... Y sin embargo, a pesar del oficio, a veces duro... a veces siniestro... en cualquier caso, singular... a pesar de aquellas búsquedas de forma tan distintas... sentíamos como una especie de parentesco lejano... teníamos ante nosotros una genialidad de la raza... modificada por el tiempo... y también por una personalidad muy particular...»

El poder de la originalidad... de la pasión... ¡El poder del arte que da ímpetu a un soplo de vida apasionada y sincera! [...]

Los místicos, los simbolistas, los ocultistas... los pintores del alma, al fin y al cabo... todos estos pobres pánfilos o pobres comediantes quienes, cuando ven en un lienzo un error grave de dibujo o una forma embrionaria, o carne verdosa... y sexos crucificados... claman ante la obra maestra, se desvanecen de admiración y voluptuosidad... todos, uno tras otro, han reclamado a Van Gogh como uno de los suyos... He aquí una extraña pretensión... ¡una incomprensible locura! ... ¿Por qué Van Gogh, y no Monet o Cézanne?

La verdad es que no existe arte más sano... no existe arte más real y realistamente pintor que el arte de Van Gogh... Van Gogh sólo ama una cosa, la naturaleza; sólo tiene un guía: la naturaleza. No busca nada más allá, porque sabe que más allá no hay nada... Incluso siente un horror instintivo por los jeroglíficos filosóficos, religiosos o literarios... por todos estos vagos intelectualismos en que se complacen los ineptos, porque él sabe también que todo es intelectual, de entre lo que es hermoso... ¡*simplemente* hermoso!... Incluso cuando pinta los cielos, sus formas móviles, cambiantes y múltiples... mujeres acostadas... manadas rodando... peces quiméricos... monstruos... mitos que se desvanecen en el firmamento,

para otras metamorfosis... incluso cuando pinta anocheceres de verano, con astros locos y estrellas que se hunden, y luces que se arremolinan... Está única y exclusivamente por la naturaleza y por la pintura... Sus cartas nos lo muestran de forma muy valiosa. Nos inician en su método de trabajo, que no es casi únicamente científico, por decirlo así... Nos explican cómo, en la composición de un cuadro, el pintor sólo se preocupa de ser pintor... Y lleva tan lejos esta preocupación, que al describir el paisaje que realiza en ese momento, o que sueña en realizar al día siguiente, no dice que haya campos, árboles, casas, montañas... sino amarillo y azul, rojo y verde... y el drama de la relación entre ellos...

De este modo, ha reproducido, para nuestro gozo y emoción, los aspectos mágicos de la naturaleza, la alegría inmensa y magnífica, la celebración milagrosa de la vida...

¡Por desgracia, no debió pintar demasiado tiempo! En él había una inquietud mortal –en absoluto metafísica, sino apenas profesional...–. Lo carcomía, lo destruía poco a poco... Poco a poco, bocado a bocado, él le daba de comer toda su sustancia... Nunca se sentía satisfecho de su obra... Siempre soñaba más allá de lo que realizaba... Soñaba lo imposible...

Con salvajes cóleras, se enfurecía con su mano, floja y débil, incapaz de ejecutar, sobre la tela, toda la perfección y la genialidad que su cerebro concebía... ¡De eso murió, un día!

Debemos amar a Vincent van Gogh y honrar siempre su memoria, porque de veras fue un puro y gran artista...

Octave Mirbeau,
«Vincent van Gogh»
Le Journal, 17 de marzo de 1901

Tanguy

–¡Oh, pobre Vincent! ¡Qué desgracia, señor Mirbeau! ¡Qué gran desgracia! ¡Un genio como él! ¡Y tan buen chaval! Mire, ¡le voy a enseñar más obras maestras suyas! Porque no hay duda, ¿verdad? ¡Son obras maestras!

Y el bueno de Tanguy salió de la trastienda con cuatro o cinco telas bajo el brazo y dos en cada mano, y las dispuso con delicadeza contra las barras del respaldo de las sillas, formando un círculo a nuestro alrededor. Tras augurarles días de gloria, continuaba con su plañido:

–¡Pobre Vincent! Tiene obras maestras, ¿verdad? ¡Y tanto que sí, y tanto! Y son tan hermosas, fíjese bien, que cuando las miro, me da un vuelco el corazón; ¡tengo ganas de llorar! Ya no lo volveremos a ver, señor Mirbeau, ¡ya no lo volveremos a ver! No, ¡no puedo hacerme a la idea! Y el señor Gauguin, ¡que tanto lo quería! ¡Es peor que si hubiera perdido a un hijo!

En el aire, trazó un círculo aislante con el dedo, tal y como hacen los pintores:

–¡Mire ese cielo! ¡Ese árbol! ¡Y no sólo eso! ¡Todo esto! ¡Y esto! ¡Qué color! ¡Qué movimiento! ¡Semejante hombre no debería de morir! Y mire, la última vez que estuvo aquí, ¡se sentaba justo donde usted! ¡Ay, qué triste estaba! Le dije a mi mujer: «Vincent está muy triste... tiene la cabeza en otro lado, muy lejos de aquí. ¡Seguro que sigue habiendo desdicha ahí dentro! No está curado. ¡No está curado!». ¡Pobre Vincent! Me apuesto a que no conoce su *Jarrón con gladiolos*. Es uno de los últimos cuadros que hizo. ¡Una ma-ra-vi-lla! ¡Se lo tengo

F actura de septiembre de 1884: lista de cuadros de Vincent que la viuda de Theo dejó en depósito en la tienda de Tanguy.

que mostrar! Nadie ha sentido las flores como él. Lo sentía todo, ¡el pobre Vincent! ¡Sentía demasiado! ¡Esto le hacía querer lo imposible! Voy a buscarle el *Jarrón con gladiolos*. El señor Pissarro, que estuvo observándolo mucho rato, y todos los demás señores, dijeron: «¡Las flores de Vincent parecen princesas!». Sí, sí, ¡y que lo digan! Espere un momentito, ahora vuelvo con los gladiolos.

Me acuerdo de esta escena, que tuvo lugar en la tienda de Tanguy, unos días después de la trágica y dolorosa muerte de Van Gogh, a quien el buen hombre llamaba, familiarmente, Vincent, del mismo modo que hacían todos sus amigos.

Octave Mirbeau
«Le père Tanguy»
Des artistes

Antonin Artaud, quien preconizaba un «derrumbamiento central del alma», un estado de «bestia mental», no pudo más que sentirse atraído por Van Gogh, tanto por el hombre como por la obra. Su poema-estudio sobre el pintor (1947) demuestra una lucidez superior, casi extraordinaria.

Los cuervos pintados dos días antes de morir no le han abierto las puertas de cierta gloria póstuma, ni más ni menos que sus otras telas, pero abren a la pintura pintada, o más bien, a la naturaleza no pintada, la puerta oculta de un más allá posible, de una realidad permanente posible, a través de la puerta abierta por Van Gogh de un más allá enigmático y siniestro.

No es frecuente ver a un hombre con la bala de fusil que lo mató en el vientre, llenando una tela con cuervos negros, y en la parte inferior, una especie de planicie lívida quizá, vacía en cualquier caso, en que el color poso de vino de la tierra se enfrenta con violencia al amarillo turbio del trigo.

Sin embargo, Van Gogh es el único pintor que habrá sabido darles, al pintarlas, este negro trufa, este negro de «rico festín», y al mismo tiempo, como excrementoso, a las alas de los cuervos sorprendidos por el resplandor descendente del anochecer.

¿Y de qué se compadece la tierra bajo las alas de los cuervos *fastos*, fastos sin duda sólo para Van Gogh, y al mismo tiempo, fastuoso augurio de un mal que, a él, ya no lo conmocionará?

Porque nadie antes había hecho como él de la tierra esta línea turbia, torcida por el vino y la sangre que la empapa.

El cielo del cuadro está muy bajo, aplastado, violáceo, como la base de un rayo.

La insólita franja tenebrosa del vacío que asciende por el relámpago.

Van Gogh soltó sus cuervos como los microbios negros de su rata de suicida, a pocos centímetros de lo alto y como en la parte inferior de la tela, siguiendo la cuchillada negra de la línea donde el aleteo del rico plumaje hace pesar sobre el recrudecimiento de la tormenta terrestre las amenazas de un sofoco celestial.

Y, sin embargo, todo el cuadro es rico.

Rico, suntuoso y sosegado; así es todo en el cuadro.

Digno compañero de la muerte de quien, en vida, hizo arremolinar tantos soles ebrios sobre tantos almiares liberados del destierro, y que, desesperado, asestándose un balazo en el vientre, no supo no inundar de sangre y vino un paisaje, empapar la tierra de una última emulsión, a la vez alegre y tenebrosa, con sabor a vino agrio y a vinagre rancio.

De este modo, el tinte del último cuadro de Van Gogh, quien, por otro lado, nunca fue más allá de la pintura, evoca el sello abrupto y salvaje del drama isabelino más patético, pasional y apasionado.

Esto es lo que más me fascina de Van Gogh, el pintor por excelencia, quien, sin recurrir a nada más que la pintura, sin salirse del tubo, del pincel, del encuadre del *tema* y de la tela para plasmar la anécdota, el relato, el drama, la acción imaginada, la belleza intrínseca del sujeto y el objeto, llegó a dar vida a la naturaleza y a los objetos de igual forma que hicieron los fabulosos cuentos de escritores como Edgar Allan Poe, Herman Melville, Nathaniel Hawthorne, Gérard de Nerval, Achim von Armin o E. T. A. Hoffmann, cuyo plano psicológico y dramático no es superior al de sus menospreciados lienzos, casi todos, como por un hecho expreso de mediocre dimensión.

Antonin Artaud,
Van Gogh le suicidé de la société

¿Si Van Gogh no hubiera muerto a los treinta y siete años? No le pido a la Gran Plañidera que me cuente qué supremas obras de arte habrían enriquecido la pintura, porque, después de *Los cuervos*, no puedo creer que Van Gogh hubiera pintado un solo cuadro más.

Creo que ha muerto a los treinta y siete años porque, por desgracia, había llegado al límite de su funesta y escandalosa historia de estrangulamiento por un mal espíritu.

Porque ni él mismo ni el mal de su locura han sido las causas de que Van Gogh abandonara la vida.

Fue la presión del mal espíritu invocado, a dos días de su muerte, por el doctor Gachet, psiquiatra improvisado, la causa directa, eficaz y suficiente de su muerte.

Tras leer las cartas que Van Gogh envió a su hermano, he llegado a la firme y sincera convicción de que el doctor Gachet, «psiquiatra», en realidad odiaba a Van Gogh, pintor; y que lo odiaba como pintor, pero, sobre todo, como genio.

Es prácticamente imposible ser médico y hombre honesto, pero es del todo imposible ser psiquiatra sin al mismo tiempo llevar el cuño de la locura más indiscutible: la de no poder luchar contra el viejo reflejo atávico de la turba, y que hace de todo hombre de ciencia preso en ella una especie de enemigo nato e innato de todo genio.

La medicina nace del mal, si no de la enfermedad, o tal vez, al contrario, ha provocado y creado el germen de la enfermedad para darse una razón de ser; pero la psiquiatría nace de la turba populachera de los seres que han querido conservar el mal en el origen de la enfermedad, y que de este modo,

han extraído de su propia nulidad una especie de Guardia Suiza para mantener bajo control el impulso de rebelión reivindicadora que está en la esencia de todo genio.

En todo demente se esconde un genio incomprendido, en cuya cabeza brillaban ideas que daban miedo, y que sólo en el delirio ha encontrado una salida al estrangulamiento que la vida le tenía reservado.

El doctor Gachet no le decía a Vincent que estaba ahí para ayudarlo a reencaminar su pintura (como el doctor Gaston Ferdière, médico jefe del psiquiátrico de Rodez, me dijo a mí que estaba ahí para reencaminar mi poesía), sino que lo mandaba a pintar temáticas y a enterrarse en paisajes para escapar de los perjuicios de pensar.

Cuando Van Gogh volvió la cabeza hacia él, el doctor Gachet le apagó el conmutador del pensamiento.

Haciendo como si no pensara mal, pero con una de esas muecas de desprecio hacia un ser vulgar, en que todo el inconsciente burgués de la Tierra ha inscrito la vieja fuerza mágica de un pensamiento cien veces reprimido.

Al actuar así, el doctor Gachet no solamente le prohibía el mal del problema,
 sino la siembra sulfúrea,
 la angustia del clavo retorciéndose en el gaznate
 de una sola vez,
 con que Van Gogh,
 tetanizado,
 Van Gogh, en vano en su último suspiro,
 pintaba.

<div align="right">

Antonin Artaud,
Van Gogh le suicidé de la société

</div>

El «pensamiento de Bataille» tiene como piedra angular lo que Georges Bataille llama en 1943 «la experiencia interna». Artaud y Bataille –ambos hombres de grandísima experiencia– verbalizaron de forma grandilocuente sus impresiones sobre la obra abisal de Vincent van Gogh.

¿Cómo pueden unas figuras dominantes aparecer con una fuerza de persuasión a la vez confortante? ¿Cómo pueden unas formas sobrevenidas en el campo caótico de las posibilidades infinitas, irradiar de golpe un resplandor que no deja más lugar a dudas? Todo ello parece, en gran parte, independiente de la invasión de las masas. No hay verdad que se reconozca con más facilidad: el significado de una pintura no puede, de forma alguna, depender del consentimiento de otro, para aquel que un día lo ha retenido en una contemplación pausada.

Es cierto que un determinado punto de vista es la negación de todo lo que ocurre de forma evidente ante las telas expuestas: el observador busca mucho menos lo que a él le complace que los juicios esperados por los demás. Sin embargo, no tiene demasiado sentido insistir en la miseria de la que cualquier persona es presa, tanto si observa como si lee. Más allá de estos límites ridículos impuestos a la vida por las costumbres actuales, incluso si se aprovecha un tumulto desconsiderado –por ejemplo, el que se forma alrededor de los cuadros y del nombre de Van Gogh–, es posible abrirse a un mundo que ya no es el de tal o cual persona que se aparta de la multitud con malicie, sino nuestro mundo, el mundo de un ser humano que se librará, con un gesto feliz, llegada la primavera, de su pesado y polvoriento abrigo de invierno.

Semejante ser desprovisto de abrigo y dejado llevar por la multitud –con aún más inocencia que desprecio– no podría observar sin horrorizarse las telas trágicas, como tantas señales dolorosas, que trazan la notable huella de la existencia de Vincent van Gogh. Este ser, no obstante, podría entonces sentir la grandeza que representa no sólo en él: insignificante, tropieza de nuevo a cada instante bajo el peso de miserias comunes –no solo en él, sino en lo que lleva en su desnudez, la inmensa esperanza de toda la humanidad que quiere vivir, y si es preciso, liberar a la tierra de un poder que no le es digno; lleno de esta grandeza futura, el terror que experimentará se convertirá en risible– risible incluso la oreja, el burdel y el suicidio de «Vincent»: acaso no ha hecho de la tragedia humana el único objeto de su vida: ya llore, ría, ame o, sobre todo, luche.

No podría, en efecto, dejar de maravillarse hasta la risa frente a la poderosa magia que sigue cumpliéndose ante sus ojos, una magia que, sin duda,

Georges Bataille

pediría de los salvajes una multitud entera poseía por la embriaguez, las constantes vociferaciones y el redoble de abundantes tambores. Porque no fue apenas una oreja ensangrentada lo que Van Gogh arrancó de su propia cabeza para llevarse a esta «Casa» –imagen confusa, groseramente elemental, del mundo que somos nosotros, frente a los demás–, fue mucho más que una oreja; Van Gogh, quien, desde 1882, creía que valía más ser Prometeo que Júpiter, no arrancó de él mismo nada menos que un Sol.

Antes que cualquier otra condición, la existencia humana exige estabilidad, permanencia de las cosas, de lo que se deduce una actitud ambigua respecto a los consumos de energía grandes y violentos: dichos consumos, tanto cuando son producto de la naturaleza como de la propia humanidad, representan la mayor amenaza posible. El sentimiento de admiración y éxtasis que producen comporta, por tanto, la preocupación de tener que admirarlos de lejos. El Sol responde al principio de la labor más confortante a una preocupación tan prudente. Apenas es resplandor, una gigantesca pérdida de luz y calor, una llama, una explosión; pero alejada de los hombres, quienes pueden –al abrigo– gozar de los frutos apacibles de este gran cataclismo. A la Tierra pertenece la solidez que soporta las casas de piedra y los pasos (a su superficie, al menos, ya que en las profundidades del suelo reencontramos la incandescencia de las lavas).

Si se tienen en cuenta estos hechos dados, es preciso decir que, desde la noche de diciembre de 1888, en que su oreja fue objeto, en la casa donde fue a parar, de un destino que permanece ignorado (apenas podemos imaginar vagamente la risa y la desazón que precedieron a alguna obscura decisión), Van Gogh empezó a darle al Sol un nuevo significado. No lo hizo entrar en sus telas como parte del decorado, sino como el brujo cuya danza excita lentamente a las multitudes y las arrastra en su movimiento. En aquel momento, toda su pintura fue, finalmente, resplandor, explosión, llama, y él mismo se perdió estáticamente frente a un hogar de luz resplandeciente, explotando, en llamas. Cuando empezó esta danza solar, de golpe, la propia naturaleza se estremeció, las plantas se abrazaron y la tierra se onduló como un mar rápido o embravecido: no subsistió nada de la estabilidad que constituye los cimientos de las cosas. La muerte apareció en una especie de transparencia, como el sol aparece a través de la sangre en la mano viva, entre los huesos que trazan la sombra. Con las flores abiertas y marchitas y el rostro cuyo resplandor despavorido deprime, el «girasol» Van Gogh –¿inquietud? ¿dominio?– puso fin al poder de las leyes inmutables, de los cimientos, de todo lo que confiere a muchos rostros humanos su repugnante aspecto de alambrada, de muralla.

No obstante, esta singular elección del Sol no debe dar lugar a errores absurdos, ya que las telas de Van Gogh no representan más que el robo de Prometeo, un homenaje al lejano soberano celeste, y el Sol no es un dominador, porque es captado. Lejos de reconocer el lejano poder del cataclismo celeste, como si apenas hubiera sido necesario extender las monótonas superficies terrestres al abrigo de todo cambio, la Tierra, como una hija súbitamente deslumbrada y pervertida por los excesos del padre, se embriaga a su vez de cataclismo, de pérdida explosiva y de resplandor.

Esto rinde cuentas del gran carácter festivo de las pinturas de Van Gogh. El pintor tenía, más que nadie, el sentido de las flores, que representan también, sobre el suelo, la embriaguez, la feliz perversión –de las flores que brotan, irradian y lanzan su ardiente celebración al mismo rayo de sol que las marchitará–. Hay en este profundo nacimiento tanta confusión que provoca risa: cómo no ver formarse la cadena de nudos que une con tal firmeza la oreja, el psiquiátrico, el sol, la más resplandeciente de las celebraciones de la muerte. Van Gogh se cortó la oreja de un navajazo; después, la dejó en el burdel que frecuentaba; la locura lo estimulaba como una danza violenta enciende un éxtasis masivo; pintó sus telas más hermosas; estuvo encerrado un tiempo en un psiquiátrico, y diecisiete meses después de cortarse la oreja, se mató.

Cuándo ocurre algo así, ¿qué sentido siguen teniendo arte y crítica? Quizá aún podamos afirmar que, en las actuales condiciones, el arte sea el único responsable del zumbido de la muchedumbre en las salas de una exposición. Vincent van Gogh no pertenece a la historia del arte, sino al mito ensangrentado de nuestra existencia como humanos. Se cuenta entre los excepcionales seres quienes, en un mundo soñoliento y hechizado por la estabilidad, de golpe alcanzan el brutal «punto de ebullición», sin el cual lo que pretende ser duradero se vuelve insulso, intolerable y agotado. Porque semejante «punto de ebullición» no sólo tiene sentido para quien lo alcanza, sino para todos, incluso si todos no comprenden aún aquello que une el salvaje destino humano al resplandor, la explosión,

la llama, y por tanto, solamente, a la energía.

<div style="text-align: right">

Georges Bataille,
«Van Gogh Prométhée»
Verve n.° 1, diciembre de 1937

</div>

Georges-Albert Aurier, poeta místico y crítico de arte, conoció a Vincent van Gogh en 1889, en casa de su hermano, donde probablemente viera sus cuadros por primera vez. Extraordinariamente asombrado, publicó, seis meses más tarde, en enero de 1890, «Les Isolés: Vincent van Gogh» («Los aislados: Vincent van Gogh»), en el primer número de Mercure de France.

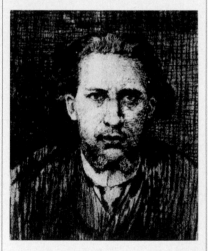

Georges-Albert Aurier

Bajo los cielos, unas veces tallados en el deslumbramiento de zafiros o turquesas, otras moldeados con no sé qué azufres infernales, ardientes, deletéreos y cegadores; bajo los cielos semejantes a coladas de metales y cristales fundidos, donde, a veces, se extienden, irradiados, tórridos discos solares; bajo la incesante

y formidable arroyada de todas las luces posibles; en atmósferas pesadas, llameantes, ardientes, que parecen desprenderse de hogueras fantásticas donde se volatilizarán oros y diamantes y gemas sin igual: es la exposición inquietante, turbadora, de una naturaleza extraña, realmente real y a la vez casi sobrenatural, de una naturaleza excesiva, donde todo, seres y cosas, sombras y luces, formas y colores, se alza, se levanta en una rabiosa voluntad de entonar a voz en grito su esencial y propia canción, en el timbre más intenso, más ferozmente sobreagudo; son árboles, retorcidos como gigantes en lucha, que vocean en el gesto de sus brazos nudosos amenazantes y el trágico vaivén de sus verdes melenas, su fuerza incontenible, el orgullo de su musculatura, su savia caliente como la sangre, su eterno desafío al huracán, al rayo, a la naturaleza inhóspita; son cipreses que alzan sus llameantes siluetas de pesadilla, que serían negras; montañas que arquean las espaldas de mamut o rinoceronte; vergeles blancos y rosas y claros, como ideales sueños de virgen; casas en cuclillas, que se contorsionan con pasión cual seres que gozan, que sufren, que piensan; piedras, campos, malezas, hierbas, jardines, riachuelos que parecen esculpidos en minerales desconocidos, pulidos, resplandecientes, irisados, mágicos; son paisajes resplandecientes como la ebullición de esmaltes multicolor en algún diabólico crisol de alquimista, de frondosidades que parecen de bronce antiguo, de cuero nuevo, de cristal soplado; parterres de flores que tienen menos de flores que de riquísimas joyas hechas de rubíes, ágatas, ónices, esmeraldas, corindones, crisoberilos, amatistas y calcedonias; es el universal, tremendo y cegador brillo de las cosas;

es la materia, la naturaleza toda entera retorcida frenéticamente, paroxística, elevada al colmo de la exacerbación; es la forma convertida en pesadilla, el color convertido en llamas, lavas y pedrería, la luz hecha incendio; la vida, fiebre ardiente.

Ésta es, en absoluto exagerada, aunque pueda parecerlo, la impresión que deja en la retina la primera visión de las obras extrañas, intensas y febriles de Vincent van Gogh, compatriota y no indigno descendiente de los antiguos maestros de Holanda.

¡Oh!, ¡qué lejos estamos, –¿no es cierto?– del bello arte antiguo, tan sano y ponderado, de los Países Bajos!

[...]

Y, sin embargo, no hemos de vernos movidos a engaño, Vincent van Gogh no está tan lejos de su raza. Experimentó las ineluctables leyes atávicas. Es un holandés castizo, de la sublime estirpe de Frans Hals.

Y, en efecto, es, en primer lugar, como todos sus ilustres compatriotas, un realista, un realista con todo el sentido de la palabra. *Ars est homo additus naturae,* dijo el canciller Bacon, y Émile Zola definió el naturalismo como «la naturaleza vista a través de un temperamento». Ahora bien, este *homo additus*, este «a través de un temperamento», este moldeado del objetivo, siempre único, dentro de los subjetivos, siempre variados, es lo que complica la cuestión, y suprime la posibilidad de todo criterio irrefutable sobre los niveles de sinceridad del artista. Por tanto, el crítico queda fatalmente limitado, por esta determinación, a inducciones más o menos hipotéticas, pero siempre discutibles. No obstante, opino que, en el caso de Vincent van Gogh, a pesar de la rareza tal vez desconcertante de sus obras,

es difícil, para quien quiere ser imparcial y para quien sabe observar, negar o rebatir la veracidad sincera de su arte, la ingenuidad de su mirada. En efecto, con una independencia absoluta de este indefinible aroma de buena fe y visión verdadera que exhalan todos sus cuadros, la elección de los sujetos, la relación constante de las notas de color más excesivas, la conciencia de estudio de los caracteres, la constante búsqueda de la esencia de cada cosa, mil detalles significativos, reafirman de un modo irrecusable su sinceridad profunda, casi infantil, su gran amor por la naturaleza y por la verdad –su verdad, la suya.

Admitido esto, puede deducirse con legitimidad que las propias obras de Vincent van Gogh se deben a su temperamento de hombre, o más bien, de artista –deducción que, si quisiera, podría corroborar con hechos biográficos–. Lo que particulariza su obra entera es el exceso, el exceso de fuerza, el exceso de nerviosismo, la agresividad de la expresión. En su categórica afirmación del carácter de las cosas, en su simplificación a menudo temeraria de las formas, en su insolencia al mirar al sol de frente, en la fogosidad vehemente de su dibujo y su color, hasta las menores peculiaridades de su técnica se revela un ser poderoso, un varón, un hombre osado, que es a menudo brutal y otras tantas veces resulta de una ingenua delicadeza. [...]

Por lo demás, este respeto y este amor por la realidad de las cosas no resultan suficientes, por sí solos, para poder obtener una explicación y una caracterización que resulte convincente al arte profundo, complejo y tan singular de Vincent van Gogh. No hay duda de que, del mismo modo que sucede con todos los pintores de su raza,

es muy consciente de la materia, de su importancia y belleza; sin embargo, la mayor parte del tiempo considera esta materia cautivadora solamente como una especie de lenguaje maravilloso cuyo último fin es traducir la Idea. Es, casi siempre, un simbolista. Por supuesto, no se trata de ningún simbolista simbolista del estilo de los italianos primitivos, esos místicos que sólo experimentaban la necesidad de materializar sus sueños, sino un simbolista que siente la continua necesidad de revestir sus ideas de formas definidas, ponderables, tangibles, de envolturas intensamente carnales y materiales. En la práctica totalidad de sus telas, bajo esta envoltura mórfica, bajo esta carne tan carnal, bajo esta materia tan material, subyace, para el espíritu que sabe apreciarlo,

un pensamiento, una Idea, y esta Idea, substrato esencial de la obra, es, al mismo tiempo, su causa eficiente y final.

En cuanto a las brillantes y resplandecientes sinfonías de colores y líneas, sea cual fuere la importancia que tengan para el pintor, apenas son, en su trabajo, simples *medios* de expresión, simples *procedimientos* de simbolización. En efecto, si nos negáramos a aceptar la existencia de dicha tendencia idealista bajo su arte naturalista, gran parte de la obra que nos ocupa resultaría prácticamente incomprensible. ¿Cómo se explicaría, por ejemplo, *El sembrador*, ese augusto y turbante sembrador, patán de frente brutamente genial, parecido, a veces, lejanamente, al propio artista, obsesionado siempre por su silueta, su gesto y su trabajo, y que Van Gogh pintó y repintó tan a menudo, unas veces bajo cielos rubescentes por el ocaso, otras, en el polvo de oro de abrasantes mediodías, si no se quiere admitir esta fijación que atormenta su mente con la presente necesidad de la llegada de un hombre, de un mesías, sembrador de verdades, que regeneraría la decrepitud de nuestro arte, y tal vez, de nuestra imbécil e industrialista sociedad? Y, también, esa pasión obsesiva por el disco solar al que le gusta hacer rutilar en el abrazo de sus cielos, y al mismo tiempo, por ese otro Sol, ese astro vegetal, el suntuoso girasol, que él repite, incansable, monomaníaco, ¿cómo explicarlo si negamos su persistente preocupación por alguna vaga y gloriosa alegoría heliomítica?

Georges-Albert Aurier,
«Les Isolés: Vincent van Gogh».
Mercure de France, enero de 1890

La gloria de Vincent

Desde la venta de Los girasoles *de Vincent en Christie's, en 1987, el nombre de Van Gogh es sinónimo de millones. Terrible malentendido. No porque, cuando los pintara, Vincent ayunara a falta de recibir los cincuenta francos prometidos por Theo, sino porque la pintura era lo único en lo que pensaba. Observar* Los girasoles *no es observar una inversión...*

Con los 24.750.000 libras pagadas por *Los girasoles* de Van Gogh, el mercado del arte alcanzó la etapa culminante de su historia de la posguerra. Ocurrió en Londres, en Christie's, un 30 de marzo, a las 19:30 h.

De repente, varias evidencias se hicieron patentes. La primera, la transformación del propio mercado del arte, que, del club privado que había sido desde hacía un cuarto de siglo, pasó a ser una arena internacional.

Antaño, el mercado del arte estaba monopolizado por una elite procedente de la aristocracia y la alta burguesía europeas, así como sus homólogos estadounidenses, concentrados en el noreste del país, en peldaños inferiores de la escala económica, pero no de la escala estética. También existía una miríada de coleccionistas apasionados, que fueron ejercitando el ojo sobre la marcha; un universo balzaciano de primos Pons que conocían bien a quienes frecuentaban el Hotel Drouot de París en la década de 1950.

Los primos Pons desaparecieron, y la antigua burguesía disminuyó, cediendo los puestos de mando a una clase heterogénea, de fortuna a menudo reciente, que compra según criterios nuevos. Busca lo irrefutable; necesita un estilo de arte que, a primera vista, haga alarde de sus cualidades estéticas tanto como de su valor económico. Por un lado, porque dicho arte es más seguro en cuanto a los errores que podrían cometerse con un bagaje artístico tan ligero como nuevo, pero también porque

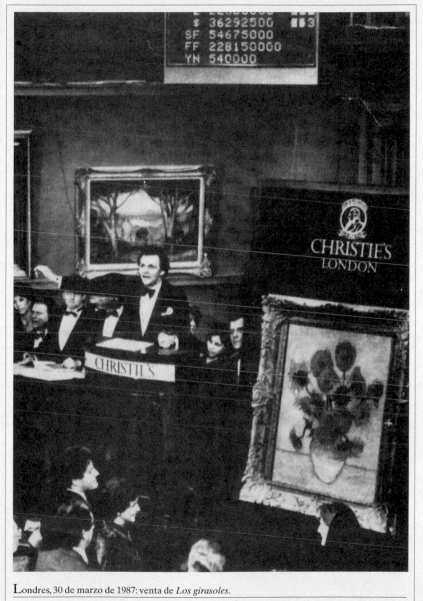

Londres, 30 de marzo de 1987: venta de *Los girasoles*.

sirve de signo exterior de cultura.
Para ella, la pintura de los grandes
maestros impresionistas y modernos
resulta ideal.

La segunda evidencia es el triunfo de
la subasta en tanto que acontecimiento
capital de la vida artística. Desde entonces,
monopoliza tanto la atención como
anteriormente lo hicieran las exposiciones
y los museos.

El día de la venta del cuadro, todas las
grandes cadenas de televisión estuvieron
presentes.

La tercera evidencia es que vivimos el
fin del período en que las obras maestras
de los grandes pintores de finales de los
siglos XIX y XX todavía estaban libres.
Los grandes Renoir y los grandes Monet
se agotaron. De ellos, apenas quedan
las series B, y a duras penas. Ahora
se acapara todo lo que viene después
del impresionismo Van Gogh. Toulouse-
Lautrec, el Gauguin de Tahití, los
fauvistas, el cubismo de 1911 a 1914.
De Van Gogh, las principales obras de
su último período (Arlés, Saint-Rémy
y Auvers) son casi imposibles de
encontrar. *Los girasoles* de Christie's,
pintados en enero de 1889, pertenecen
al estante inmediatamente inferior.
No obstante, fue la última de las cinco
telas de gran formato ejecutadas sobre
esta temática en la casa amarilla de
Arlés. Era la más importante, y sin duda,
la más hermosa. Christie's llevó a cabo
una espléndida campaña. Expidió
el cuadro a Estados Unidos y a Japón,
e hizo correr la noticia con tanta
habilidad, que una semana antes de la
venta la edición semanal de *Newsweek*
ya cubría el evento.

El cuadro se situó en el número 43,
el último, de un catálogo que incluía
obras lo bastante interesantes como
para caldear el ambiente de la sala.
Un admirable Derain fauvista se vendió

por 22 millones de francos. Un
Modigliani, por 26.200.000 francos.
Un Mondrian, por 1.320.000 francos.
Sin embargo, nada bastó para calmar
el entusiasmo.

Cuando se vendió el original de
Van Gogh, se hizo un silencio en la
sala. La densidad de la millonada por
metro cuadrado era la más elevada
que he visto nunca. En el segundo 60,
el mercado alcanzó una etapa histórica,
la primera desde la venta de Jakob
Goldschmidt de 1957, en que siete cuadros
impresionistas fueron adjudicados
a Peter Wilson por 781.000 libras,
marcando el inicio de la imparable
ascensión de Sotheby's. Treinta años
después, Christie's se tomó la revancha.

J. Roy,
«Les Milliards de Van Gogh»,
L'Express, abril de 1987

*Agosto de 1888-marzo de 1987. Cuando
Vincent pintó* Los girasoles, *no tenía ni
con qué pagarse las pinturas que, un siglo
después, harían de su cuadro una de las
transacciones más onerosas del mundo
del arte.*

Mi querido Theo:

¿Podrías pedir a Tasset su opinión sobre
la siguiente cuestión? A mí me parece
que, cuanto más fino se tritura un
pigmento, más se satura de aceite.
Y huelga decir que el aceite no
es muy santo de nuestra devoción.

Si pintáramos como el señor Gérôme
y los demás trampantojos fotográficos,
requeriríamos sin duda pigmentos
triturados muy finos. Sin embargo,
a nosotros no nos molesta que la tela
tenga un aspecto borroso. Por tanto,
si en vez de triturar el pigmento sobre
la piedra Dios sabe cuántas horas,
lo trituráramos justo el tiempo necesario

para volverlo soluble, sin preocuparnos por la finura del grano, obtendríamos colores más frescos, quizá menos oscurecidos. Si quiere hacer una prueba con los tres cromos, el veronés, el bermellón, el naranja, el cobalto y el ultramar, estoy casi convencido de que obtendría las pinturas por mucho menos gasto, y más frescas y duraderas. Entonces, ¿cuánto me cobraría? Estoy seguro de que se puede hacer. Probablemente, para los rojos de granza y el esmeralda, que son transparentes, también.

Añado aquí un pedido que me urge.

Ahora voy por el cuarto cuadro de girasoles.

Este cuarto cuadro es un ramo de catorce flores sobre fondo amarillo, como una naturaleza muerta de membrillos y limones que hice tiempo atrás.

Sólo que, al ser mucho mayor, produce un efecto bastante singular, y creo que esta vez está pintado con más sencillez que los membrillos y limones.

¿Te acuerdas del día en que vimos en el Hotel Drouot un Manet extraordinario, unas pocas peonías rosas grandes y sus hojas verdes sobre un fondo claro? Tan ligeras y tan *flores*, y sin embargo, pintadas en plena pasta sólida, y no como Jeannin.

He aquí lo que yo llamaría sencillez de la técnica. Y tengo que decirte que, últimamente, me esfuerzo por encontrar un manejo del pincel sin punteado ni nada, sólo la pincelada colorista. Pero ya lo verás algún día.

¡Qué lástima que la pintura sea tan cara! Esta semana tenía menos cosas de qué preocuparme, así que me he soltado, me habré gastado el billete de cien en una sola semana, pero antes de que acabe tendré mis cuatro cuadros, y aunque le añada el precio de toda

la pintura que he utilizado, no habrá pasado en vano. Me he levantado muy temprano todos los días, he comido y cenado bien, y he podido trabajar asiduamente sin debilitarme. Pero, ya sabes, vivimos tiempos en que lo que hacemos no es de curso legal, no sólo no vendemos, sino que, como ves con Gauguin, quisiéramos obtener préstamos por los cuadros hechos y no nos ofrecen nada, aun si las cantidades son insignificantes, y los trabajos, importantes. Así pues, nos abandonamos a la suerte. Y me temo que esto no cambiará demasiado mientras vivamos. Con tal de que allanemos el camino de vidas más plenas a los pintores que seguirán nuestros pasos, ya será algo.

La vida, sin embargo, es corta, y sobre todo, lo son los años en que uno se siente lo bastante fuerte para afrontarlo todo.

Al fin y al cabo, podemos temer que, en el momento que se aprecie la nueva pintura, los pintores se ablandarán.

En cualquier caso, lo positivo es que no somos nosotros, los del presente, los decadentes. Ahora Gauguin y Bernard hablan de hacer «pintura de niños». Prefiero esto que hacer pintura de decadentes. ¿Cómo puede la gente ver decadencia en el impresionismo? Justamente es todo lo contrario.

Añado unas palabras para Tasset.

La diferencia de precio debería ser muy considerable, y huelga decir que espero utilizar cada vez menos pigmentos triturados finos. Recibe un cordial saludo. (Una de las decoraciones de los soles sobre fondo azul rey está «aureolada», es decir, cada objeto está rodeado por un trazo del color complementario del fondo, del que se despega.) Hasta pronto,

siempre tuyo, Vincent
Arlés, agosto de 1888

Los mineros de Borinage

En la región minera belga de Borinage, cerca de la frontera francesa, Vincent vivió, en nombre de la Biblia y los Evangelios, como el más pobre entre los pobres. Durante la huelga descrita en la novela Germinal, *se hace un llamamiento a los mineros de estas tierras para que continúen explotando la mina. Estos esquiroles viven en la misma miseria que reina en los caseríos de mineros del norte de Francia, que Émile Zola visitó en 1884. Seis años antes, Vincent también vivió sumido en ella.*

Los Carnets d'enquête *(«Cuadernos de estudio») de Zola no son sólo una obra literaria, sino también etnográfica. Para preparar cada uno de sus Rougon-Macquart, acumuló experiencias sobre el terreno, pasando por los muelles del Sena, de las tierras de Beauce a la Estación de Havre, de las grandes tiendas parisienses a la durísima vida de los caseríos de mineros del norte de Francia, que describe en las siguientes líneas.*

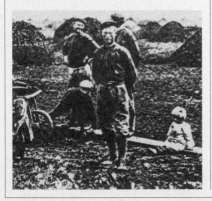

La jornada del carbonero

En los caseríos de mineros, los hombres se levantan a las tres. La mujer o la hija mayor se levantan con ellos para preparar el café. El fuego, encendido toda la noche; sacuden la parrilla que lo cubre, y aún arde. Tomado el café, el chisquero listo y guardado. A los mineros les gusta llegar pronto a la barraca para calentarse la espalda, un cuarto de hora, veinte minutos. Esto permite descender a los que han llegado primero. Abajo, en la mina, como en todas partes, apenas hablan de trabajo. Las dificultades encontradas, las ganas de terminar una tarea, etc. Por lo demás, no son charlatanes, habla uno por vez, tranquilamente (bien manifiesta la enorme diferencia con los obreros de París). Al salir del pozo, unos vuelven directamente a casa, otros van

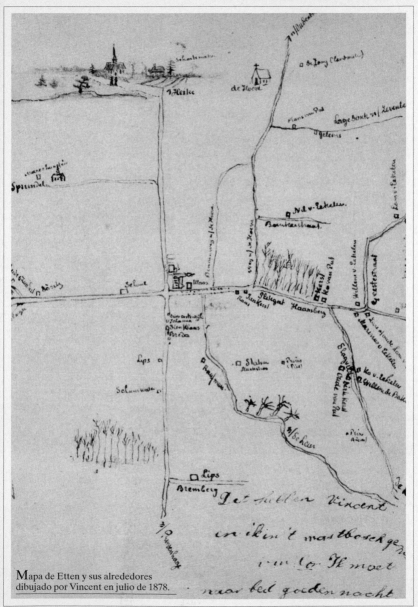

Mapa de Etten y sus alrededores
dibujado por Vincent en julio de 1878.

a tomar una gran jarra de cerveza a la tasca, y regresan luego. No se invitan, la jarra se toma individualmente, en silencio, la vacían en dos o tres tragos, sentados, arrinconados en una mesa, contra la pared. Pocas palabras con quienes entran. Finalmente, vuelve a casa y se toma la sopa (sola o con carne) incluso antes de lavarse la cara. Son las tres o las cuatro.

Lo más a menudo, sopa de verduras; dos o tres veces por semana, con carne. Luego come ragú si hay, o una rebanada de pan con mantequilla, o nada. Finalmente, se lava, o lo lava su mujer. Callejea, va al cafetín si tiene dinero, juega a los bolos o a los cientos; dos o tres jarras de cerveza, y así vagabundea hasta las siete. A las siete, la cena en familia; están todos; una rebanada de pan con mantequilla y café con leche, o una ensalada, que le encanta. Para cenar, comen poco. Finalmente, se acuesta a las ocho. A las nueve ya no hay luz en los caseríos. De ocho a nueve, duerme. Tiene una hora para levantarse, ir al pozo y descender.

El domingo no trabaja. Los que les gusta dormir no se levantan hasta la nueve. A quienes la cama irrita, apenas esperan a las seis. Se levanta, callejea durante la mañana, trabaja en su jardín, arregla el corral, donde está la carretilla, los conejos, etc. Por la mañana, al despertar, ha comido una rebanada de pan con mantequilla. Al mediodía, la familia come, sopa y carne de vaca, o el conejo cebado (el conejo es la gran delicia del minero; cuando éste quiere injuriar a un camarada, le dice: «Has dado un conejo al capataz», lo que significa «lo has corrompido»). Por la tarde, empieza la ronda de tabernas. Entonces es posible emborracharse. Un 5 % de borrachos entre los hombres casados, y un veinte entre los jóvenes. Beben,

juegan, van de un cafetín a otro, conociendo las costumbres de los camaradas y buscándolos. Cuando vuelve, a veces son las nueve o las diez, cena muy poco, los restos del mediodía. De vez en cuando, en las mejores familias, la mujer y los hijos se le unen en el cafetín, sobre todo en los que hay baile. A veces se ponen de acuerdo antes, otras, la familia busca al padre, conociendo sus costumbres, su ronda. Las chicas bailan. Se regresa a las once. Todo está cerrado a las once. Retirada.

Los días de fiesta, para Sainte-Barbe, por ejemplo, hay festejos. La víspera no se trabaja, ni a la mañana siguiente, ni la siguiente. Se emborrachan mucho más. El conejo de rigor.

<div style="text-align: right">

Émile Zola
Carnets d'enquêtes

</div>

Atormentado por la convicción de que, al vivir con los pobres, con los habitantes de Borinage, podría luchar contra el egoísmo humano, en verano de 1878, Vincent se pone de camino hacia esta región maldita de Valonia, donde se alzan, bajo un cielo saturado de gases carboníferos, las pirámides negras que son el símbolo de la vida del minero.

Carta a Theo

Al llegar a Inglaterra, he pedido un puesto de evangelista entre los obreros de las minas de hulla; aún no han dado curso a la petición, porque, por lo que parece, debería tener al menos veinticinco años. Tu sabes que uno de los principios, una de las verdades fundamentales, no solamente del Evangelio, sino de toda la Biblia, es que la luz brilla entre las tinieblas y hacia la luz. Ahora bien, ¿quién sigue necesitándola hoy en día? La experiencia ha demostrado

que quienes trabajan en las tinieblas, en las entrañas de la Tierra, como los mineros, están tocados por la Palabra del Evangelio, a la que se agarran. ¡Pues bien! en el sur de Bélgica, en Hainaut, desde los alrededores de Mons hasta la frontera francesa e incluso más allá, hay una comarca llamada Borinage, donde vive una población de mineros y obreros de las minas de hulla. Lee esto que he encontrado acerca de ella en un manual de geografía:

«Los habitantes de Borinage, tierra situada al oeste de Mons, sólo se ocupan de la extracción de carbón. Espectáculo imponente, el de estas minas de hulla cavadas a 300 m bajo tierra, donde desciende a diario una población obrera digna de nuestro respeto y simpatía. Los hulleros son característicos de Borinage, para ellos, el día no existe, y salvo el domingo, apenas disfrutan de los rayos del sol. Trabajan arduamente bajo la luz pálida de una lámpara, en una galería estrecha, agachados, y a veces se ven obligados a trepar; trabajan para arrancar de las entrañas de la Tierra esta sustancia mineral cuya gran utilidad conocemos; trabajan, al fin y al cabo, en medio de mil peligros que renacen sin cesar; pero el capataz belga tiene un carácter alegre, está acostumbrado a este tipo de vida, y cuando entra en el pozo, el sombrero coronado por una lamparita destinada a guiarlo entre las tinieblas, se encomienda a su Dios, que observa su tarea y lo protege, a él, a su mujer y a sus hijos.»

Así pues, Borinage se extiende hasta el sur de Lessines, tierra de canteras.

Me gustaría ir allí como evangelista. La estancia de tres meses, exigida por el señor de Jonge y el pastor Pietersen, está llegando a su fin. San Pablo pasó tres años en Arabia antes de empezar a predicar y emprender sus grandes viajes de apostolado, de desarrollar su actividad propiamente dicha entre los gentiles. Si me permitieran trabajar dos o tres años tranquilamente en una comarca como esta, continuando mi formación y observando, no regresaría sin tener algo que decir que realmente

La casa Decrueq, en Cuesmes.

La casa de Denis.

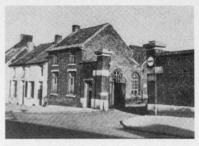

Entrada de la casa de «el Agrappe».

valiera la pena de ser escuchado; lo digo con toda humildad, con franqueza.

Si Dios quiere y la vida me lo permite, a los treinta años estaré preparado, y podré empezar mi labor, más seguro de mí mismo y más maduro, gracias a una presencia y una experiencia poco ordinarias.

Te escribo todo esto, aunque ya hayamos hablado del tema. Ya existen varias comunidades protestantes pequeñas en Borinage; y por supuesto, también hay escuelas. Espero que me envíen allí a trabajar, como evangelista, como hemos hablado, es decir, para predicar el Evangelio a los pobres, a todos aquellos que lo necesiten, y consagrar el resto del tiempo a la enseñanza.

¿Tú ya debes de haber estado en Saint-Gilles, verdad? Yo hice un día una excursión por los parajes del antiguo límite. Hay otro donde empieza el camino de Mont-Saint-Jean, hacia Alsemberg. En este lugar se encuentra el cementerio de Saint-Gilles, lleno de cedros y yedra, desde donde puede abrazarse todo el pueblo con la vista.

Si se avanza más, se llega a Forest. Es un rincón muy pintoresco. Las altas colinas están coronadas por casas antiguas, parecidas a las chozas esparcidas por las dunas pintadas por Bosboom. Ahí se practican todas las labores campestres: sembrar trigo, arrancar patatas, lavar nabos. Todo es pintoresco, incluso la recogida de leña. Se parece a Montmartre. Se ven casuchas viejas

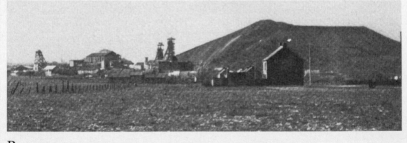

Pozo n.º 7 de la mina Marcasse.

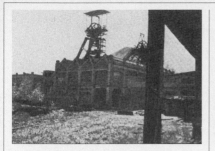

Pozo n.° 10 de la mina Grisoeil.

Pozo n.° 1 de la mina le Sac.

adornadas con yedra y vides, y cafetines con encanto. Entre las casas que me llamaron la atención, había la de un fabricante de mostaza, llamado Verkisten. Su laboreo se parecía asombrosamente a una tela de Thijs Maris, por ejemplo. A derecha y a izquierda, se ven piedras, lo que indica que hay pequeñas canteras, por las que se llega a través de caminos cavados, surcados por profundas roderas; inferior se ven pequeños caballos blancos y bellotas rojas, carreteros con blusón azul, y el pastor no falta en el cuadro, como tampoco las mujeres de negro con cofias blancas, que hacen pensar en De Groux.

Aquí hay lugares, como los hay en todas partes, ¡gracias a Dios!, donde uno se siente como en casa más que en cualquier otro sitio, donde uno se conmueve por una sensación característica similar a la nostalgia y de sabor muy melancólico, es cierto, pero que reconforta, estimula el espíritu y nos vivifica. Ese día, fui más allá de Forest; tomé un atajo que lleva a una iglesia vieja y pequeña tapizada de yedra. Vi tilos más enredados, y de algún modo, más góticos, que los que vimos en el parque; el camino cavado, que conducía al cementerio, estaba flanqueado de raíces y troncos torcidos, tan caprichosos como los que Albrecht Dürer grabó en su *El caballero, la muerte y el diablo*.

¿Has visto ya la tela, o más bien, la foto, de Carlo Dolci, *El jardín de los olivos*? Hay algo de Rembrandt allí dentro. [...]

Probablemente conozcas el gran aguafuerte, bastante mal hecho, del mismo paisaje de Rembrandt; hablo del que se parece al titulado *La lectura de la Biblia*, con dos mujeres y una cuna. Desde que me dijiste que habías visto la tela del padre Corot que trata del mismo tema, me acordé de haberla visto en la exposición de sus obras, poco después de su muerte; me causó una gran impresión.

¡Cuánta belleza nos ofrece el arte! A condición de retener lo que hemos visto, nunca nos sentimos vacíos ni verdaderamente solos.

Lecken, 15 de noviembre de 1878

La casa de Denis.

Lugares donde vivió y posó su mirada

«Ciudad violeta, astro amarillo, cielo azul verdoso. El trigo posee todos los tonos de oro viejo, cobre, oro verde o rojo, o amarillo...» Las palabras de Vincent revelan su preocupación: paisajes, casas, puentes, cielos; todo es alimento para sus ojos. Los abundantes lugares que convirtió en paisajes pictóricos sirvieron de soporte a su fuerza creativa.

El estudio del pintor, en la calle Lepic.

La rectoría de Nuenen.

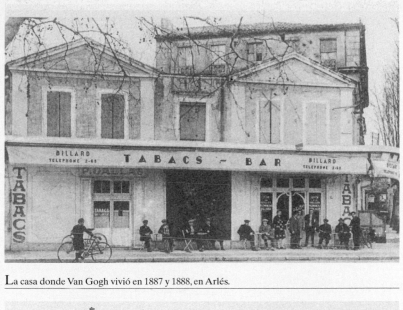

La casa donde Van Gogh vivió en 1887 y 1888, en Arlés.

El puente Langlois, en Arlés, destruido durante la segunda guerra mundial.

El psiquiátrico de Saint-Paul-de-Mausole, en Saint-Rémy-de-Provence, y el jardín.

Auvers-sur-Oise: la cafetería donde murió Van Gogh.

El jardín del Hospital de Saint-Rémy.

BIBLIOGRAFÍA

– *Correspondance complète de Vincent Van Gogh*, traducción al francés de M. Beerblock y J. Noelandt; introducción y notas de G. Charensol; Gallimard, Grasset, París, 1960.
– A. Artaud, *Van Gogh, le suicidé de la societé*, París 1961.
– P. Cabanne, *Van Gogh, l'homme et son oeuvre*, París, 1961.
– R. Cogniat, *Van Gogh*, París, 1959.
– G. Coquiot, *Van Gogh*, París, 1923.
– P. Courthion, *Van Gogh reconté par lui-même, ses amis, ses contemporains, sa posterité*, París, 1947.
– V. Doiteau y E. Leroy, *La folie de Vincent Van Gogh*, París, 1928.
– G. Duthuit, *Van Gogh*, Lausanne ,1948.
– J. B. de la Faille, *Catalogue de l'oeuvre de Vincent van Gogh*, París-Bruselas, 1928.
– F. Fels, *Van Gogh*, París, 1928.
– M. Florissonne, *Van Gogh*, París, 1937.
– V. Forrester, *Van Gogh ou l'enterrement dans les blés*, París, 1983.
– R. Huyghe, *Vincent van Gogh*, París, 1958.
– L. Hautecoeur, *Van Gogh*, Múnich-París, 1946.
– E. A. Jewell, *Vincent van Gogh*, Nueva York, 1946.
– J. Leymarie, *Van Gogh*, París 1951; *Qui était Van Gogh?*, Ginebra, 1968.
– P. Marois, *Le Secret de Van Gogh*, París 1957.
– C. Mauron, *Notes sur la structure de l'inconscient chez Van Gogh*, París, 1953.
– J. Meier-Graefe, *Vincent van Gogh, a biographical study*, Nueva York, 1922.
– A. Parronchi, *Van Gogh*, Florencia, 1949.
– H. Perruchot, *La Vie de Vincent van Gogh*, París, 1955.
– R. Pickvance, *Van Gogh en Arles*, Ginebra, 1985.
– L. Pierard, *La Vie tragique de Vincent van Gogh*, París, 1939.
– J. Rewald, *Le Post-Impressionnisme; de Van Gogh à Gauguin*, París, 1961.
– C. Terrasse, *Van Gogh*, París, 1935.
– M. E. Trabaut, *Vincent van Gogh le mal aimé*, Lausana, 1969.
– R. Wallace, *The World of Van Gogh*, Nueva York, 1969.

ÍNDICE DE ILUSTRACIONES

28 El barrio judío de Ámsterdam, finales del siglo XIX; fotografía, colección Sirot-Angel.

29 *El descendimiento de la cruz*, 1833; pintura de Rembrandt.

CAPÍTULO 2

30 *Salida de la Iglesia en Nuenen*, 1884; Rijksmuseum Vincent van Gogh, Ámsterdam.

31 Theo Van Gogh; fotografía, *íbid*.

32 El tío Jam; fotografía, *íbid*.

33 *El puente*, 3 de abril de 1878; dibujo de *Correspondance complète de Vincent Van Gogh*.

34-35 *Puesta de sol*, 1869; pintura de Daubigny, Musée du Louvre, París.

31 *Minero con la pala sobre la espalda*, 1879; dibujo, tiza negra y pluma, Museo Köller-Müller, Otterlo.

37s *En las minas de hulla*, 1878; dibujo, lápiz negro y pluma, Rijksmuseum Vincent van Gogh, Ámsterdam.

37i *La casa se Decrucq*; dibujo, artista desconocido, colección Delsaut, Cuesme, Bélgica.

38-39 *El regreso de los mineros*, 1881; dibujo, pluma y lápiz, museo Kröller-Müller, Otterlo.

40 *Naturaleza muerta con Biblia*, 1885; pintura, Fundación Nacional Vincent van Gogh, Ámsterdam.

42-43 *El llamamiento de las espigadoras*, 1859; pintura de Jules Breton, Musée d'Orsay, París.

43d *Hombre layando*, septiembre de 1881; dibujo en *Correspondance*

complète de Vincent Van Gogh.

44 *En Borinage*, 7 de septiembre de 1880; dibujo en *Correspondance complète de Vincent Van Gogh*.

45 *Los mineros y mineras*, 1880; dibujo, mina de plomo realzada con color, Museo Kröller-Müller, Otterlo.

CAPÍTULO 3

46 *Madre e hijo*, 1883; dibujo al carboncillo y a la mina de plomo realzado con blanco, Fundación Nacional Vincent van Gogh, Ámsterdam.

47 Dibujo, 1882; en *Correspondance complète de Vincent Van Gogh*.

48 El caballero Anton van Rappard; fotografía, Rijksmuseum Vincent van Gogh, Ámsterdam.

49 *Anciano llorando*, 1881; dibujo, *íbid*.

50s El señor Tersteeg; fotografía, colección viuda de Tersteeg, La Haya,

50i *Anciano*, 1883; dibujo; colección Pieter de Boer.

51 *Hombre labrando*, 12 de octubre de 1881; dibujo en *Correspondance complète de Vincent Van Gogh*.

52/53 *Naturaleza muerta con col y zuecos*, 1881; Rijksmuseum Vincent van Gogh, Ámsterdam.

52i *Hombre layando*, octubre de 1881; dibujo en *Correspondance complète de Vincent Van Gogh*.

54 Anton Mauve; fotografía, Rijksmuseum Vincent van Gogh, Ámsterdam.

54-55 *Barco de pesca en la playa cerca de Scheningen*, 1876; pintura de Anton Mauve; Museo de Dordrecht.

56 *The Great Lady*, abril de 1882; dibujo, mina de plomo y pluma, Rijksmuseum Vincent van Gogh, Ámsterdam.

57s Modelos de yeso, 1886.

57c Estatuilla de yeso dibujo, piedra negra, 1886; Rijksmuseum Vincent van Gogh, Ámsterdam.

57i Modelo de yeso, 1886.

58 *Joven arrodillada frente a una cama*, 1883; dibujo al carboncillo realzado de blanco, Rijksmuseum Vincent van Gogh, Ámsterdam.

60 *En la iglesia*, 1883; pintura, museo Kröller-Müller, Otterlo.

61 *Sorrow*, 1882; dibujo a la mina de plomo, colección Bremmer, La Haya.

62 *Pescador*, 1883, pintura, Museo Kröller-Müller, Otterlo.

63 *Mujer de pescador*, *íbid*.

62/63 *Las alquerías*, 1883; pintura, Rijksmuseum Vincent van Gogh, Ámsterdam.

64 *Ángelus*, 1857; pintura de Millet, Musée d'Orsay, París.

65 *Campesina en el campo*, 1883; pintura Rijksmuseum Vincent van Gogh, Ámsterdam.

66 *Rostro de campesina de Nuenen*, 1885;

pintura, Rijksmuseum Vincent van Gogh, Ámsterdam.

67 *Campesina cosiendo enfrente de una ventana*, 1885; pintura de Edgware, Grande-Bretagne, colección Azulai.

68-69 *Los comedores de patatas*, 1885, Rijksmuseum Vincent van Gogh, Ámsterdam.

69 *Los comedores de patatas*, 1885, bosquejo, *íbid*.

70iz *Campesino segando*, 1885, dibujo, lápiz negro, museo Kröller-Müller, Otterlo.

70d *Alegre bebedor*, 1628-1630; pintura de Frans Hals.

71 *El tejedor*, 1884; dibujo, pluma, Rijksmuseum Vincent van Gogh, Ámsterdam.

72 *El muelle de Amberes*, 1885; pintura, *íbid*.

73 *Vista de la casa de Amberes*, 1885; pintura, *íbid*.

CAPÍTULO 4

74 *Le Tambourin*, 1887; pintura, *íbid*.

75 *Van Gogh pintando*, 1887, dibujo; Émile Bernard, colección privada, París.

76s *Vista de Montmartre*, 1886, pintura, Museo de Bellas Artes, Basilea.

76i *Autorretrato*, 1887; dibujo a lápiz sobre papel, Rijksmuseum Vincent van Gogh, Ámsterdam.

77 El estudio Cormon; fotografía, *íbid*.

78s *Retrato de Vincent van Gogh*, 1886; pintura de John Russel, *íbid*.

ÍNDICE

CRÉDITOS DE LAS IMÁGENES

Archivos Gallimard, París 15s, 15i, 17s, 17i, 22, 24, 25s, 25i, 27i, 33, 37s, 37i, 43, 44, 47, 51, 52i, 58, 61, 70, 73, 90, 91s, 99, 104, 114, 115iz, 116i, 117s, 127, 131, 133, 134, 136, 139. Arte-phot/Agraci, París 20/21. Artephot/Faillet, París 18. Artephot/Held, París 76ar, 98, 102. Arte-phot/Lavaud, París 124/125. Artephot/Nimatallah, París 118/119, 167i, 168i. Artephot/Takase, París 35, 83. Asmolean Museum, Oxford 78i. Colección privada 147, 141. Colección Sirot/Angel, París 28. Derechos reservados 108/109, 130, 150, 152, 157. Edimédia, París 50i, 82i, 84, 88, 90, 91i, 92, 129. Giraudon, París 29, 54/55, 70d, 93, 115d. Giraudon/Bridgeman, París 18/19. Kröller-Müller, Otterlo 36, 39, 45, 60, 62, 63, 71, 105. Kunsthalle, Bremen 154/155. Metropolitan Museum of Art, Nueva York 107. Neue Pinakothek, Munich 156. Rijksmuseum Vincent van Gogh, Ámsterdam: portada, 11-16, 23s, 23i, 30-32, 40-46, 48, 49, 50s, 53, 54, 56, 57, 62/63, 65, 68/69, 72, 73, 74, 76i, 77, 78s, 79iz, 79d, 80s, 80i, 81, 82s, 85, 86/87, 89, 94, 96, 97, 101, 103iz, 106, 120/121, 122/123, 126/127, 140, 142, 148, 160, 161, 163, 164-166. Réunion des musées nationaux, París 27, 42/43, 64, 100, 110/111, 112/113, 117i. Viollet, París 168sd, 169, 144.

AGRADECIMIENTOS

Agradecemos la ayuda aportada en la realización de esta obra a: *L'Express* por el artículo «Les Milliards de Van Gogh», de Joseph Roy, publicado en el n.° 1.866 del 10 de abril de 1987, y *Le Mercure de France* por «Les Isolés: Vincent van Gogh», de Georges-Albert Aurier, publicado en enero de 1890.

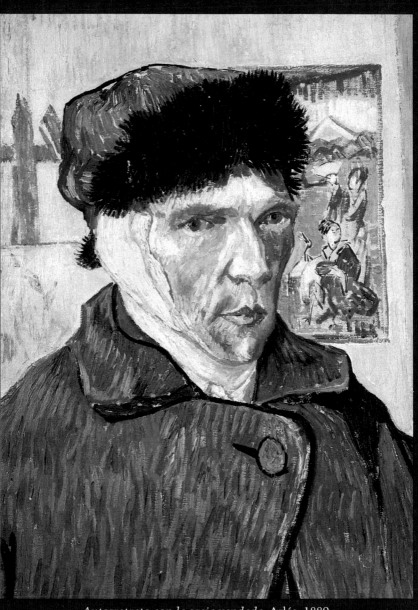

Autorretrato con la oreja vendada, Arlés, 1889